U0058955

秀威
文哲叢書
韓晗主編

徜徉於劇場與書齋

古今中外戲劇論集

孫玫　著

秀威資訊・台北

「秀威文哲叢書」總序

　　自秦漢以來，與世界接觸最緊密、聯繫最頻繁的中國學術非當下莫屬，這是全球化與現代性語境下的必然選擇，也是學術史界的共識。一批優秀的中國學人不斷在世界學界發出自己的聲音，促進了世界學術的發展與變革。就這些從理論話語、實證研究與歷史典籍出發的學術成果而言，一方面反映了當代中國學人對於先前中國學術思想與方法的繼承與發展，既是對「五四」以來學術傳統的精神賡續，也是對傳統中國學術的批判吸收；另一方面則反映了當代中國學人借鑒、參與世界學術建設的努力。因此，我們既要正視海外學術給當代中國學界的壓力，也必須認可其為當代中國學人所賦予的靈感。

　　這裡所說的「當代中國學人」，既包括居住於中國大陸的學者，也包括臺灣、香港的學人，更包括客居海外的華裔學者。他們的共同性在於：從未放棄對中國問題的關注，並致力於提升華人（或漢語）學術研究的層次。他們既有開闊的西學視野，亦有扎實的國學基礎。這種承前啟後的時代共性，為當代中國學術的發展提供了堅實的動力。

　　「秀威文哲叢書」反映了一批最優秀的當代中國學人在文化、哲學層面的重要思考與艱辛探索，反映了大變革時期當代中國學人的歷史責任感與文化選擇。其中既有前輩學者的皓首之作，也有學

界新人的新銳之筆。作為主編，我熱情地向世界各地關心中國學術尤其是中國人文與社會科學發展的人士推薦這些著述。儘管這套書的出版只是一個初步的嘗試，但我相信，它必然會成為展示當代中國學術的一個不可或缺的窗口。

韓晗
2013 年秋於中國科學院

自　序

　　首先，非常感謝韓晗博士。由於他的盛情邀稿，催生了本書的問世。

　　選編論文集，重新閱讀舊作，特別是上個世紀 80 年代的文章，彷彿是在同年輕的我對話。面對當年的稚拙，有時不禁汗顏。入選的舊作自然不能代表我現在的觀點，如那篇作於 1984 年、兩年後正式發表的〈論戲曲的特殊藝術生產方式——演傳統戲〉明顯留有那個時代的印記和侷限。

　　抱著尊重歷史的態度，收入本書的論文均保留原貌，只作了以下三種更動：一，因統一全書體例所需的技術性處理；二，訂正錯訛之處；三，某些當年編輯未經本人同意所作的改動，而這些改動又違背了本人的原意，例如，〈交匯點還是轉折點——論瓦克坦戈夫〉一文發表時，不知是否因排版困難，該文所有的英文註釋竟然全都未能刊出。同樣，也是因為保留原貌之故，本論文集沒有刪除不同文章中某些相似的文字。對此，敬祈讀者諒解。

　　之所以從過去數十篇的論文中選出這八篇結集，主要是考慮：將這八篇論文集在一起，可以大略地看出這二十多年來本人所關注的一些學術問題，而這些問題至今仍有繼續探討之意義。本人做研究，喜好從紛紜複雜的現象中發現隱含的問題，而儘量避免去做一

些現成的題目。苦在其中，樂也在其中。正因為有一些問題長期縈繞於心，如上述「戲曲的藝術生產方式」，又如「中國戲曲源於印度梵劇說」，所以本人才會不止一次地去探討它們。從作於不同年代、關注同一問題的論文中，讀者不難看出這些年來本人知識結構、思想資源和學術路徑的變化。

　　本書的副標題──「古今中外戲劇論集」，並非是自詡如何淵博，而是提醒有心購買本論文集的讀者，該書的內容有點駁雜。事實上，這些年來，不管是古代的、現代的，中國的還是外國，只要是和「戲」有關的問題，我都有興趣去關注。仍以上述〈交匯點還是轉折點──論瓦克坦戈夫〉一文為例，選它入集，不僅是因為這是書中唯一一篇專門討論外國戲劇的論文，還因為它涉及二十世紀 20 年代瓦克坦戈夫導演《杜蘭多公主》之事。近年來，《杜蘭多公主》一劇曾被多次排演，很是熱鬧了一陣子；然而，就我所知，當年瓦克坦戈夫導演《杜蘭多公主》之事卻沒有人再提起，所以，舊事重提，就很有必要了。

<div style="text-align:right">2013 年 10 月於中央大學</div>

目　次

「中國戲曲源於印度梵劇說」考辯

一

在關於中國戲曲起源的種種理論中，有一種可稱之為「梵劇說」。依這一派的觀點，中國戲曲是在印度梵劇的影響下產生的。

迄今所知，最早系統地將中國戲曲和印度梵劇進行比較研究的學者是許地山先生。二十年代，許先生在〈梵劇體例及其在漢劇上底點點滴滴〉[1]一文中，先用近全文二分之一的篇幅考查了中古時代中國與印度、伊朗以及阿拉伯國家在水陸兩方面的交通狀況和西域歌舞輸入中國的情形，然後指出：「中國戲劇變遷底陳跡如果不是因為印度底影響，就可以看作趕巧兩國底情形相符了。」[2]而後，他從下列各方面來論證他的觀點。

首先，他分別從傀儡戲和皮影戲看印度的影響。許先生認為影戲是從南印度流傳至東南亞，然後到中國。他否定了中國的影戲之

1　鄭振鐸編：《中國文學研究》下冊（上海：商務印書館，1927 年）。
2　同註 1，頁 13。

源頭可以追溯到漢武帝時代的說法[3]，但是，他並未具體闡述他否定此說的理由。而中國的影戲是否為東南亞影戲影響下的產物？這也還是一個懸而未決的問題。例如，美國學者詹姆斯·布蘭登在《東南亞戲劇》一書中討論東南亞影戲的起源時列出了三種說法：「本土產生說」、「印度傳入說」、「中國傳入說」[4]。布氏列出的第三種說法和上述許氏的說法正好相反。更有中國學者江玉祥認為：「中國的影戲不是舶來品，它就誕生於中國傳統文化的土壤裡。……形成時間大約在唐代開元、天寶以後。」[5]

其次，從一種民俗看印度的影響，許先生介紹了印度的一種似戲非戲的「訝羅」（Yatra），即每於節日期間將所祭祀的神的事蹟扮演出來遊行，以鼓為前導。他指出中國南方也有這種風俗，叫做「訝鼓」[6]，而在福建叫做「迎閣」，可能是「訝鼓」的轉音。筆者認為，由於佛教傳入中國，印度文化對中國民俗的影響是廣泛而深遠的；但是，在運用上述材料來討論印中戲劇關係時，不可避免會遇到難以克服的兩個難點。一是有無比較確鑿的論據來證明訝鼓是從訝羅衍化而來？二是，訝鼓這種民俗活動和戲曲演出之間是何種關係？因為，在歷史上，民俗活動和戲曲演出之間有一種雙向影響的關係。換言之，也存在一種戲曲活動影響民俗的可能性。

[3] 同註 1，頁 15。

[4] James R. Brandon, *Theatre in Southeast Asia*（東南亞戲劇）, Massachusetts: Harvard UP. 1967, pp. 42-43.

[5] 江玉祥：《中國影戲》（成都：四川人民出版社，1992 年），頁 19-20。

[6] 宋代有民間舞蹈稱之為「訝鼓」。詳見上海藝術研究所、中國戲劇家協會上海分會編《中國戲曲曲藝辭典》（上海：上海辭書出版社，1981 年），頁 18。

　　許先生論文的第四部分「梵劇與中國劇底體例」是其文章的重點。在這一部分，他從文心和文體上對印度梵劇和中國戲曲進行比較研究。概括說來，他認為二者在下列各方面存在相似之處：

一、沒有純正悲劇，凡事至終要團圓。

二、取材於傳說，並加以發揮。

三、在文心上有五步發展（起首、努力、成功底可能、必然的成功、所收底效果），在文體上也有五步與之相應（種子、點滴、陪襯、意外、團圓）。

四、賓白雅俗參雜，一般地，上等人說雅語，下層人物說俗語。

五、歌舞樂三種常常插入賓白之間，腳色可以男扮女，或女扮男。

六、開演前有打鼓、試樂器和敬神等活動，然後是宣佈劇情。

七、有許多事情不直接在臺上表演，如殺人。

八、用劇中人的敘述等手法來交待劇情的發展，在時間上產生跳躍。

九、腳色行當的劃分。

　　許先生的比較研究有助於人們拓寬視野。然而，他的不少觀點值得商榷。例如，他把梵劇和戲曲中沒有純正悲劇的現象作為一個特點列出來，這實質上是把古希臘戲劇文化中悲劇、喜劇分開這一特殊現象，誤作了古代戲劇中普遍性的規律[7]。事實上，沒有純正悲劇，這是古代戲劇中普遍存在的現象，由此來論證梵劇和戲曲之間的相似性顯然是沒有意義的。

7　許先生行文時，已流露出這樣的意思：「印度戲劇掠掉希拉悲劇最重要的動因，每劇都含著一個人生很深沉的悲痛為人事所不能為力底。」同註1，頁20。

又如，劇情取材於傳說也不是梵劇和戲曲所特有的現象。而普遍存在於其他國家的古典戲劇中，古希臘悲劇多取材於神話，莎士比亞的劇作也多取材於前人的作品或傳說。實際上，只有自覺或不自覺地以現代戲劇作為尺度，才會覺得「取材於傳說」是梵劇和戲曲的特有現象，並進而推論戲曲中的這一現象可能是從梵劇中來的。

此外，用五步法來概括中國古典戲曲的情節結構，似乎有些牽強，而許先生列出的第五和第八點也不是梵劇和戲曲的特產，至於其他幾點，後來被同樣持「梵劇說」的鄭振鐸先生所沿襲並發揮。本文將在下面進行分析。

統觀許地山先生的論文，他基本上運用兩種方法進行研究，一是通過對比，列出印度梵劇和中國戲曲的一些相似之處，二是努力尋找印度梵劇影響中國戲曲的途徑和媒介。問題在於即使是列出了一些印度梵劇和中國戲曲的相似點，也很難據此斷言前者就一定影響了後者，東方民族相近的文化傳統、民族習性和心理模式是有可能滋生出相類似的一些文化現象的，而如果找到實證性的材料來證明梵劇對戲曲的影響，則說服力就會大大增強。許先生之所以在文章的前半部花費大篇幅討論古代印、中的交通狀況、西域歌舞輸入中國的情形，其用意恐怕也就在這裡。有意思的是，古代文獻中關於西域歌舞傳入中原的記載可謂豐富，而為何不見什麼確切的記載說明梵劇由西域轉入中原呢？

筆者推測，這很可能和伊斯蘭教在西域的流行有關。伊斯蘭教的教義認為，無論是通過繪畫、雕塑還是戲劇演出塑造人物形象都

是犯罪行為[8]。所以，儘管阿拉伯諸國都有其傳統的類似戲劇表演性的民間藝術，如誦詩、說書之類，但是他們並沒有在此基礎上發展出真正的戲劇藝術。現代的阿拉伯戲劇藝術是在歐洲的直接影響下產生的。同樣也是由於伊斯蘭教的影響，在印尼、馬來西亞諸國，皮影戲中的人物形象都變形了，外人乍看之下很難相信這些竟然是人物形象；在這些國家的戲劇性表演中，最引人注目的也不是真人扮演的演出而是他們的皮影戲[9]。由於伊斯蘭教的影響，西域地區戲劇的不發達也就可以理解了。由此或許可以說明，為什麼梵劇難以由西域轉入中原。

不可否認，印度文化曾經對中國文化有過深遠廣泛的影響，這可以從宗教、文學、音樂、舞蹈、繪畫、雕塑等各個領域中找到無數的證據，從這個意義上說，印度文化的確影響了中國戲曲，因為戲曲在它的形成和發展過程中是和中國文化的上述各個方面和層面密切相關的。但是，這並不是說由於印度梵劇的直接影響而產生了中國戲曲。印度文化對中國戲曲的形成所產生的影響，應是一種宏觀性而非直接性的影響。

當然，許地山先生並沒有在他的論文中，明確地作出類似的論斷，他只是根據種種跡象推測印度梵劇對中國戲曲的影響，如許先生自己所言：「我初時很肯定宋元底戲劇和小說受了印度伊蘭[朗]文學底影響很大，從文體上比較起來，兩方面固然有許多相同之點；但是兩方文學互相影響底史實，我還找不出許多來。」[10]

8　同註 4，頁 32。
9　印尼的巴厘島是個例外。該地區一直保留印度教的影響，而未被伊斯蘭教同化。
10　同註 1，頁 1

　　事實上，第一位明確宣稱中國戲曲是印度梵劇影響下的產物的學者是鄭振鐸先生。大概由於許先生是通過印中戲劇比較尋找前者對後者影響的第一人，人們在論及「梵劇說」時，常常以他為此說的代表。例如《中國大百科全書・戲曲曲藝》即是如此[11]。筆者認為，其實若論「梵劇說」，以鄭振鐸先生為其代表人物，則更為恰當。

二

　　三十年代，鄭振鐸先生在《插圖本中國文學史》中，明確宣稱：「我對於中國戲曲起源，始終承認傳奇絕非由雜劇轉變而來，……傳奇的淵源，相反『古於（元）雜劇』。……而傳奇的體例與組織，卻完全是由印度傳入的。」[12]他還認為：「宋的雜劇，怎樣才由歌舞戲一變而為真正戲曲的『雜劇』，……大約總要在南戲盛行之後，這些雜劇本來離真正的戲曲已不甚遠，有歌唱、有舞蹈、也有腳色，只不過不曾成為『代言』體的搬演與乎插入散文或口語的對白而已。因受了南戲的影響，於是由舞蹈而變為搬演，由第三身的敘述，變而為第一身的搬演。」[13]

　　簡言之，鄭先生認為印度梵劇直接影響了中國南方的戲文，而後南戲又進一步影響了中國北方的雜劇，使之完成了由敘述轉變為

[11]　張庚：〈戲曲的起源與形成〉，《中國大百科全書・戲曲曲藝》（北京：中國大百科全書出版社，1983 年），頁 451。
[12]　鄭振鐸：《插圖本中國文學史》三，（北京：人民文學出版社，1957 年），頁 567。
[13]　同前註，頁 633。

代言的關鍵性一步。這樣一來，他就把中國戲曲中最早成熟的兩種形式——南戲和北雜劇的源頭統統都歸到梵劇那裡去了。

在其論證過程中，鄭先生首先指出在天臺山國清寺發現了《沙恭達羅》的梵文寫本，而天臺山離南戲的發源地溫州不遠。這一實證材料非常有價值，古代遺存劇本在戲劇史研究中的重要性是顯而易見的。戲劇表演是一種與時俱逝的藝術。它不像繪畫或雕塑以實物直接保留了過去時代作品的風貌。因此，遺存的劇本便成為戲劇史研究中為數不多的幾類實物性證據，由此，研究者可以窺見當年戲劇演出的風貌。不過，鄭先生在文中只是提及這一材料，他並未說明他是否親眼見到這個梵文寫本，因而也就談不上對該本作出進一步研究，如，對該本進行分析、鑒別，以及設法查尋它的來源，而且，極為可惜的是，這一梵劇本至今已經不知下落，也不見有關於該本的研究文字傳世。

鄭振鐸先生在書中，主要還是將梵劇和戲曲進行對比，以尋找兩者之間的類似之處，他指出二者在形式上有五點相同：

一、科、白、曲三者組織成為一體。

二、腳色行當的劃分。

三、梵劇開戲前的「前文」，南戲演出前的「開場」。

四、梵劇結束之前的「尾詩」，南戲的「下場詩」。

五、上等人物用雅語，下層人物用俗語。

此外，他還認為南戲在題材上有大量「負心戲」，是受了《沙恭達羅》的影響。

如前所述，鄭先生的這些觀點是對許先生觀點的沿襲和進一步發揮。許、鄭二位先生根據印度梵劇和中國戲曲中一些貌似相同之

處，認為這些是前者影響後者的證據，然而，仔細推究起來，儘管中國戲曲中有些地方類似印度梵劇，但它們似乎並不一定是從梵劇中學來的。它們或者是屬於古代戲劇的共同現象，或者是另有來源。

例如：科、白、曲（即動作、語言、歌唱）結合為一體的現象普遍存在於原始形態的戲劇中。西方戲劇在歷史發展過程中，逐步捨棄了歌舞性因素，形成話劇、歌劇、舞劇分名獨立的現象。而東方戲劇則一直保存了動作、語言、歌唱、舞蹈結合一體的特性。至於南戲中的「開場」和「下場詩」，很有可能是從話本中的「開話」和「散場詩」而來。不可否認，說唱文學在中國戲曲的正式形成過程中有著舉足輕重的作用[14]。況且，宋代的書會才人兼作說話的話本和戲文的劇本。對於他們來說，說話和戲文之間是沒有萬丈鴻溝的，一旦說書人的語言轉變為劇中人的語言和動作，說唱就變成了戲劇。《張協狀元》中有一個很明顯的例子可以說明當時的說唱和戲劇藝術之間存在著密切聯繫。該劇一開始由末登場先演一段諸宮調以介紹劇情，在末即將下場，轉入代言性質的戲劇表演之前，末說道：

> 似恁唱說諸宮調，何如把此話文敷演，後行腳色，力齊鼓兒，饒個攛掇，末泥色饒個踏場。[15]

[14] 詳見拙文〈管窺中國戲曲的形成〉，《曲苑》第 2 期（南京：江蘇古籍出版社，1986 年）。

[15] 錢南揚校注：《永樂大典戲文三種校注》（北京：中華書局，1979），頁 4。

這裡，未直接、清楚地告訴觀眾，他前面表演的是話文，而接下來，他們就要用戲文的形式來敷演這一話文裡的故事了。這意味著話文是可以很容易地轉變成戲文的。

關於上層人物說雅語，下等人物說俗語，這可以理解為該現象原存在於實際生活之中，南戲只不過是在舞臺上反映出生活中的這一傾向。加之，中國戲曲中普遍存在這樣一個事實，藝人們在演出中會改動原作中的賓白，作隨意發揮。於是，積年累月之後，戲中下等人物的語言便愈發顯得粗俗[16]。而對為何南戲中會有大量「負心戲」，亦可以理解為：由於隋唐開始以科舉取士，社會下層的文人得以進入社會上層，於是發跡變泰之事便屢屢發生，人們同情那些被遺棄的婦女，因此描寫這類題材的作品就有較強的感染力。於是，在唐代就有不少關於「負心」的作品，到了宋代就更多。而宋代正是南戲醞釀形成的時期，自然它一問世便帶有這一特色。

此外，尚有一點令人置疑，如果真是如鄭振鐸先生所說，北方的雜劇是在受到南方的戲文的影響之後，才由第三者的敘述轉變為代言體的戲劇，從而完成了由歌舞說唱轉變為戲劇的關鍵性一環；那麼，為什麼雜劇在當時沒有採用南戲中多人演唱的方式，而是要由一人主唱呢？一人主唱遠沒有多人演唱來得方便和富有表現力。所以，後期的雜劇才會漸漸突破這一規矩。為什麼雜劇要先創立一套南戲中所沒有的框框，然後再把它廢除，又回到南戲本來的多人演唱上去呢？這在情理上似乎是無法說通的。其實，對雜劇的形成

16 詳見拙文"The Closet Drama and Performers'Revisions in Traditional China（古代中國的案頭曲和藝人們的再創作），"*Chinese Culture*（中國文化），2（1992），p. 86.

產生根本性影響的應是諸宮調和宋雜劇，而不是南戲。雜劇中的一
人主唱即是從諸宮調而來。倒是鄭先生在另一書中的說法更合理
些：「元雜劇是承受了宋、金諸宮調的全般的體裁的，不僅在支支
節節的幾點而已；只除了元雜劇是邁開足步在舞臺上搬演，而諸宮
調卻是坐（或立）而彈唱的一點不同。我們簡直可以說，如果沒有
宋、金的諸宮調，世間也不會出現元雜劇的一種特殊的文體的。」[17]
總之，許地山和鄭振鐸先生的觀點雖省人耳目，但由於立論的證據
不足，於是缺乏足夠說服力。不過，他們的觀點在學術界也發生了
一定的影響。

三

1987 年，在北京召開的「中國戲曲藝術國際學術討論會」上，
前西德學者布海歌（Helga Werle-Burger）在〈中國戲曲的傳統與印
度 Kerala 地方的梵劇的比較〉（Chinese Opera and the Sanskrit Drama
of Kerala，India）[18]一文中重提「梵劇說」，並指出在印度的喀拉
拉邦仍有梵劇存在。她介紹了這種殘存的梵劇，列出了它與中國
戲曲的相似之處，最後斷言：「中國戲劇的實際舞臺演出，演員
的技巧，這些是在 Kerala 的地方戲曲──梵劇的一個地方品種

[17] 鄭振鐸：《中國俗文學史》下冊，（北京：文學古籍刊行社，1958 年），頁 154。
[18] 該論文的中文譯文發於《戲曲研究》第 24 輯（姜智譯、胡冬生校）（北京：文化
藝術出版社，1987 年）。其英文原稿擬發表於美國《亞洲戲劇雜誌》（Asian Theatre
Journal）。該雜誌曾於第六卷第 2 期（1989 年秋季號）已登出了發表該文的預告，
但是後來又取消了這一計畫。筆者曾向該雜誌當時的副主編魏莉莎（Elizabeth
Wichmann）教授瞭解此事，據她說，該雜誌曾請布海歌女士對論文再作進一步的
修改和補充，但未有結果。

──的衝擊之下成型的，也可能是在這種 Kerala 戲曲的變種的影響下成型的。」[19]她的論文引起了中國學者的興趣。因為在此以前「梵劇已經滅亡」的觀點，在中國國內已是定論，而現在布海歌女士指出梵劇依然存活，她並且以從這種戲劇演出中尋得的證據來支持「梵劇說」。

　　布海歌女士文中所說的喀拉拉邦的梵劇是「庫提亞特姆」（Kutiyattam），一種非常古老的表演藝術形式。現在已經很難確定庫提亞特姆起源於何時，只知道，在西元五世紀（一說西元二世紀）時，有記載描述了一種舞劇，可能類似庫提亞特姆；西元九世紀，才有了關於庫提亞特姆的記載，庫提亞特姆的保存得益於宗教。它一直是在廟宇裡演出的，只有高種姓的人才能進廟看戲，也只有 Chakar 種姓（婆羅門種姓的分支）才能扮演劇中人物。過去共有十八家演出庫提亞特姆，到了六十年代剩下六家，九十年代初存三家[20]，目前則僅剩兩家[21]。在過去，向非 Chakar 種姓的人傳授庫提亞特姆被認為是犯罪行為。這一規矩從六十年代起被逐漸打破。隨著庫提亞特姆向外界的公開和推廣，它引起了梵劇研究者們的重視。

　　庫提亞特姆搬演古代印度劇作家跋娑、迦梨陀娑等人的作品，不過，近年來迦梨陀娑的名劇《沙恭達羅》等已經失傳。筆者根據在印度的實地考察所見到的演出來判斷，庫提亞特姆是說唱表演和戲劇演出混合的一種形式。筆者也從有關的英文文獻中瞭解到，庫

[19] 同前註，頁 135。

[20] 據筆者 1990 年 3 月在印度的實地考察所得。

[21] 筆者向出席「96 東方戲劇展演暨國際學術討論會」的印度卡塔卡利國際中心（The International Centre for Kathakali）的巴拉克裡希南（Jadanam P. V. Balakrishnan）教授瞭解，獲得這一信息。

提亞特姆可以連續演出五至十一天。在開頭幾天裡，每天由一個表演者通過表演（主要是啞劇表演），介紹劇中人物和故事情節。最後一天，由數名演員同時登臺，各自扮演不同的人物。

在演出中，演員用手語、眼神、面部表情和身體動作非常詳盡地描述和解釋劇本所提供的故事內容。因此，原劇本中的一句唱詞在演出中竟可長達兩三個小時。所以，庫提亞特姆從來不演全劇，而只演折子戲。此外，演出中還大量運用馬拉雅拉姆語（喀拉拉邦的地方語言）來解釋原劇中的梵語所表達的內容，簡言之，庫提亞特姆是古梵劇的變種。

布海歌女士經過對比，認為庫提亞特姆和中國戲曲有許多相似之處，試列舉如下。

關於舞臺，供庫提亞特姆表演的寺廟舞臺，庫騰帕拉姆（Kuttampalam），三面朝向觀眾，臺上有四根柱子，在結構上和傳統的中國戲曲舞臺非常相似。的確，從現存的庫騰帕拉姆來看，二者之間很相像。但是，問題在於，庫騰帕拉姆並不是供古代梵劇演出的舞臺。筆者查閱了印度現存最早的關於梵劇的論著《舞論》[22]的英譯本，發現其描述的古代梵劇舞臺在形狀上並不同於庫騰帕拉姆[23]。印度學者嘎沃登、潘查爾曾指出：「必須注意在婆羅多[24]的舞臺和第一個大約建於一千年前的庫騰帕拉姆之間存在好幾個世

[22] 該書成書年代約在西元紀年前後，它全面論述了劇場、演出、舞蹈、美學原則和表演程序等各個方面。書中所討論的「舞」實驗上是戲劇，所以該書名亦可譯為《樂舞論》或《戲劇論》。

[23] Bharata – Muni, *The Natyasastra*（舞論）Trans. and ed. Manomchan Ghosh, Calcutta: The Asiatic Society of Bengal, 1951, p. 22.

[24] 相傳婆羅多為《舞論》的作者——筆者注。

紀的空白。」[25]就像沒有史料說明婆羅多的舞臺和最早的庫騰帕拉姆之間的聯繫那樣，同樣也沒有材料可以佐證庫騰帕拉姆和中國戲曲傳統舞臺之間存在影響和被影響的關係。因此，很難僅僅根據庫騰帕拉姆和中國戲曲傳統舞臺之間的相似，而推斷古梵劇舞臺和中國戲曲傳統舞臺存在一種歷史關聯。

關於椅子，布海歌女士指出在庫騰帕拉姆舞臺上有一道具——椅子；而在中國戲曲的舞臺上，椅子的運用是十分重要的[26]。不過，據筆者觀察，在庫提亞特姆和中國戲曲中，椅子的功用並不相同。如前所述，庫提亞特姆是說唱表演和戲劇演出的混合物；在頭幾天裡，演員常常是要在椅子上表演故事和人物。這時，在大多數情形中，椅子的功用只是敘述者的座位。而在中國戲曲裡，椅子的功用則要大得多；它可以代表山、橋、城門等等，具有一種非具象性的符號的功用。而且，在中國戲曲中，通常是一張桌子和兩把椅子同時使用。

這裡，還必須指出，在中國戲曲的早期形式南戲（即，被鄭振鐸先生認為是受到梵劇直接影響的南戲）裡，椅子的運用並不普遍。在《張協狀元》中，還出現了由演員來扮演或充當桌椅的情形[27]。換言之，現在人們所看到的頻繁使用椅子的現象，很可能出現於中國戲曲發展的較遲階段。

[25] Goverdhan Panchal, *Kuttampalam and Kutiyattam: A Study of the traditional Theatre for the Sanskrit Drama of Kerala*（庫騰帕拉姆和庫提亞特姆：關於喀拉拉梵劇傳統劇場的研究）, New Delhi: Sangeet Natak Akademi, 1984, p. 102.

[26] 同註 18，頁 121-122。

[27] 同註 15，頁 87、頁 112。

關於角色體制，布海歌女士指出庫提亞特姆的角色有四、五種，它們相當於中國戲曲中的生、旦、淨和丑[28]。根據筆者觀察，如果從表演上來看，實在難以發現二者之間有什麼相似之處。而如果以角色的分類來看，雙方雖有相似之處，但這是各國古典戲劇中的共同性現象。從劃分角色類型所依據的情況來看：第一步自然是按照性別把男、女分開；再者，為了活躍演出氣氛，取悅觀眾、滑稽調笑人物也是不可少的。如此一來，也就有了三種最基本的角色行當。至於庫提亞特姆中的 Tamasik 和中國戲曲中的淨，就更沒有什麼相似之處了。前者是妖怪和動物，而後者在大多數情況下是人。此外，在中國戲曲之中，妖怪和動物可以由各個行當來扮演，並不屬於淨行的專利。由此也可以窺見庫提亞特姆和中國戲曲在角色體制上的不同。

關於臉譜和髯口，庫提亞特姆和中國戲曲均採用臉譜和鬍鬚。布海歌女士認為雙方之間的「相似確實是驚人的。」[29]而筆者認為，雙方無論是在面部的用色和構圖，還是在髯口的形狀和材料上都是大相徑庭，當一位西方學者從東方文化之外來觀察兩種東方藝術形式時，是容易得出與從東方文化內部觀察者所得到的不同的印象和結論的。這也是人類學中的一個有趣的現象。

此外，中國戲曲的面部造型曾經歷了一個發展過程，它在幾百年前也還是偏於寫實，而不像今天京劇臉譜那樣誇張變形、具有抽象意味。如果把庫提亞特姆中的面部造型和中國戲曲早期的面部造型，例如明應王殿元雜劇壁畫中的面部化妝和梅氏藏明代臉譜，相

[28] 同註 18，頁 126。
[29] 同註 18，頁 127。

比較，恐怕任何人都很難發現二者之間的相似性，以及前者對後者的所謂影響。

總之，布海歌女士力圖從實際演出中尋找證據，以從庫提亞特姆中得到的材料來支持「梵劇說」。然而，從她提供的材料和分析來看，不足以得出她的結論：中國戲曲是在庫提亞特姆，或庫提亞特姆的變種衝擊或影響下成型。

布海歌女士從實際演出中尋找證據的方法是有意義的，因為戲劇藝術畢竟是一種演出活動。但是，不可否認，這種方法也帶來一個問題，戲劇演出是由演員用形體、聲音等等創造出來的一次性藝術，嚴格說來，它是無法重複的。即使是師徒之間「口傳心授」，上一代人和下一代人的表演也會有差別。當一種戲劇形式經過幾百年的傳遞，它的原始風貌很可能已經淹沒在漫漫歷史長河之中。如前所述，庫提亞特姆只是古代梵劇的變種，而中國戲曲的演出形態在幾百年中也發生了很大的變化。要想通過對比，尋找二者之間的相似之處，從而證明梵劇對戲曲的影響，其論證是很難有較強的說服力的。

四

由許地山先生開始的印度梵劇和中國戲曲之間的比較研究有助於人們開闊眼界，看到中國戲曲在形成和發展過程中所受到的印度文化影響的種種。然而，「梵劇說」本身則是難以成立的。持此說的學者，基本上是採用對比的研究方法，指出梵劇和戲曲的一些相似之處，從而證明前者對後者的影響。然而，至今他們指出的這

些相似之處還遠不足以支持「梵劇說」。看來，僅僅依靠這種比較的方法是難以服人的。「梵劇說」若想成立，有賴於新的實證性材料的出現。

近十年來，也有一些中國學者通過對古代西域戲劇的研究，來探討印度梵劇和中國戲曲的關係。不過，他們的觀點並不等於「梵劇說」。

1986 年，姚寶瑄先生在〈試析古代西域的五種戲劇——兼論古代西域戲劇與中國戲曲的關係〉[30]一文中，介紹和分析了本世紀在新疆發現的幾個古代劇本，討論了有關西域戲劇的一些歷史記載和歷史文物，最後推斷：「中國古代戲曲並非源於印度，但與印度戲劇的確有一定的聯繫。」[31]有趣的是，他對劇本作出分析後指出，梵劇傳入西域後轉化成講唱藝術的形式[32]。他還說道，「西元八四〇年由漠北大批遷入西域的回鶻人（此地原有一部分回鶻人）在他們的文學中就至今沒有發現戲劇這一藝術形式。」[33]用筆者在本文第一章結束處所作的推測（即伊斯蘭教在西域的盛行曾極大地抑制了該地區的戲劇活動）來解釋上述歷史現象，看來應該是說得通的。

1995 年，廖奔先生〈從梵劇到俗講——對一種文化轉型現象的剖析〉[34]一文，對姚寶瑄先生的上述觀點作了進一步的闡釋和發

[30] 姚寶瑄：〈試析古代西域的五種戲劇——兼論古代西域戲劇與中國戲曲的關係〉，《文學遺產》1986 年第 5 期。
[31] 同前註，頁 62。
[32] 同前註，頁 58-59。
[33] 同前註，頁 58-59。
[34] 廖奔：〈從梵劇到俗講——對一種文化轉型現象的剖析〉，《文學遺產》1995 年第 1 期。

揮。他認為：「梵劇藝術對中國的最直接影響是刺激了敘事文體和音樂結構的發展。中國的敘事文體向來不發達，……唐代傳奇文的興起，才將敘事文向前推進了一大步，而傳奇的寫作卻是受了佛教俗講的影響。」[35]無疑，成熟於唐代的中國敘事文學和藝術與印度的影響密切相關。而如果沒有唐宋敘事文學和藝術的空前的大發展，則很難想像中國戲曲文學能夠在宋元時期成熟[36]。正是在這個意義上，筆者認為，印度文化對中國戲曲的形成所產生的影響是一種宏觀性而非直接性的影響。這是一個很有意義的論題，但已經超出了本文的範圍，容今後詳加論述。

（原載於《藝術百家》1997 年第 2 期）

[35] 同前註，頁 73。
[36] 參見拙文〈管窺中國戲曲的形成〉，同註 14，頁 131-133。

「中國戲曲源於印度梵劇說」再探討

一

自二十世紀二十年代許地山把中國戲曲和印度梵劇聯繫起來進行研究以後，關於中國戲曲起源和形成，便又多了一種假說——「梵劇說」。不過，儘管許地山推測梵劇曾對戲曲產生過重要影響，但是他並沒有直接作出「戲曲源於梵劇」的結論。實際上，最能夠代表「梵劇說」的學者應該是鄭振鐸，他沿著許地山開闢的方向走得更遠，明確宣稱中國戲曲源自印度。而《中國大百科全書·戲曲曲藝》以許地山作為「梵劇說」的代表人物，隻字不提鄭振鐸的觀點，則似乎有欠妥當[1]。

就總體而言，許、鄭二位先生基本上是通過一種平行研究，列舉出梵劇和戲曲的一些類似之處，以證明前者影響了後者。例如，許地山認為梵劇和戲曲都沒有純正悲劇，凡事至終要團圓。問題

[1] 本段內容詳見拙文〈「中國戲曲源於印度梵劇說」考辨〉，《藝術百家》1997 年第 2 期。

是，古希臘純正悲劇屬於世界戲劇中的特殊情形，它並不能代表世界戲劇的普遍規律；而「沒有純正悲劇」，則是東方戲劇以及包括近現代西方戲劇在內的整個世界戲劇中普遍存在的情形。梵劇和戲曲中都沒有純正悲劇，這只能說明二者符合普遍規律，不能用以證明前者曾經影響過後者。又如，許地山、鄭振鐸在列舉梵劇和戲曲的相同之處時都指出，梵劇和戲曲都是科、白、曲不分離，交織成為一體。其實，動作、語言、歌唱三位一體，乃是原始戲劇和東方戲劇中的普遍現象。西方戲劇發展到一定的歷史階段之後，逐步捨棄了歌舞性因素，與歌劇、舞劇分門獨立，成為一種「話劇」，而東方戲劇則一直保存了動作、語言、歌唱、舞蹈一體的特性。再如，鄭振鐸提到，梵劇開戲前有「前文」，南戲演出前有「開場」。可是南戲的「開場」和「下場詩」並不一定是直接從梵劇學來的，而是另有來源，很可能是源自話本的「開話」和「散場詩」。而「開話」的源頭則可以追溯到唐代講唱文藝中的「押座文」[2]。

由此可見，儘管梵劇和戲曲之間存在某些相似之處，這也很難證明後者一定是受到了前者的直接影響。東方民族相近的文化傳統、民族習性和心理模式是有可能在其戲劇活動中滋生出一些共同現象的。誤把「沒有純正悲劇」、科白曲三位一體、腳色行當的劃分，等等，當作戲劇的特殊現象，再因戲曲中存在這些「特殊現象」而推斷戲曲來自梵劇，其實質是錯把西方戲劇的一些特徵當作了世界戲劇的普遍規律，並以此作為衡量一切戲劇形式的標準。這種情形在上個世紀二、三十年代並不奇怪。當時學者們對東方戲劇的認

2 本段內容詳見拙文〈「中國戲曲源於印度梵劇說」考辨〉，同前註。

識遠不如對西方戲劇清楚，而中國真正具現代意義的戲曲研究，也是在西方思潮的衝擊和影響下，剛剛問世不久[3]。

假如「梵劇說」能夠提供實證性的材料證明梵劇對戲曲的影響，其說服力勢必會大大增強。許地山在論文中花費大量篇幅討論古代印、中的交通狀況，以及西域歌舞傳入中原的情形，其目的或許正在於此。然而，他卻無法找到關於印度梵劇輸入中國的確切史實。正如他自己所言：「我初時很肯定宋元底戲劇和小說受了印度伊蘭[朗]文學底影響很大。以文體上比較起來，兩方面固然有許多相同之點；但是兩方文學互相影響底史實，我還找不出許多來。」[4]

鄭振鐸則提出了一條引人注目的實證性材料：天臺山的國清寺曾發現《沙恭達羅》的梵文寫本，而天臺山離南戲的發源地不遠[5]。可惜，他並沒有對此事作出詳細的解釋，所以我們既不知道這個寫本的具體面貌，更無從瞭解它流傳到國清寺的大約年代，因此也就無法確定它是否在南戲萌生之前就傳到了那裡。國清寺唐宋元明歷代曾多次整修。民國時該寺的建築已為清雍正年間所建[6]。在漫長的歷史歲月裡，這個梵文寫本是如何逃過種種劫難保存下來的？如果它只是在南戲萌生之後才傳到國清寺的，那這條材料就無法支持鄭的觀點。還有，即使這個文本真的是在南戲萌生之前就流傳到了國清寺，但也很難就據此斷言，當時梵劇的演出也傳到了浙江，並

[3]　詳見拙文〈西方影響與現代中國戲曲研究之進程〉，《文藝研究》2001 年第 6 期。

[4]　許地山：〈梵劇體例及其在漢劇上底點點滴滴〉，鄭振鐸編《中國文學研究》下冊（上海：商務印書館，1927 年），頁 1。

[5]　鄭振鐸：《插圖本中國文學史》（三）（北京：人民文學出版社，1957 年），頁 568。

[6]　暢耀：〈國清寺〉《中國大百科全書‧宗教》（北京：中國大百科全書出版社，1988 年），頁 146。

產生了一定的影響。戲劇是一種演給觀眾看的藝術樣式，僅僅是劇本的流傳還不是真正的傳播。很難想像古代的漢人僅憑閱讀梵文劇本就能夠照貓畫虎，模仿、移植梵劇這種外來形式。總之，這條引人注目的材料中實在是包含太多難以確定的因素了。

二

上個世紀八十年代，因兩件事情，沉寂以久的「梵劇說」被重新提起。一是，1987 年在北京召開的「中國戲曲藝術國際學術研討會」上，前西德學者布海歌（Helga Werle-Burger）提交論文〈中國戲曲傳統與印度 Kerala 地方的梵劇的比較〉[7]。二是，因回鶻文本《彌勒會見記》的發現，引發了一場討論。

布海歌的論文重提「梵劇說」，並指出在印度的喀拉拉邦仍有梵劇存在。她對二者作了一番比較，最後斷言：「中國戲劇的實際舞臺演出，演員的技巧，這些是在 Kerala 的地方戲曲——梵劇的一個地方品種——的衝擊之下成型的，也可能是在這種 Kerala 戲曲的變種的影響下成型的。」[8]布的論文引起了中國學者的關注。在此之前，他們以為梵劇已經消亡。現在，布不但指出梵劇依然存活，而且還從中找出證據來支持「梵劇說」。為此，中國學者（包括筆者在內）於 1990 年 3 月前往印度實地考察，並且在喀拉拉邦親眼觀摩

7 該論文的中文譯文（姜智譯、胡冬生校）發表於《戲曲研究》第 24 輯，（北京：文化藝術出版社，1987 年）。

8 同前註，頁 135。

了布海歌所說的這種梵劇演出形式——庫提亞特姆（Kutiyattam）[9]。
筆者曾根據這次實地考察的結果和後來在美國學習時所搜集的英
文資料進行研究，認為：將庫提亞特姆和中國戲曲進行對比，不難
發現布海歌所說的兩者之間的一些相似之處其實並不怎麼相似，從
她的材料以及分析，尚不足以得出她的結論[10]。

　　至於回鶻文本《彌勒會見記》的討論，情況則要複雜一些。1959
年，《彌勒會見記》的回鶻文寫本在新疆哈密的古代遺址出土。1962
年，馮家昇首次對此事作了初步介紹[11]。此外，1909 年，吐火羅文
《彌勒會見記》的殘卷曾被由德國人領導的考察隊在新疆焉耆發
現；1975 年，吐火羅文《彌勒會見記》的另一部分殘卷在焉耆的
另一地又被發現[12]。

　　回鶻文《彌勒會見記》寫本的跋文清楚標明，這部作品最初是
由聖月大師從印度語譯為焉耆文（吐火羅文），再由智護法師從吐

9　庫提亞特姆的保存得益於宗教。以前，它一直只能在印度教的廟宇裡，由 Chakar
　　種姓（婆羅門種姓的分支）演出。過去共有十八家演出庫提亞特姆，六十年代剩下六
　　家，九十年代初僅存三家，九十年代中又少了一家。以前，也只有高種姓的人才能進
　　廟看戲。這一規矩自六十年代起逐漸打破，隨著它向外界公開和推廣，它引起了梵劇
　　研究者的重視。2001 年 5 月，庫提亞特姆和中國的崑曲、日本的能樂，等等，一起
　　被聯合國教科文組織宣佈為首批「人類口頭遺產和非物質遺產代表作（Masterpiece
　　of the Oral and Intangible Heritage of Humanity）」。
10　詳見拙文〈「中國戲曲源於印度梵劇說」考辨〉，同註 1。
11　耿世民：〈古代維吾爾語佛教原始劇本《彌勒會見記》（哈密寫本）研究〉，《文史》
　　第十二輯（北京：中華書局，1981 年），頁 221。自 1981 年耿世民發表論文系統研
　　究該寫本起，八十年代中期陸續又有一些討論該寫本的文章發表。特別是 1988 年
　　在「中國戲劇起源研討會」上，圍繞該寫本引起熱烈的爭論。詳見李肖冰等編《中
　　國戲劇起源》（上海：知識出版社，1990 年），頁 272-276。
12　中國戲曲志編輯委員會、《中國戲曲志・新疆卷》編輯委員會：《中國戲曲志・新疆
　　卷》（北京：中國 ISBN 出版中心，1995 年），頁 534-535。

火羅文譯為回鶻文[13]。姚寶瑄對比了不同文本的《彌勒會見記》，發現了一個非常有意思的現象，當《彌勒會見記》從吐火羅文譯為回鶻文時，它戲劇特徵已經減弱，已經變得類似講唱了[14]。這部作品在翻譯過程中為什麼會轉型？筆者的理解是：智護法師翻譯《彌勒會見記》的動機，是弘揚佛法而非傳播戲劇。由於回鶻文化裡沒有戲劇這種形式，他自然不會去硬性推廣這種大家都還不熟悉的新形式，而改用回鶻民眾所喜聞樂見的講唱形式來傳播《彌勒會見記》的內容。

現代學者關注的是，古代戲劇形式在不同文化之間的傳播；而促使古人引入外文化的直接驅動力，卻往往是其作品的內容。這使筆者聯想起另一個類似的事例。中國的元雜劇十八世紀在歐洲曾被多次翻譯、改寫和演出。當時的歐洲人（包括像伏爾泰這樣的思想家）非常重視戲曲中的倫理內容，但是卻極不理解其演劇形式，甚至還予以批評。直到二十世紀，西方戲劇自身出現了反現實主義戲劇的需求，中國戲曲的形式才被歐洲人理解、讚賞，才開始真正影響西方戲劇[15]。戲劇形式在不同文化之間的傳播和影響，在近古尚且如此困難，那它在中古的難度就可想而知了。這倒也符合文藝發

13 同註 11，頁 214。
14 姚寶瑄：〈試析古代西域的五種戲劇——兼論古代戲劇與中國戲曲的關係〉，《文學遺產》1986 年第 5 期，頁 58-59。關於回鶻文本《彌勒會見記》之講唱文藝形態特徵，可參閱沈堯：〈《彌勒會見記》形態辨析〉，《戲劇藝術》1990 年第 2 期；關於《彌勒會見記》不同文本的轉型問題，可參閱廖奔：〈從梵劇到俗講——對一種文化轉型現象的剖析〉，《文學遺產》1995 年第 1 期。
15 詳見拙文〈二十世紀世界戲劇中的中國戲曲〉，《二十一世紀》（香港）1998 年 2 月號，頁 107-111。

展的一般規律：相對於形式，內容的變化比較容易迅速；而相對於內容，形式的變化則需要長期的積澱。

三

七十年代吐火羅文本《彌勒會見記》的發現（包括二十世紀之初馬鳴所作的梵文劇本殘卷在吐魯番被發現），無疑可以證明：因佛教的傳播，梵劇的文本（甚至是演出）曾經抵達西域（指狹義的西域，即今日的新疆）；但是，這並不必然地證明：梵劇一定輸入了漢民族文化。梵劇傳入西域，為其進一步東傳，為其同漢民族接觸提供了重要前提。但是，接觸只是傳播和輸入的必備條件，還不等於傳播和輸入本身。不同文化接觸之後，一種文化能否影響另一種文化，一種藝術樣式能否輸入另一種文化？則要取決於多種複雜的因素。古代人類精神產品在不同文化之間的傳播，決非像疾病那樣在不同族群／人種之間一經接觸就會立即傳播流行。作為文化意義上的「人」，顯然不同於生物意義上的「人」。

古代不同文化之間信息的傳遞遠比現代困難緩慢，在傳播過程之中也更容易改變其在原文化中的意義。佛教（包括與其相關的藝術）東傳中土，經過了一個個不同的民族和語言區域，步步紮根、不斷向東延伸，而非一開始就由天竺直接傳入震旦。因為經過了不同的民族文化，其傳播過程同時也就是一個與當地的語言文化相結合並由此而嬗變的過程。《彌勒會見記》從印度語譯為吐火羅文，再從吐火羅文譯為回鶻文，最後由戲劇變得類似於講唱，即是一個

具體例證。再說，這部《彌勒會見記》，當它抵達西域之後，也沒有能夠進一步東傳，進入漢民族文化。漢文佛典中就無此經[16]。

討論戲劇在不同文化之間的傳播，尤其不應該忘記它的語言問題。語言是戲劇至關重要的媒介。觀眾如不懂得某一戲劇的語言，他們自然就很難欣賞這種戲劇。戲劇的這一特性決定了它是一種比音樂、舞蹈更為複雜的表演形式，決定了它比音樂、舞蹈、歌舞戲難以傳播和移植。因為音樂、舞蹈、歌舞戲並不是以語言為主要媒介，觀眾在欣賞這類外來演出時，一般上沒有語言障礙的問題。從史料來看，關於中古由西域輸入中原的音樂、舞蹈、歌舞戲的記載相當豐富，而關於（真正稱得上是）戲劇的記載卻沒有幾條。其中一個重要的原因，恐怕就在於此。

顯而易見，外來戲劇若要為當地觀眾所接受，進而在該地站穩腳跟，首先需要翻譯。印度梵劇若要輸入中土，同樣也面臨一個翻譯的問題（姑且不論，進入中華文化，它無論是在內容上還是在體裁上，需要適應、改造、變化之處甚多）。當時何來一批志士為之努力？如佛教東傳，其間佛經的翻譯即是一項巨大的工程，費力耗時，經過幾代大師畢生努力，才臻于完善。固然，佛教徒傳教，為了吸引大眾，可能會借重文藝形式。但是，其涉獵文藝形式的宗旨是在於弘揚佛法，而非張揚這些形式本身。因此，即使是需要以文藝形式傳教，講唱也遠比演劇方便易行。講唱口耳相傳，形式簡單，較少受到時間和空間的限制。

16 （德）葛瑪麗（A. V. Gabain）：〈高昌回鶻王國（西元 850 年-1250 年）〉，（耿世民譯），《新疆大學學報》1980 年第 2 期，頁 59。

　　而且，佛教在整個印度文化中並不佔據主導地位，它和梵劇、兩大史詩之間的關係，也不如婆羅門教、印度教和梵劇、兩大史詩那樣深厚密切。由於宗教的排他性，對於婆羅門教、印度教系統的文學作品，如《吠陀》和兩大史詩，佛教一般上都是回避，更不會直接把它們譯成漢語（當然，在汗牛充棟的漢譯佛典會有少數漏網之魚）[17]。沒有強烈的宗教熱誠作為推動力，很難想像在交通極其困難的古代，佛教徒們會克服重重困難，熱心引進、傳播梵劇。

　　文化的傳播離不開具體的途徑。學者們探討梵劇東傳的具體途徑時，主要涉及了陸地絲綢之路和海上絲綢之路[18]。然而，探討這兩大絲路上中、印文化的接觸、交流，我們似乎也應該把另一個重要的文化——伊斯蘭教的影響和作用納入視野。

　　公元七世紀，正當唐朝蓬勃發展的時候，伊斯蘭教在阿拉伯半島興起，並且迅速擴張。阿拉伯人先後滅掉波斯，統治阿富汗，征服印度的西北部，進入阿姆河以北地區。七世紀後期，穆斯林的軍隊大舉東進，進攻中亞。到了 715 年，他們已經進軍到藥殺水（錫爾河）地區[19]，接著，深入到帕米爾高原、新疆的喀什一帶[20]。特

[17] 吳曉鈴〈《西遊記》和《羅摩延書》〉，《中印文學關係源流》（郁龍余編）（長沙：湖南文藝出版社，1987 年），頁 146；又見郁龍餘：〈漢譯佛典中的印度文學〉，《中印文學關係源流》，頁 423-424。

[18] 古代中、印文化交流的通道，當然不只這兩條。但是，在關於印度梵劇和中國戲曲關係的討論中，學者們基本上沒有涉及其他通道，如：由雲南等地通過緬甸進入印度，由西藏越過喜馬拉雅山進入尼泊爾抵達印度。這並非是忽視，而是這兩條路或因土幫或因險阻，遠未能像陸地和海上絲路那樣，成為古代中、印文化交流的主要通道。

[19] 金宜久等：《伊斯蘭教史》（北京：中國社會科學出版社，1990 年），頁 339。

[20] 宛耀賓：〈伊斯蘭教〉《中國大百科全書・宗教》（北京：中國大百科全書出版社，1988 年），頁 458；又見 P. M. Holt, Ann K. S. Lambton, and Bernard Lewis. *The*

別是在 751 年（唐天寶 10 載），為爭奪石國（塔什干，在烏茲別克），唐帝國和阿拉伯帝國發生「怛邏斯（哈薩克江布林城附近）」之戰，結果唐敗。隨著唐軍的失敗，唐王朝的勢力和影響開始退出中亞。四年之後，安史之亂爆發。由於內亂，唐王朝已無力經略西域，其在中亞的各屬國，相繼臣服大食，開始了伊斯蘭化的歷程[21]。儘管伊斯蘭教在新疆境內立足是在此之後的事情，[22]但是，此時伊斯蘭教已經控制了新疆喀什一帶以西的絲綢之路。這就勢必在很大程度上，影響長久以來通過絲綢之路而進行的印度和中華文化交流。[23]

　　根據伊斯蘭教的教義，無論是以繪畫、雕塑，還是以戲劇演出來塑造人物形象，都是犯罪的行為。[24]所以，雖然阿拉伯各國都有傳統的表演藝術，如誦詩、說唱之類，但是卻沒有能夠在這些表演藝術的基礎之上發展出真正的演劇藝術；而現代阿拉伯的戲劇藝術，則是歐洲戲劇直接影響之下的產物。總之，戲劇活動是有違伊斯蘭教的教義的。所以，當伊斯蘭教控制中亞以後，梵劇似不大可能進入該地區，並由此繼續東傳。這或許可以從另一角度來解釋，

Cambridge History of Islam（劍橋伊斯蘭史），Cambridge: Cambridge U P,1970, p. 86.

[21] 李興華等：《中國伊斯蘭教史》（北京：中國社會科學出版社，1998 年），頁 13。

[22] 喀拉汗王朝初建都于巴拉沙袞（今巴爾喀什湖南吹河源西南，據中國戲曲志編輯委員會、《中國戲曲志·新疆卷》編輯委員會：《中國戲曲志·新疆卷》[北京：中國 ISBN 出版中心，1995 年]，頁 4），後建都於喀什；西元 960（宋建隆元年）宣佈伊斯蘭教為國教，並於半個世紀之後滅亡于闐佛教王國，把伊斯蘭推行到了和闐地區。

[23] 中亞、帕米爾高原一直是佛教從印度北傳中國的必經之道。例如，玄奘去印度取經就是繞經中亞，再南下南亞。

[24] James R. Brandon, *Theatre in Southeast Asia*（東南亞戲劇）, Massachusetts: Harvard UP. 1967, pp. 42-43.

為何有關唐代由西域輸入中原的音樂、舞蹈的記載相當豐富，而有關戲劇的記載卻非常之少。

至於海上絲綢之路雖歷史悠久，但它興盛並取代路地絲綢之路，則是在中唐以後[25]。這條海路由廣州（亦可由泉州、杭州、揚州）出發，穿過麻六甲海峽，經孟加拉灣，進入阿拉伯海、波斯灣，最後抵達大食的首都縛達（巴格達）。儘管當時曾有一些佛教僧侶（如，義淨），棄陸地絲路取海上絲路前往印度；但是，當時大批奔波於這條海上絲路的旅客，是阿拉伯商人，而非印度文化的傳播者。和強悍尚武的伊斯蘭教不同，印度文化本身也不是一種對外擴張性很強的文化。

雖然並不完全排除鄭振鐸所推測的（布海歌所支持的）那種情形存在，即印度南部的非佛教徒海上旅行，因酬神之需要，隨船把梵劇演出帶到了中國東南沿海[26]。但是，他們忽視一個大問題——宗教的禁忌[27]。這種由印度南部的非佛教徒（那理當是印度教徒了），因酬神之需要，隨船帶到中國東南沿海的演出，應當是一種宗教儀式性很強的神聖演出，絕不會等同於以盈利為目的的一般的商業演出，它是否允許非印度教徒觀看？即使是當時的中國人偶然看到了這種演出，由於語言障礙，他們能否看懂，能否欣賞？更不用說，受其啟發立即創造出一種類似的演劇形式了。

[25] 陳炎：《海上絲綢之路與中外文化交流》（北京：北京大學出版社，1996 年），頁 17-21。

[26] 同註 5，頁 567；同註 7，頁 117-118。

[27] 根據筆者在印度南部考察的經驗，即使是現代演出梵劇遺存——庫提亞特姆，仍有許多宗教禁忌。對於我們這些非印度教徒的人，雖屬於外國來的貴賓，也只是在當地政府的專門安排之下，才得以進印度教的寺廟觀看了舞臺，在表演者的家裡觀看了演出。我們這些非印度教徒的人，是不可以在其酬神演出時進廟觀看演出的。

　　綜上所述，梵劇演出的形式遠比歌舞百戲複雜，當時它傳入中國的可能性很低；而因其直接影響，促使當時的中國人創造出類似的戲劇形式的可能性則更低。「梵劇說」認為中國戲曲是在印度梵劇的直接影響下產生的，這實質上是把一個原本相當複雜的問題給簡單化了。如果事情真如「梵劇說」論者想像的那樣簡單──當初印度梵劇能夠直接輸入並植根于中華文化，那麼，中國成熟的戲劇文學就會出現在中土與西域交往頻繁的隋唐，甚至是更早的時代，而不必等到這種交往基本上已經歇息的宋代。「梵劇說」論者敏銳地看到了印度文化留在中國戲曲中的某些痕跡，看到了印度梵劇和中國戲曲的某些相似之處，但是他們卻低估了古代不同文化交流的曲折複雜的性質。

<div align="center">四</div>

　　筆者不贊成「梵劇說」，但是，卻不否認印度文化對於中國戲曲的形成發生過非常重要的影響。從漢代開始，佛教作為一種異質文化，逐漸深刻地影響了中國人的精神世界，也大大地刺激了中國人想像力的發展。就文學藝術而言，中國中古文學藝術的面目為之一變，變得豐富多彩、神奇絢麗，一派新的氣象。更為重要的是，佛教的傳播還直接刺激了講唱藝術的繁盛。講唱文學空前的大發展，為中國戲劇文學的出現，鋪平了道路[28]。而戲劇文學的出現，

[28] 自敦煌藏經洞發現以後，學者們普遍認為佛教曾對中國中古的講唱形式（如變文）產生過重要的影響。但是從上個世紀六十年代開始，有些學者則否認這種外來影響。筆者不同意這種否認外來影響的觀點，因篇幅所限，此處不作展開，詳見拙著《中國戲曲跨文化研究》（北京：中華書局，2006 年）第三章第二節。

則使得中國原本就歷史悠久的演劇活動，脫離了相對簡單原始的狀態，進入了相對複雜的古典時期，從而標誌著中國戲曲的正式形成。

中國史前文化大致可分為東、西兩大系統。東部文化繁於祀神，西部文化勤於人事。中國現存的周代文獻，已濾去了中國史前文化的宗教精神[29]。儒家曾重新解釋遠古的神話傳說，認為合理地就納入正史，認為不合理的就拋棄。孔子對於「黃帝三百年」、「黃帝四面」和「夔一足」的解釋都是些很典型的例子。中華民族早熟的歷史意識和倫理意識，抑制了原本就不甚濃厚的宗教意識，阻礙了神話傳說的發展以及它的傳世[30]。

中華文化重新解釋神話，將其納入正史；而印度文化則把一些重要的史實，融入了宗教神話的體系。於是，佛教的創始人釋迦牟尼，成了印度教三大神之一毗濕奴的第九次化身；而現代政治領袖聖雄甘地，竟成了毗濕奴的第十次化身[31]。中國的聖人「不語怪力亂神」，而「那些印度聖人絞起腦筋來，既不受空間的限制，又不受時間的限制，談世界則何止三千大千，談天則何止三十三層，談地獄則何止十層十八層，一切都是無邊無盡。」[32]可以說，這是一個相對缺乏歷史記載[33]，卻充滿了宗教幻想的文化。被稱之為該文

[29] 董楚平：〈中國上古創世神話鉤沉──楚帛書甲篇解讀兼談中國神話的若干問題〉，《中國社會科學》2002 年第 5 期，頁 163。

[30] 參見魯迅：《中國小說史略》（濟南：齊魯書社，1997 年），頁 25。

[31] 糜文開：《印度文化十八篇》（臺北：東大圖書有限公司，1977 年），頁 67。

[32] 胡適：《白話文學史》上卷（上海：新月書店，1929 年），頁 158。

[33] 印度文化注重口傳忽視筆錄。不晚於公元前七世紀，印度已有了文字，但只用於銘刻之類而未用於書寫文章，直到公元前後才有了文字形式的典籍。由於其口傳的特點，古代印度的歷史文獻大都是以詩體文學的形式存在。（詳見朱慶之：《佛典與中古漢語辭彙研究》[臺北：文津出版社，1992 年]，頁 226。）由於缺乏文字記載，以至現代學者研究古代印度史，需要到法顯的《佛國記》和玄奘的《大唐西域記》

化經典的《摩訶婆羅多》和《羅摩衍那》，浩大離奇，就是該文化充沛宗教情懷和超凡幻想力的具體體現。而梵劇的發展，始終都離不開這兩大史詩的滋養。

在中華文化的上古時期，就不見充滿虛構幻想、充滿原始宗教精神的史詩，而已有大批感懷人生片斷（以實在的人生經驗為素材）的抒情詩[34]。漢魏以降，敘事詩雖有發展，出現了《陌上桑》、《羽林郎》、《孔雀東南飛》、《木蘭詩》等優秀作品；但是，敘事詩在當時整個詩歌中仍占少數，體制也依然不夠浩大。敘事文學長期受抒情文學的抑制而不能充分發展，同時，它也一直是史學的婢女，就如同我們在《左傳》和《史記》中所見到的那樣。這是一種實實在在、非玄想虛構的敘事文學：並非絕無虛構成份，但虛構的只是細節，重大事件則依據史實，並非杜撰，更談不上有什麼離奇的幻想。

缺乏深厚的敘事文學的土壤，自然難以長出戲劇文學的參天大樹。中國古代演劇起源雖早[35]，但戲劇文學卻一直處於不發達狀態，其根源就在於此。隨著佛教的傳入和流播，印度文化中的那些奇妙幻想及其思維方式，也進入了中華文化，並且逐漸深入人心。中國人的精神世界為之開拓，幻想世界也因之而豐富。只要看一下《目連救母》變文，就不難覺察這種影響：寫目連上天入地，寫阿鼻地獄之恐怖，形象生動，誇張離奇。沒有《目連救母》變文，沒

這類中文著作裡去尋找材料。而法顯、玄奘等人注重文字記載、著述佛教史籍的行為，其本身就生動體現了史官文化在中華強有力的傳統，即使是佛教徒也不能超脫這種史官文化的影響。

[34] 「三百篇」絕大多數都是抒情詩，敘事詩的數量並不多，篇幅也比較短小，如，《大雅》中的《生民》、《公劉》，《國風》中的《氓》、《七月》，等。

[35] 詳見王國維在《宋元戲曲考》的第一章「古至五代之戲劇」，《王國維戲曲論文集》（北京：中國戲劇出版社，1984 年）。

有《目連救母》變文當時在民間廣泛的影響，恐怕北宋也不可能憑空產生出《目連救母》雜劇。由此也可見敘事文學的發展對於戲曲形成的重要意義。

還需注意的是，自漢至唐好幾百年裡，大量佛典被譯為漢文；這一大批漢譯佛典，成了佛教文化刺激和影響中華文化的中介。由於翻譯佛經，產生了一種新的文體。這種文體既不同於當時綺麗虛浮的駢文，也不同於滿篇「之乎者也」的古文。它不求華美，只求切合原意；它化用梵文，夾雜語體，創造了大量新辭彙和一些新句法；它散韻交錯，並以無韻詩翻譯原文的詩體[36]。這一切都在語言上，為新興通俗文藝的發展鋪平了道路。

五

在古代中國，只有一小部分人能夠看書識字。佛教在傳播過程中，雖大量譯經，但要使各階層的民眾都能夠領悟佛教細密深奧的教義，實非易事。在這種情形下，通過講唱傳播佛教，就成了一種極為有效的方法。儘管其起因在於弘揚佛法，不在文藝，但是在向大眾普及佛教的過程之中，講唱文藝卻獲得了前所未有的發展良

[36] 梁啟超：〈翻譯文學與佛典〉，《梁啟超全集》第七冊（北京：北京出版社，1999 年），頁 3806。朱慶之以豐富的材料說明，佛典翻譯初步奠定了口語文學語言辭彙系統的基礎，從語言學的角度，再次肯定了佛典文學、敦煌文學和宋元通俗文學之間的淵源關係。詳見朱慶之：《佛典與中古漢語辭彙研究》（臺北：文津出版社，1992 年），頁 211-243。康保成從漢譯佛典和佛教史籍中徵引了大量材料，論證中國古代戲劇的許多術語（廣及演出場所、腳色行當、演出形式等各個方面）源自漢譯佛典，其中有些甚至源自梵文，從而證明佛教在中國戲劇成熟過程中起了催化劑的作用。詳見康保成：《中國古代戲劇形態與佛教》（上海：東方出版中心，2004 年）。

機；而且到了後來，講唱的內容已經不限於佛教故事，還包括了大量民間傳說和歷史故事。唐代佛教盛行，寺院眾多。當時的寺院不但是宗教的場所，也是各階層人士聚散、遊賞的地方。於是，在佛教的刺激之下，講唱文藝逐漸興盛起來，並從寺院流向民間，而講唱者的範圍也隨之擴大到僧侶之外。當時不光是社會中下層的大眾，就連上層的文人士大夫也為講唱這種通俗文藝所吸引，並受其影響[37]。

　　唐代講唱文藝的繁榮，促使中國的敘事文學脫離了幼稚的階段，達到了前所未有的水平。和以前的純文學的（非史傳的）敘事作品相比較，唐代的講唱篇幅加長，容量擴展，反映面拓寬，題材多樣化，描寫趨於細緻，生活氣息增強。它在多方面，為後來的戲劇文學作好了準備。首先是人物和情節。變文說唱的一些故事，如，目連、伍子胥、王昭君、董永，等等，都不斷在後世戲曲中出現。還有在語言上，唐代講唱散韻交織的體式，為後世的戲劇文學奠定了基礎。如前所述，印度文化注重口傳忽視筆錄。為了便於記誦，印度文學作品在散文記敘之後，往往用韻文「偈」再說一遍[38]。在佛典翻譯和口傳的過程之中，這種韻散交錯、唱說相間的體式在中土盛行起來。此外，在講唱中，音樂和文學大面積有機地融合，共同鋪敘故事和表現人物，這也為後世的戲曲提供了重要的表現方法和手段。

37 因篇幅所限，此處不展開，詳見拙著《中國戲曲跨文化研究》（北京：中華書局，2006年）第三章第二節。
38 胡適：《白話文學史》上卷，同註32，頁178。

　　披覽《敦煌變文集》和《敦煌變文講經文因緣輯校》[39]，可以清楚地看到許多作品，無論是宣講佛經，還是講述佛教故事或是歷史民間故事，都是交錯運用散文和韻文。它們講唱交替，夾敘夾唱，說說唱唱，在形式上已經和後世的戲曲非常接近。而且有些作品中已經出現了一種問答對話體。例如，《破魔變文》寫魔王與佛祖鬥法，大敗；然後，他的三個女兒便去以美色引誘佛祖：

　　　第一女道：……
　　　　　女道：「勸君莫證大菩提，何必將心苦執迷？我捨慈親
　　　　　　　　來下界，情願將身作夫妻。」
　　　　　佛云：「我今願證大菩提，說法將心化群迷。苦海之中
　　　　　　　　為船筏，阿誰要你作夫妻！」
　　　第二女道：……
　　　　　女道：「奴家愛著綺羅裳，不薰沉麝自然香；我舍慈親
　　　　　　　　來下界，誓將纖手掃金床。」
　　　　　佛云：「我今念念是無常，何處少有不燒香；佛座四禪
　　　　　　　　本清靜，阿誰要你掃金床！」
　　　第三女道：……
　　　　　女道：「阿奴身年十五春，恰似芙蓉出水濱。帝釋梵王
　　　　　　　　頻來問，父母嫌卑不許人。見君文武並皆全，
　　　　　　　　六藝三端又超群，我捨慈親來下界，不要將身
　　　　　　　　作師僧。」

[39] 王重民等：《敦煌變文集》（北京：人民文學出版社，1957 年）；周紹良、張湧泉、黃徵：《敦煌變文講經文因緣輯校》（南京：江蘇古籍出版社，1998 年）。

佛云：「汝今早合捨汝（女）身[40]，只為從前障佛因，

　　　大急速須歸上界，更莫紛紜惱亂人。」[41]

　　可以看出，這段講唱在形式上與後世的戲曲已經非常類似。又如，《下女夫詞》寫刺史深夜投宿，先為姑嫂多方盤問，後得以住宿[42]。該作品在形式上將刺史和姑嫂分別標為「兒」、「女」，全篇通過他們之間的問答來推動情節的發展，可以說，已經具備了劇本的雛形[43]。

　　如前所述，中國古代演劇的傳統歷史久遠，但是由於敘事文學不發達，戲劇文學一直處於萌芽狀態。《踏搖娘》之類的歌舞戲雖然已經是「以歌舞演故事」，但是，它們的人物和情節都還很簡單，其戲劇文學的因素還很不充分。由於尚不具備相對豐富的情節和較為飽滿的人物，也由於語言尚不能作為一種重要的媒介參與其中，這類歌舞戲的容量和深度都是很有限的。中國古代的演劇活動，在其發展為成熟戲劇的歷程中，顯然需要戲劇文學的強有力的支持。

40　王重民等：《敦煌變文集》作「汝」，同上，頁 352；潘重規：《敦煌變文集新書》（臺北：文津出版社，1994 年），作「女」，頁 597。

41　王重民等：《敦煌變文集》，同註 39，頁 351-352。

42　同前註，頁 273-284。

43　此外，過去一般都認為，對於戲曲的形成產生過重大影響的諸宮調，始於北宋。而李正宇將敦煌遺書中的盛唐時期的佛教文學作品《禪師衛士遇逢因緣》，同變文、鼓子詞、諸宮調等唐宋時期的多種講唱進行對照後，得出結論：「《禪師衛士遇逢因緣》的形式結構，同後來的諸宮調幾乎沒有什麼區別。如果說不是鑒於沒有發現唐代有諸宮調之名，我們簡直可以說它就是諸宮調了。」李正宇：〈試論敦煌所藏《禪師衛士遇逢因緣》──兼談諸宮調的起源〉，《文學遺產》1989 年第 3 期，頁 54。）此說如果成立，那麼諸宮調的萌芽應該在唐代就已經出現了。

　　講唱文藝自唐代蓬勃發展，到了宋代更是蔚為大觀[44]，已為戲劇文學的產生作好了準備。講唱和戲劇之間，本來也就只有一步之遙。在語言上，只要把說唱者的敘事體轉變為劇中人的代言體；在表演上，只要把一人或幾人坐唱（或者站唱）改為數人分演不同的人物，講唱就會立即質變為戲劇。歷史上，不少戲曲劇目的本事源自講唱，如前面提到的雜劇《目連救母》。又如，早期南戲的重要作品《趙貞女》，演唱趙貞女和蔡二郎的故事，而當時南方的講唱也在傳唱相同的故事。對此，陸遊在詩中曾有描述[45]。直到近現代，一些戲曲劇種的產生，似乎還在印證著戲曲和講唱之間的這種血緣關係[46]。

　　新興的講唱文學一旦和久遠的演劇傳統相結合，戲劇文學便應運而生[47]，同時這也就促使演劇活動達到一個新的水平，發展到了它的成熟階段，由此而標誌著「戲曲」的正式形成[48]。由於直接孕育出中國戲劇文學的敘事文學，不是遠古的史詩（如古希臘戲劇和印度梵劇那樣），而是中古的講唱，所以中國古代的戲劇直到宋代

[44] 詳見葉德均：〈宋元明講唱文學〉，《戲曲小說叢考》下冊（北京：中華書局，1979年），頁625-631。

[45] 陸游：〈小舟遊近村，棄舟步歸〉，轉引自《中國大百科全書・戲曲曲藝》（北京：中國大百科全書出版社，1983年），頁84。

[46] 例如，滬劇、錫劇和灘簧，評劇和蓮花落，吉劇、龍江劇和二人轉，分別都有直接的承襲關係。

[47] 需要說明的是，戲劇文學並不等同於劇本，儘管後者常常是前者的載體。中國傳統社會裡普遍存在的情形是：許多好戲直接以演出者為載體，並無劇本。換言之，在中國傳統社會裡，戲劇文學並不一定非得以文本為載體不可，它和劇本也不可以直接劃上等號。

[48] 「戲曲」當然只是中國戲劇發展到特定階段的產物。它不僅不等同於「中國戲劇」，也不簡單地等同於「中國古代戲劇」或「中國傳統戲劇」。詳見拙文〈「戲曲」概念考辨及質疑〉，《戲曲藝術》，2005年第1期。

才成熟成為戲曲。也由於和講唱的血緣關係，呈現在戲曲裡的戲劇文學，從一開始就和音樂密不可分，同時也在此後幾百年的發展歷史中，一直保留了從母體裡帶來的諸多敘述體手法乃至原則[49]。

<div align="right">（原載於《文學遺產》2006 年第 2 期）</div>

[49] 詳見拙文〈管窺中國戲曲的形成〉，《曲苑》第二輯，（南京：江蘇古籍出版社，1986年），頁 134。

論戲曲的特殊藝術生產方式
——演傳統戲

一種特殊的戲劇藝術生產方式

馬克思主義認為，藝術的創造活動和物質資料的生產一樣，也是一種生產勞動，同樣能夠創造出某種滿足人類需要的使用價值[1]。據此，我們可以把戲劇藝術的創作活動看作是一種精神生產，而生產戲劇藝術產品，即創作每一齣戲的方式，姑且可以稱之為戲劇藝術的生產方式。

世界各國的戲劇藝術在剛剛萌生時，幾乎都只是一種即興的演劇活動，而沒有事先形諸文字的劇本。自文學劇本產生以後，戲劇藝術的創作活動就分成相互關聯、相互制約的兩個階段——劇本創作階段和舞臺演出階段。於是，戲劇藝術最一般的生產方式就表現為：從劇本創作開始，經舞臺演出，從而完成一齣戲創作的全過程。

[1] 詳見馬克思：《1848 年經濟學哲學手稿》，《馬克思恩格斯全集》第四十二卷（北京：人民出版社，1979 年），頁 96-97，頁 121。

　　作為戲劇樣式之一的中國戲曲藝術自然也符合上述規律，存在這種一般的生產方式。然而，戲曲藝術又由於自身特點的作用，還存在另一種較為特殊的生產方式──演傳統戲，即某些劇目從文學劇本轉變為舞臺演出成品之後，它的創作過程並不就此終止，已經成為舞臺演出成品的戲劇作品靠著一代又一代戲曲藝人的傳遞，長期流傳在舞臺上，並且在延續過程中不斷地改變著自己原有的形態，漸趨完善和精美。

　　演傳統戲有兩大特點：一是**舞臺成品整體的延續**。不僅是文學劇本，還包括音樂、表演、舞美等各種舞臺藝術的成份，有機地「化合」成為一個整體，通過數代藝人的千百次舞臺演出保存下來。而不像西方話劇藝術，古典作品僅有文學劇本流傳至今，原舞臺藝術面貌卻未能保存下來，今天每一次重新排演古典作品，在舞臺藝術方面都需要進行一次全新的創作。二是**延續過程中的再創造**。在演出、傳遞舞臺成品的過程中，戲曲藝人不斷反復對其文學、音樂、表演、舞美等各種因素進行加工；這種再創造的結果，又不斷地凝結在舞臺成品之中，為後人所繼承；同樣的情形還會在下一代人中再次發生。於是，隨著時間的推移，舞臺成品的面目逐漸發生變化，這種變化不僅體現在舞臺藝術方面，而且表現在文學劇本上。從某種意義上來說，其文學劇本並不因為一度創造的結束而凝固為某一固定狀態，而是始終變化發展著，某些戲甚至**滋生**出一種與原文學劇本差別很大的舞臺演出本來。

　　演傳統戲之所以是一種特殊的生產方式，而不是一般的舞臺演出活動，就是因為，它的延續過程同時又是再創造的過程，而不是簡單重複原成品的過程。雖然戲曲藝人每一次對成品的加工，只是

在保持原作大框架不變前提下進行的局部創造活動，並沒有改變原作的整體形態；但是，由於演傳統戲是一個延續不斷的歷史過程，從這一過程的總體來看，當許多局部的創造活動積累到一定程度之後，成品就必然不再完全等同於以前的整體形態了。它實質上是一種被延長了的由許多人共同完成的創造活動。同時這種延續過程中的再創造已經超出舞臺藝術的範圍，進入文學劇本的領域，即它已經全面地體現在戲劇藝術創作的各個方面，因而可以被稱為一種戲劇藝術的特殊生產方式。

值得注意的是，演傳統戲這一方式，普遍存在於中國戲曲的各劇種之中。在戲曲這一龐大的劇種集合群中，幾乎每一劇種發展到一定階段都會出現演傳統戲的情況，而且越是歷史悠久的劇種，如崑劇、川劇、漢劇、京劇，這種情況就越發突出。甚至有種種跡象表明，在一些已經消亡了的古老劇種之中可能也曾出現過這一方式。人稱今天的莆仙戲和梨園戲是宋元南戲的「活化石」，在這兩個劇種之中至今尚存在一些由南戲演化過來的劇目，比如：《張協狀元》和《朱文太平錢》。在戲曲發展史上，這兩齣戲為南戲所獨有，除此之外，無論在唐宋古劇、金元雜劇、明清傳奇，還是其他清代以後的諸地方戲中從未發現過同一故事的劇本[2]。《張協狀元》的劇本一度失傳，《朱文太平錢》的劇本至今未見，但在今天的莆仙戲和梨園戲的有些劇團裡這兩齣戲仍在演出。因此，它們很有可能是通過若干代戲曲藝人的傳遞，從舞臺上，而不是從案頭上流向莆仙戲和梨園戲的。當然，這兩齣戲的面貌可能和當初不盡相同

[2]　錢南揚：《戲文概論》（上海：上海古籍出版社，1981 年），頁 30-31。

了，比如：《張協狀元》的內容比以前簡化了許多，人物名稱也改變了。而這正符合演傳統戲的第二特點。

至於北雜劇，據明代隆慶三年（1569 年）成書的《四友齋叢說》（初刻）載，作者「一日與莫雲卿同看《須賈誶范睢》雜劇」[3]。此劇可能是元人高文秀所作。又如：《顧曲雜言》載：「吳中以北曲擅場者，僅見張野塘一人，……頃甲辰年（萬曆三十二年，1604年），馬四娘以生平不識金閶為恨，因挈其家女郎十五六人來吳中，唱《北西廂》全本。」[4]由上二例推測，在元朝滅亡（1368 年）的二百年後明代中葉可能仍有元人所作的北雜劇在舞臺上演出，也就是說，由於數代戲曲藝人的努力，北雜劇的作品在舞臺上延續了一個相當長的時期。其情形大概有點類似清末的崑劇，劇本創作雖已衰落，日常的演劇活動卻未停止，舞臺上仍有傳統戲在演出。

既然，演傳統戲的方式如此普遍地存在於戲曲各劇種之中，那麼它的出現勢必有某種內在的必然性，而且它的存在反轉過來也會影響整個戲曲藝術體系。就像在一塊土地上長出了一片森林，而森林的存在又保持了腳下土壤的穩定，並促使它更加肥沃。因此探討這一問題無疑會加深我們對整個戲曲藝術體系的認識。

但是，研究本論題又存在一個困難，戲曲藝術是以與時俱逝的語言、聲音和人體動作為媒介，它不像美術，歷史上各個時期的作品都能以原面貌保留至今，形成一條具體可見的歷史發展軌跡，而在戲曲藝術中是無法見到這樣一條由具體的舞臺形象組成的歷史

3　何良俊：《四友齋叢說》（北京：中華書局，1959 年），頁 272。

4　沈德符：《顧曲雜言》，《中國古典戲曲論著集成》四（北京：中國戲劇出版社，1959年），頁 212。

軌跡的。儘管我們可以根據一些從舞臺上流傳下來的成品進行推測，但是它們畢竟已不再等同於當初的形態，因此很難對其每一歷史階段的具體形態作實證的、科學的研究，這就很有可能使我們對事物本來面貌的描述和解釋不夠準確，所以，本文的某些觀點，還需要通過今後進一步的研究來檢驗和校正。

促成戲曲演傳統戲的諸種因素

眾所周知，戲劇藝術是一種綜合藝術，這一點對於任何戲劇樣式來說都是一樣的，而戲曲藝術的高度綜合性則突出地表現在它的表演藝術上。它的表演藝術直接綜合了音樂、舞蹈、雕塑、武術、雜技等一系列藝術形式的物質表現手段。戲曲藝術之所以成為這樣一種特殊的歌舞劇，和它特定的歷史有關。無論是東方，還是西方，尚在人類的幼年即已出現詩、歌、舞三位一體的原始藝術。歌舞表演的出現遠比戲劇藝術的萌生要早，在這一點上，中外相同。所不同的是，和西方相比，中國的戲曲藝術正式形成較晚，遠在戲曲正式形成以前，各種表演藝術已經歷了一個較長的發展時期，達到了相當成熟的程度，已經形成了自己獨特的形態，擁有獨特的物質表現手段，具有獨特的欣賞價值和感染作用，為中國最廣大的老百姓所喜聞樂見。所以，在進入戲曲這一新的藝術形式中時，它們的物質表現手段不可能完全被捨棄，而是被部分地改造之後，合理地吸收了，由原來非戲劇性的表演藝術，逐步演變為戲劇化了的歌舞表演。戲曲藝術在漫長的歷史發展過程中，一直沒有丟棄它從母體裡就帶來的歌舞性因素，只不過它把歌舞因素和戲劇性因素更加有機

地結合起來了。因而，戲曲這種特殊的歌舞劇既要遵循戲劇性的規律，又必然會受到音樂、舞蹈某些基本規律的支配、制約。

（一）從戲曲藝術的創作活動來觀察：歌舞表演技術性、程序性強的特點促成了戲曲舞臺成品的延續。

　　歌舞藝術很突出的一個特點便是技術性、程序性較強，形式規律嚴格。經過長期積澱，它形成了成套完整的基本技術，有著自己特殊的結構方式和運動規律。歌舞藝術的這一性質決定了，從事歌舞藝術的創造活動，任何人也不可能徹底拋開前人創造的各種成果，自己從自然形態的生活中提煉出整套新的基本技術、結構方式和運動規律，而必須首先接受訓練，掌握那些積澱著無數前人經驗的技術手段，熟悉歌舞特殊的結構方式和運動規律，然後才能從事其創造活動。歌舞藝術技術性、程序性強的特點，決定了歌舞藝術具有很強的繼承性。

　　既然戲曲藝術是以歌舞作為自己的物質表現手段，那麼上述歌舞藝術的特點同樣也會反映在戲曲藝術的創造活動中。儘管戲曲的歌舞是一種戲劇化了歌舞，比純表現性的音樂、舞蹈有著更為具體的生活內容，但是，它畢竟和自然形態的語言、動作有著質的區別。僅以極其普通的「走路」為例，在現實生活中凡是正常人誰不會走路？但是到了戲曲舞臺上，問題就不這樣簡單。戲曲有各式各樣的臺步，如：方步、踮步、碎步、雲步、蹉步、跌步、滑步、圓場等等，一個演員如果不能掌握前人創造的這種種臺步，站在舞臺上連腿都邁不開，更不用說演戲了。再舉一例，古代成年男子往往蓄髯，這在生活中極其平常，更無技術可言。而在戲曲舞臺上，髯口（本

身已經過誇張、美化了）卻能表現人物十分複雜的思想情緒和精神狀態，有著特殊的技術要求，光髯口的耍法就有攏、撩、挑、推、托、攤、抒、抄、撕、捻、甩、繞、抖、吹等十多種。一個演員如果不會這種技巧，表演時髯口勢必不聽使喚、亂成一團糟，更談不上準確鮮明地表現人物的情緒。以上只是略舉兩例。更何況，戲曲的歌舞表演，在唱、做、念、打等各個方面都有嚴格、複雜的要求和規則，技術性和程序性極強。因此，從事戲曲舞臺形象的創造活動，同樣也必須首先學習、掌握一系列前人創造的藝術、程序，然後才能運用這些技術、程序塑造人物，而不可能像以接近自然形態的語言、動作為物質表現手段的話劇那樣，首先要向生活學習，可以直接從生活中提煉出大量的藝術語匯，以此來塑造人物。

戲曲的技術和程序，從來就不是作為一堆抽象的藝術語匯孤立地存在於表演藝術之中，它們和具體的藝術形象聯繫在一起，而藝術形象又存在於各個舞臺演出成品之中。要學習、掌握技術和程序，就要學習、掌握舞臺演出成品。另外，戲曲表演藝術程序與程序之間複雜的組合規律也具體地體現在舞臺成品之中，培養演員熟悉程序的組合規律和綜合運用各種程序的最佳方法，是以那些充分體現程序規律的優秀成品為教學範本。「以戲帶功」是戲曲傳統的培訓方法。戲曲藝人對前人創造的技術、程序和表演藝術成果的繼承，是通過學習、繼承前人的舞臺成品來實現的。所以以前京劇培養青衣大多從學〈三娘教子〉、〈彩樓配〉入手；培養老生從〈天水關〉、〈二進宮〉開始；而短打武生則要先學〈探莊〉、〈打虎〉和〈夜奔〉等。當童伶能夠在舞臺上表現王春娥和王寶釧的形象時，他們也就大體上掌握了青衣行的一些技巧和程序，可以嘗試著表演第三

個、第四個此類人物（當然這離創造出個性鮮明、豐滿深刻的藝術形象還有不小的距離）。

　　另一方面，由於歌舞表演程序的存在，戲曲的一些舞臺成品，特別是那些運用程序比較成功的成品，是能夠被繼承下來的。黃克保指出：「戲曲表演的藝術形象，雖屬於精神創作的範疇，但由於程序的存在，它的手法、技巧、技術等就有了可以被感知和被把握的物質外殼，這是戲曲演員繼承前人經驗和掌握戲曲表演規律的極為珍貴的遺產。」[5]就每一齣具體的成品來看，文學劇本、音樂唱腔、舞蹈開打等等都溶化在每一個演員的唱、做、念、打之中，而無論是唱念，還是做打，都因為有程序的關係，成為比較穩定，有跡可尋的東西。不但歌唱、做派、武打有一定之規，聽得明，看得清、學得會，就連念白也都被規範化、音樂化了。何處高低抑揚，何處緩急頓挫，規格也很嚴格，它們都可以為後人所摹仿、所把握。雖然西方話劇藝術的二度創造有時也給演員規定得很細緻，細到一個非常具體的舞臺調度，甚至對一個小小的手勢都有明確的要求，就像我們在斯坦尼斯拉夫斯基的《〈海鷗〉導演計畫》和《〈奧瑟羅〉導演計畫》中所見到的那種情形。但是，話劇是以接近自然形態的語言和動作為物質表現手段，而自然形態的語言和動作無論如何也無法像歌舞那樣格律嚴整、節奏分明，因而話劇的舞臺表演就沒有戲曲的舞臺表演那樣凝煉、規範化，也就不可能形成一個完整的「物質外殼」。後來的話劇演員即使是遵循前人導演本的指示去表演，也還要根據人物的內心活動，確定臺詞的念法，重新設計一系列的

5　黃克保：〈戲曲表演〉《中國大百科・戲曲曲藝》（北京：中國大百科全書出版社，1983 年），頁 429。

形體動作。而在戲曲藝術中由於歌舞程序的存在，舞臺成品的規格嚴整到這樣的地步：一些演員即使在雙目失明後，也能表演自己原來所熟悉的戲而不出差錯[6]。因此，只要掌握了某一齣戲中的全部程序，把握了由這些程序所組成的「物質外殼」之後，便能學會這一齣戲。在戲曲史上，不乏下列情況，一個無甚閱歷的童伶，居然能夠演一齣他顯然無法理解的戲，並演得基本合乎標準，得到觀眾的認可，奧妙就在於，前人已將自己對此劇的種種體驗、認識轉化為一系列歌舞手段，凝聚到這齣戲的「物質外殼」中去了，這是童伶可以模仿，可以學會的。他是從掌握此劇的整套程序入手，進而把握全劇的。

綜合上述，在戲曲舞臺藝術的創作活動中，一方面，由於其特殊歌舞劇的性質、規律，決定了戲曲藝人必須學習、掌握前人創造的各種技術程序，而這種學習離不開戲曲的舞臺成品；另一方面，還是由於其特殊歌舞劇的性質、規律，決定了其舞臺成品本身具有延續下去的需要和可能。於是，戲曲舞臺成品就在其訓練演員和日常演出過程中，通過種種途徑被一代一代的戲曲藝人延續了下來。

[6]　元雜劇女藝人賽簾秀雙目失明後，依然登臺表演，「出門入戶，步線行針，不差毫髮。」（夏庭芝：《青樓集》，《中國古典戲曲論著集成》頁 25-26。）清昆弋班藝人孝三丁雙目失明後，「每逢上場，有人將他領至臺簾裡邊，鑼鼓一到，即自上場，連唱帶作，猶復精神飽滿，一絲不亂。」又另一藝人沈莊失明後，無論與何人配戲，從未出過差錯。（均見齊如山：《京劇之變遷》【再版增訂】（北平：北平國劇學會，民國 24 年，頁 118-119）。

（二）從戲曲藝術的欣賞活動來觀察：歌舞表演的形式美保證了戲曲舞臺成品的延續。

如果把戲劇產品的創造活動看成是一種精神生產，那麼對戲劇產品的欣賞就是一種消費活動。精神生產也和物質生產一樣，生產和消費二者之間相互依存，消費是生產的目的，是整個生產過程的終點。在戲劇藝術中觀眾對戲劇產品的欣賞──看戲，是戲劇藝術整個創作過程最後一個環節，因此，在研究戲曲的特殊生產方式時，不可避免地要涉及觀眾的欣賞活動。

觀眾是戲劇藝術發生、發展必不可缺的條件，是培植戲劇藝術的「土壤」。任何一齣戲，只要觀眾不愛看，它遲早都會從舞臺上銷聲匿迹。然而，演傳統戲，多次重複已為觀眾所熟悉的舞臺成品，觀眾為什麼依然愛看呢？原因是複雜多樣的，但不可否認其中極其重要的原因來自於戲曲歌舞的形式美。

戲曲是以歌舞的形式，表演特定的故事內容，而「構成『藝術語言』的物質材料，除了作為一定的意義、事實和圖景的承擔者或體現者之外，還有它自身的材料及結構方式的審美特性，因而有它那特殊的審美要求和合規律的規範。這就是外部形式美的問題。」[7] 戲曲的歌舞不等同於生活中自然形態的語言、動作，它是對生活中自然形態的語言、動作的變形，有著自己特殊的形式規律和要求；在長期的歷史發展過程中，積澱了很強的形式美的因素，因而具有獨立於戲劇內容之外的審美價值。具體說來，這種形式美首先體現在戲曲歌舞的物質材料上。戲曲演員那訓練有素的嗓音，控制自如

7　王朝聞主編：《美學概論》（北京：人民出版社，1981 年），頁 219。

的形體以及那些經過誇張美化、有助於歌舞表演的面部化妝和人物服飾，都比接近自然形態的人物造型材料更能引起人們的美感。這種形式美又體現在戲曲歌舞的結構方式上。快板珠落玉盤，慢板迴腸九轉，成套唱段張弛徐疾，跌宕起伏。舞蹈上，迅疾處如飛燕掠波，舒緩處似春風拂柳，群打場面你來我往，滿臺刀槍劍戟，令人眼花撩亂，可「亮相」時個個都如同雕塑般紋絲不動。唱、做、念、打綜合運用，複雜多變、千姿百態，既多樣又統一，從而表現出極大的藝術魅力。這種形式美還體現在戲曲演員駕馭物質材料的非凡能力上。翻、騰、扑、跌、各種驚險的筋斗，優秀演員表演起來卻舉重若輕，顯得那麼得心應手。翎子、帽翅、甩髮、髯口、靠旗、水袖、大帶、刀槍、馬鞭，等等。到了戲曲演員手中似乎一切變得有了生命，能夠靈敏地傳達人物的思想感情。試問，面對這一切，誰能不嘆為觀止、醉心動懷？總而言之，戲曲不僅是以戲劇內容取勝，而且還以歌舞所表現出來的形式美征服觀眾的。

一方面靠著歷代戲曲藝人不斷總結、提煉，戲曲歌舞的形式美經過千錘百鍊而日益放出奪目的光彩。另一方面，「藝術對象創造出懂得藝術和能夠欣賞美的大眾」[8]，戲曲藝術的存在，本身也在培養、改造著戲曲觀眾的審美要求和審美習慣，每一次具體的欣賞經驗都程度不同地改變著戲曲觀眾的審美心理結構，而後一次欣賞活動又會在前一次欣賞經驗的基礎上起步。此外，既定的文化氛圍從每一代人的孩提時代起就在塑造著他們的審美要求和審美習慣。所以，在歷史的發展過程中，中國戲曲觀眾養成了特殊的審美

8　馬克思：〈《政治經濟學批判》導言〉，《馬克思恩格斯選集》第二卷（北京：人民出版社，1974 年），頁 95。

要求和審美習慣，他們對戲曲歌舞的形式美有著一種特別的愛好，看戲不僅僅是為了知道一段故事，還要聽唱腔、看舞蹈。直到現在，在中國的廣大農村，人們還覺得戲曲比話劇好看，因為前者又唱又舞看起來「過癮」。許多人明明已經熟知某劇的故事，可是他們依然要反覆觀看，欣賞其中某段唱腔、某種筋斗。當這些精彩表演即將出現時，他們因為熟悉內容心中有數，就會在心理形成某種「期預」，如果這些地方果然演得好，他們就會十分滿足，就會比不熟悉此劇的人獲得更大的美的享受。

　　正是因為戲曲歌舞所表現出來的形式美耐人咀嚼，所以從另一個方面使得戲曲的傳統舞臺演出成品獲得了使人願意反復觀賞的審美價值，並且，在某種程度上說來，越是那些歷史悠久、積澱形式美成份越濃的傳統戲，就越為觀眾歡迎，就越有舞臺生命力。這是保證舞臺成品延續，保證演傳統戲這一特殊藝術生產方式存在的一個重要條件，當然，就每一具體的戲而言，它能否流傳下去，還有其他各種複雜的原因，特別是和它在思想內容上是否反映了人民的心聲，是否具有人民性有關，這一方面的內容前人論述很多，這裡就從略了。

（三）特殊的社會條件促使戲曲特殊的藝術生產方式得以實現。

　　任何一種藝術生產方式都是特定的歷史時代的產物，都是由具體的、生活在一定社會形態中的人們創造出來的，因此，總是不可避免地要受到當時的社會形態，尤其是社會思想文化形態的制約，這種制約往往是通過藝術的創造者而進一步影響整個藝術的創造活動。戲曲生長於一種獨特的歷史文化背景之中。它是在中國封建

社會開始走向沒落時期，從民間逐步成長起來的；它和人民群眾的關係極為密切，較多地反映了他們的願望和愛好，因而遭到封建統治者輕視和壓制。少數有識之士的呼號和努力，某些統治階級成員的愛好和提倡，都無法從根本上改變戲曲被輕視的社會地位。因此，能夠投身戲曲創作的知識分子為數不多，而能夠和藝人「泡」在一起，從事舞臺藝術創造活動的知識分子更是鳳毛麟角。至於藝人，其社會地位之低下，境遇之悲慘，更是舉世罕見。明代甚至明文規定藝人的日常衣著，嚴禁同於一般士庶[9]。許多藝人只是因為家貧無法生存才投身戲班。江湖藝人「衝州撞府」到處流浪。家班藝人則因主人的依附關係而失去人身自由。他們基本上被剝奪了接受文化教育的權利。這一切都給戲曲藝術的創造者以搬演新劇目的方式來維持日常演劇活動帶來困難。

我們知道，以搬演新劇目的方式來維持日常演劇活動需要源源不斷地獲得新演出本。這對於沒有劇作者的大多數戲班說來存在困難。雖然在戲曲史上素有「詞山曲海」之說，但是，由於種種原因，文人即使出於某種愛好而創作劇本，也往往游離於日常演劇活動之外。由於遠離舞臺藝術實踐，許多作者不了解戲曲複雜的舞臺藝術規律和觀眾的欣賞習慣，又由於文人有自視高雅賣弄才情的積習，所以不少劇作關目渙散，文辭艱深，不適合搬演。誠然，在戲曲史上不是沒有出現過劇作者與演出團體、同舞臺藝術實踐關係緊密的階段，而且也確有深刻反映現實生活而又符合舞臺藝術規律的好劇本出現。但是，如果縱觀整個戲曲發展史，從日常演劇活動的需要

[9] 詳見徐復祚《曲論》之〈附錄〉，《中國古典戲曲論著集成》四（北京：中國戲劇出版社，1959 年），頁 243。

來看，既有文學價值，又適合舞臺演出的劇本畢竟少得可憐，它們遠遠不能滿足廣大營業性班社維持日常演出的需要。

　　戲曲作為歌舞劇，其舞臺搬演是件複雜的活動。把平面的文學劇本變成立體的舞臺成品，要設計唱腔、鑼鼓經，編排舞蹈、武打，安排舞臺調度等等。而大多數戲曲演出團體，一是規模較小，二是缺乏各種藝術人才，而戲曲藝人又普遍缺乏文化知識，不具備系統的創作音樂和舞蹈的知識，所以，搬演新戲有一定的困難。此外，排成一齣新戲工作量很大，創作週期長，而且不好預計演出效果，這也影響他們大量搬演新戲。

　　雖然面臨上述種種不利因素，但演劇活動並沒有中斷，廣大充滿智慧的戲曲藝人發揮了高度的創造精神，憑借戲曲舞臺演出成品本身所具有的延續性，繼承前人出色的舞臺演出成品，在日常演出中不斷加工，使之精益求精，以此積累了大批保留劇目。歷史上常有這樣的事情，歷史事件的參與者當時並不能預見事物發展的後果，也不一定能夠理解自己所從事工作的意義。戲曲藝人當初大約不會意識到演傳統戲會給戲曲帶來怎樣的影響。演傳統戲把戲曲舞臺成品的創造過程拉長了，使得成品在長期延續過程中積澱了許多人的智慧。戲曲藝術的許多珍品、精品都是在演傳統戲的過程中發展起來的；戲曲「時空超脫」的美學原則是在演傳統戲的過程中逐漸地以多種形態呈現在觀眾面前，戲曲大量精彩的「虛擬動作」也是在演傳統戲的過程中由一代一代的藝人揣摩出來的。可以毫不誇張地說，演傳統戲促進了戲曲表演藝術不斷升華，使其成為整個戲曲藝術體系中最有光彩的部分。

當然，這並不是說在戲曲發展史上，演傳統戲這種特殊的藝術生產方式已經完全取代了一般性的藝術生產方式，事實上在戲曲史上的某些階段，搬演新戲非常之多，劇目更新率很高，正是其中的優秀成品為特殊藝術生產方式提供了活動的天地。

演傳統戲是一個不斷再創造的過程

舞臺成品的延續過程同時又是再創造的過程。首先，時代在發展，人們的社會心理、審美習慣和審美要求都在發生程度不同的變化。這種變化一方面潛移默化地滲透到戲曲藝人身上，另一方面則作為一種觀眾的要求影響戲曲藝人，因此他們就會在創造活動中進行一系列的革新。其次，每一個藝人自身的條件和他對原成品的理解都不可能和他的前輩完全一樣，因此，他不可能完全照搬演前人的演法，而要揚長避短，有所變通，這就促使他在繼承前人成品的前提下，不斷有所創新。如果只是簡單復原成品，其舞臺演出勢必缺乏藝術生命力，從而導致延續過程中斷。所以說，只要舞臺成品的延續過程不停止，它的變化就會一直存在下去。

這一再創造的任務是由歷代藝人，特別是由演員來承擔和完成的。演員是戲曲演出班社的主體，戲最終是由他們演給觀眾看的。他們熟悉戲曲舞臺演出規律，對觀眾的好惡有直接的感受，又是表演藝術的直接承擔者。「由長期創作實踐積累起來的藝術傳達的具體方式，決定著特定藝術家所特有的感覺、思維方式。」[10]因而，

[10] 王朝聞主編：《美學概論》（北京：人民出版社，1981 年），頁 186。

他們習慣於從戲劇性、歌舞性、劇場性等角度考慮問題，以此為出發點和歸宿。這就不能不給他們的再創造帶來許多特點，並且反映在文學劇本和表演藝術上。

（一） 演傳統戲使舞臺演出對原文學劇本的反作用力大大加強。

在需要經過兩度創造的藝術創作中，二度創造總會程度不同地對一度創造產生反作用。以音樂為例，即使演奏家嚴格地按照原曲譜演奏，也會因理解力、美學趣味、演奏技巧，以及演奏場合的不同，而會對原樂曲作出不同處理。戲劇創作活動更是如此，原文學劇本幾乎在每次排演中，都會因為舞臺演出的實際需要而或多或少地被改動。但是，在西方話劇中，並不存在舞臺成品延續的情況，每一次排演中對原文學劇本的改動基本上不延伸到以後的排演中去，更不可能由此滋生出一種與原文學劇本面貌差別很大的舞臺演出本。而在戲曲演傳統戲的過程中，由於存在著舞臺成品的延續，所以後人在繼承前人的成品時，自然要將前人對原作的改動一起繼承下來，於是隨著時間的推移，舞臺演出本（並不一定形諸文字）與原文學劇本的距離就越來越大。

筆者就此作過一些統計，從中發現：元雜劇三十種中有十三種見於明代的《元曲選》，在這十三種中，有九種減曲，占總數 70%；有兩種增曲，占總數 15%；還有一些劇本，雖保留了元本的某一曲牌，但句數卻大大減少。另外，明代的《六十種曲》有二十三種見於清代的《綴白裘》，從中各取一齣進行對比，發現：四齣加曲，占總數 17%，十三齣減曲，占總數 57%；二十一齣加白，占總數 91.3%，有些戲說白的字數已為原作數倍。這說明，劇本無論是曲

詞還是說白都有較大的變化，而其中突出的傾向是刪曲加白。刪曲加白常常使得劇情更為緊湊和生動，文辭更能為觀眾理解。龔自珍說：「元人百種曲、臨川四種，悉遭伶師竄改。」[11]拋開這段話中的某些偏見不論，它反映了廣大戲曲藝人改動原作的事實。類似情形在清以後興起的各劇種中更多。戲曲藝人減曲增白，或因劇情沉悶，或因內容重複，或因文辭艱澀。而劇本改動後，變沉悶為生動有趣，變鬆散為緊湊順暢，將艱澀的文辭化為鮮明生動的聽覺、視覺形象，不但加強了戲劇性和劇場性，而且減輕了演員演唱的負擔。但也應指出，以這種方式發展原作也存在一些問題。因為演員面對觀眾，注意劇場效果，所以容易受觀眾好惡的左右。有時為了迎合觀眾，演員加入一些不好的東西。例如，《綴白裘》有不少戲，說白既庸俗，又游離劇情，劇場性雖然加強了，但思想性和文學性反而削弱。顯然這種做法不應再為今天的戲曲演員所效法。

原劇本的變化，不僅表現為刪曲加白，還表現為劇本整體構成的改變。傳奇體制浩大，許多戲只有經過藝人刪改之後才能搬上舞臺；如果原樣搬演，勢必臺上累煞，臺下悶煞。又由於在日常演出中經常只演其中較為精彩的部分，其他部分藝人不習，觀眾不聞，所以自然而然地被淘汰了，而經常演出的部分則變成了折子戲。有些折子戲脫離原本之後，不免有斷章取義之感，於是藝人又在某些戲中補敘前面的劇情，使之成為一個獨立單元，改變了原作整本大套平鋪直敘的情況，成為一齣比較緊湊的小戲。例如《香囊記》寫才子佳人悲歡離合的故事，情節多蹈襲《琵琶記》、《拜月亭》，文

[11] 龔自珍：《龔自珍全集》（上海：上海人民出版社 1975 年），頁 519。

辭是「掉書袋」，艱澀難懂。在長期演出過程中，藝人淘汰了此劇的主要情節，只選其中較好的一折——《看策》，經過反覆加工，曲詞六去之四，說白也大量更改，結果使《看策》成為一齣較有特點的小戲，它很有層次地勾勒出秦檜專橫、奸詐、陰險的嘴臉。藝人有時還將原來同屬於一齣戲的若干折子戲連演，從而重現了原劇的主要故事內容。例如《十五貫》，藝人經常的演法是，從《商贈》起，到《審豁》止。保留熊友蘭、蘇戌娟一案，刪去熊友惠、侯三姑一案，既刪除了枝蔓，又使故事首尾完整，將原來冗長散漫的幾十齣濃縮成一臺戲。同樣的情形也見於清以後的各地方戲。原《宇宙鋒》全本從匡、趙兩家說親起，到匡扶與趙女團圓為止。梅蘭芳將其砍頭去尾，從最能表現人物性格，也是最有戲的地方開始，一下子就抓住觀眾；又在高潮過後結束全劇，去掉了大團圓的尾巴，避免了俗套。還有一些戲從全本中獨立後，原來的次要人物變成了重要人物，形象也豐滿起來。比如河北梆子《秦香蓮·殺廟》中的韓琪，原來在全本中著墨不多，而在折子戲裡，由於著力渲染，所以變成感人的形象，特別是那表現他內心激烈衝突的大段唱念，以強烈的戲劇性吸引了觀眾。戲曲藝人改變劇本的整體構成，去蕪存菁，使之情節發展順暢、戲劇衝突更加強烈。被保存下來的精彩部分，又在長期演出中被充實和強化，得到進一步發展。當然，這種做法也有其局限性，演員不同於劇作者，由於處於演出之中，他們容易只注意自己所扮演的角色，往往是從小處著眼，常常忽視從整齣戲的統一佈局出發去考慮，結果有時就造成同一齣戲各部分之間發展不均衡、不統一的現象。

在延續過程中，成品的歌舞性也在增強。藝術家的「受魅惑的想像就生活在他的媒介的能力裡，他靠媒介來思索，來感受；媒介是他的審美想像的特殊身體」[12]。戲曲演員往往會因為歌舞表演的需要而改動原劇本，使之更符合戲曲的舞臺規律；而他們充實、豐富原作情節和人物形象最常用的手段之一，就是歌舞表演。許多戲開始時並不一定在劇本上為歌舞表演留下多少地盤，作出多少的舞臺提示，是藝人在演出過程中，從實際需要出發，擠掉劇本中的「水分」，抓住一切可以發揮之處，在表演上著力渲染，調動唱、做、念、打各種手段，貼切生動地表現戲劇內容，於是經過漫長的舞臺實踐，原作的文字雖減少了，但其舞臺演出含量反而增大了。它們以更加豐富的舞臺演出形態展現在後人面前。總之，由於戲曲藝人的再創造，原一度創造對二度創造的制約作用相對減弱，而二度創造對原一度創造的反作用卻大大加強了。

（二）演傳統戲促使舞臺成品的表演水平不斷升華，並因此促進了戲曲表演藝術的高度發展。

如前所述，戲曲的歌舞程序賦予戲曲舞臺成品一定的「物質外殼」，使其具有一定的穩定性，但這並不意味著這種「物質外殼」固定不變。同樣的程序到了不同的人手裡，經過不同的處理，就會發生許多細微的變化，更何況戲曲藝人總是不斷從生活中汲取營養，不斷地豐富、改變著歌舞程序，而程序本身的發展也不斷促使成品的「物質外殼」發生變化。在演傳統戲過程中，前人的智慧已

[12] 【英】鮑山葵著，周煦良譯：《美學三講》（上海：上海譯文出版社，1983 年），頁 31。

凝結在一系列技術手段和具體的舞臺處理之中，演員在表演上並非從零開始，而是站在前人的肩膀上繼續攀登，故而比較容易進一步錘鍊和提高。而傳統戲的戲劇內容又為觀眾所熟知，這就更迫使演員要在表演上出新，不斷提高表演水平。還由於戲曲演員劃分行當，這使得他們能夠集中力量專工一行，反覆琢磨他的演出劇目，由生到熟，由熟到精，日臻完美。因此，在延續過程中，舞臺成品的表演水平總是在不斷昇華。

例如京劇《打漁殺家》，原表演並不出色，到了譚鑫培和王瑤卿手裡則豐富許多。後來余叔岩和梅蘭芳又在譚、王的基礎上進一步做了如下加工：自蕭恩與桂英上場後，只要規定情境是在船上，就始終注意兩人間保持同樣的距離，上下船時，也通過形體動作表現出船身晃動的感覺。這就改變了前人不太講究的演法，準確地表現出人在船上的實感。他們從生活的情理出發，改變了行船、落帆和撒網的動作，使演出既有生活氣息，又有戲曲舞蹈的特點，同時還顧及到人物的年齡、身份。他們還改動「殺家」的開打，使之更加嚴密精彩。另外也改變了全劇的結局，原劇在「殺家」後，蕭恩掩護桂英逃走，因寡不敵眾而自刎；而《打漁殺家》則以殺死漁霸獲勝結束，於是他們把原來「拉下」的舞臺處理方式，改為「亮相」，十分鮮明生動地表現了人物獲勝後揚眉吐氣的神采。這一演法當時即為別人爭相效仿，並被後人所遵循。王瑤卿當年演桂英，已把青衣和刀馬旦的表演揉在一起，使人耳目一新。而經梅蘭芳進一步琢磨後，觀眾認為桂英「在形象的『美』和性格的『美』上都超過了以前」[13]。

[13] 詳見梅蘭芳《舞臺生活四十三年》三（北京：中國戲劇出版社，1981 年），頁 157-173。

　　不但如此，戲曲演員還調動一切表演手段，從唱、念、做、打等各個方面豐富傳統戲，為戲曲表演藝術的寶庫增添新的財富。豫劇《三上橋》原來唱腔很平淡，陳素真苦心研究、摸索，創造新唱腔、新唱法使此劇成為觀眾喜愛的名劇；京劇《清風亭》念白成分較重，周信芳以高超的念白技術對此劇進行加工，使其成為麒派中以白口著稱的名劇；川劇《金山寺》有一套十分精彩的「托舉」動作，這是陽友鶴等人創造出來的，半個世紀以來這種演法一直保留在舞臺上；桂劇《拾玉鐲》的做功本無獨到之處，尹羲突破原劇的處理方法，對各種細節精心處理，使這齣戲成為旦角的拿手好戲。千秋萬載業，寂寞身後名。在漫長的戲曲發展史上，有無數未曾留下姓名的藝人，精心揣摩、反復加工，將很多平常的劇目變成了藝術珍品。

　　我們說演傳統戲促進了戲曲表演藝術的高度發展，這主要表現在兩個方面，一方面是部分舞臺成品在延續過程中表演水平不斷提高，豐富了戲曲表演藝術的寶庫；另一方面，這些舞臺成品又成為新的舞臺成品吸取營養的對象。特別是那些新興劇種，它們總是通過這種方式向老劇種學習。早期崑劇除了唱腔以外，其它種種演出排場幾乎都是因襲南戲舊規。崑劇發展成熟以後，後起的高腔、梆子、皮黃等劇種又都程度不同地從崑劇的表演藝術和整個舞臺藝術中汲取營養。今天很多地方劇種也正在不斷從京劇中吸收養分。數百年來戲曲表演一脈相承，其成果的積澱也越來越豐厚，而這一積澱過程顯然和戲曲演傳統戲的方式密切相關。試想，如果戲曲中根本不存在演傳統戲這種藝術生產方式，那麼老劇種中就不會有如此之多的積澱著豐富表演技巧的傳統戲，新劇種也隨之失去吸收前人

成果的具體對象。正是在演傳統戲這種藝術生產方式的作用下，戲曲的表演因素較重的特點，被充分地激發出來。雖然任何戲劇藝術都是以表演為中心，但是像戲曲藝術這樣，表演藝術在整個藝術體系中占有如此特殊的地位，則是在其它戲劇樣式中少見的。

演傳統戲在新的歷史時期的命運

戲曲以演傳統戲的方式為後人保存了大批舞臺成品，在這些成品中，人們不但見到在案頭上已經失傳的劇目，而且找到許多音樂、舞蹈、舞美資料。在沒有錄音和錄像手段的古代，這些資料能夠得以保存至今，簡直是奇蹟。歷代的戲曲藝人是以自己的身體為物質媒介來保存戲曲的舞臺成品的。在西方戲劇中，不用說古希臘戲劇的具體演法已無法知道，就連文藝復興時某些作品的演出形態也不得而知。例如，1594 年上演的意大利歌劇《達夫內》的樂曲已經失傳，只剩下了歌詞[14]，而在同時期產生的許多中國崑劇舞臺演出成品，至今仍活躍於舞臺之上。在幾百年中，有的劇種興起了，有的劇種衰亡了，然而，不少劇種的藝術成果卻並未因為劇種的衰亡而消失，它們依靠一些舞臺成品被繼承下來。比如，現在舞臺上崑劇的〈刀會〉和〈訓子〉，就被認為很有可能保留著當年北雜劇舞臺演出的成果。而京劇則保存了〈思凡〉、〈夜奔〉等一批從崑劇發展過來的傳統戲，以及〈掃松〉、〈斬經堂〉、〈徐策跑城〉、〈貴妃醉酒〉、〈宇宙鋒〉等一批徽、漢劇的傳統戲。

14　參見卡爾・聶夫著，張洪島譯：《西洋音樂史》（上海：萬葉書店，1952 年），頁 122。

　　中國戲曲藝術幾經變革，如今進入新的歷史時期，正在醞釀著新的變革。在這種情形下，演傳統戲的命運將會如何呢？有一點是可以肯定的，那就是它不應該再成為戲曲最主要的藝術生產方式。中國封建社會延續很長，人們的社會心理變化較為緩慢，作為社會心理因素之一的審美心理也表現出較強的穩定性，在這種歷史文化背景下，戲曲作為最主要的、幾乎是唯一的劇場藝術，其緩慢而穩健的發展和人們審美心理的發展是相吻合的。但是，今天人們的審美心理已發生較大的變化，新的時代、新的事件和人物，在吸引著人們的注意力。電影、話劇和其他劇場藝術不僅在數量上同戲曲爭奪觀眾，而且還在潛移默化地改造著審美主體的審美心理結構。如果說，以前戲曲通過提高自身藝術質量就可以爭取大批的觀眾，那麼今天情況就不完全相同了，戲曲需要探索一個新的重大問題，即如何解決它與現在人們審美心理之間的矛盾。而這顯然不是通過大量地演出傳統戲所能解決的。

　　這樣論述問題，絕不意味著演傳統戲這一方式即將壽終正寢。如前所述，導致戲曲演傳統戲的一個主要原因來自戲曲的本質，即特殊的歌舞劇，只要戲曲的這個質的規定性不改變，它的特殊的舞臺成品的延續方式就會始終存在下去。應該指出的是，現在戲曲舞臺上出現一些「翻箱底」的做法，置「戲改」的成果不顧，企圖恢復某些戲解放前的舊路子，這種做法是不可取的。演傳統戲必須注意反映時代精神和時代的美學趣味。如果說歷史上一些傑出的戲曲藝人還能夠順應時代的發展，運用演傳統戲的方式創造出一系列的珍品，那麼今天我們有了編導制度，有了各種從事舞臺藝術的專門人才，就更應該遵循戲曲藝術的發展規律，繼承前人創造的舞臺成

品，並不斷積極審慎地改造它，進行新的創造。如果以為只有原封不動地照搬演前人的成品，才能使傳統戲繼續存在下去，其結果只會造成今天的觀眾對傳統戲失去興趣，因此斷送它的舞臺生命。日本原封不動地保存能樂的做法固然可以為我們借鑑，但必須明白，這並不是保存傳統戲的主要途徑。從戲曲藝術的運動規律來看，戲不但要留在演員身上，還應該活在觀眾的心裡。

　　堅定不移地堅持新編古代劇、現代戲和傳統戲「三並舉」的方針，在演傳統戲的過程中不斷地進行再創造，這才是正確的結論。

　　　　　　　　（原載於《戲曲研究》第十九輯，1986 年 7 月）

再論亞洲傳統戲劇的生產方式
及其現代命運
——以崑曲和京劇為討論重點[1]

　　屬於非物質文化範疇的戲劇，和物質生產一樣，也是人類的生產行為；而它生產其產品的方式，即創作戲劇作品的方式，便可以稱之為戲劇的生產方式。東方戲劇（即亞洲傳統戲劇[2]）與西方戲劇[3]各有其不同的特質，因此這兩類戲劇的生產方式也就不同。亞洲傳統戲劇包含了不同國家的多種戲劇樣式，本文的討論將側重於代表中國戲曲精華的崑曲和京劇，同時也將涉及日本的能樂和印度

[1]　筆者在二十多年前開始注意到，在中國傳統戲曲中存在一種以表演者的身體為載體、世代相傳的活的傳統，為此撰寫了論文〈論戲曲的特殊藝術生產方式——演傳統戲〉（《戲曲研究》第十九輯，1986 年）。而後，筆者持續關注這一現象，並撰寫了〈戲曲傳統藝術生產方式之終結〉（《戲曲研究》第七十四輯，2007 年）和〈亞洲傳統戲劇的生產方式及其現代命運——側重中國戲曲之討論〉（《全球化與戲劇發展》[北京：中國戲劇出版社，2009 年]等論文。本文是該系列研究的繼續與深化。

[2]　對於亞洲眾多的傳統戲劇樣式，中文通常以「東方戲劇」一詞冠之。本文之所以特意標明「亞洲戲劇」，主要是依循目前世界戲劇研究中不成文的慣例。自 70 年代末薩伊德（Edward W. Said）發表了後殖民批評的經典之作《東方主義》（Orientalism）後，在英文中，學者們就開始用"Asian（亞洲的）"替代"Oriental（東方的）"，以避免產生不必要的誤解或歧義。

[3]　此處所說的西方戲劇，是指傳統意義上的西方戲劇，不包括西方現代派戲劇。

的庫提亞特姆（Kutiyattam）[4]，因為它們都是亞洲傳統戲劇的較有
代表性的樣式。2001 年 5 月，日本的能樂、印度的庫提亞特姆和
中國的崑曲一起，被聯合國教科文組織宣佈為第一批「人類口述和
非物質文化遺產代表作（Masterpiece of the Oral and Intangible
Heritage of Humanity）」。2010 年 11 月，京劇則被聯合國教科文組
織保護非物質文化遺產政府間委員會列入人類非物質文化遺產代
表作名錄。

一

如前所述，亞洲傳統戲劇和西方戲劇具有不同的特質。相較於
西方戲劇以語言為主要媒介、重文學性（準確說應是，重情節性）
的特徵[5]，亞洲傳統戲劇則是重形體（肢體）和聲音的表演，即以
歌舞化的戲劇表演（或戲劇化的歌舞表演）見長。河竹登志夫曾經
指出，日本戲劇的最顯著的特質是其歌舞性及綜合藝術性。他還指
出，日本戲劇注重視聽覺的演劇性（劇場性，theatricality），具有
注重敘事、主情的傾向，而不太注重戲劇衝突[6]。儘管河竹登志夫
承認日本戲劇之外的東方戲劇也具有歌舞性、演劇性的特質，但他

[4]　庫提亞特姆是古代印度梵劇的遺存。以前，它一直只是在印度教的廟宇裡演出，不
　　過，這一規矩自上個世紀六十年代起被打破。隨著庫提亞特姆對外公開，它逐漸引
　　起了研究者的重視。
[5]　西方文藝理論的鼻祖亞里斯多德，在構成戲劇的諸種要素之中，大力突出情節的重
　　要性，他還特別強調情節結構的整一性（詳見亞里斯多德：《詩學》[羅念生譯]第六
　　章、第七章和第八章，《西方文論選》[伍蠡甫主編]上卷，上海：上海譯文出版社，
　　1979 年，頁 57-64）。這種戲劇一般都有一個相對集中的中心事件，它貫穿始終，
　　環環緊扣。
[6]　[日]河竹登志夫：《演劇概論》（東京：東京大學出版社，1978 年），頁 184-185。

認為這些特質在日本戲劇中最為發達[7]。其實，河竹登志夫所指出的這些歌舞劇的特質，不僅在日本戲劇中，在亞洲其它戲劇中也很發達。像中國戲曲中〈驚夢〉和〈尋夢〉濃郁的抒情、〈三岔口〉和〈三堂會審〉人物間巧妙的互動、〈斷橋〉、〈癡夢〉和〈烏龍院〉跌宕起伏的情感波瀾，等等，都是些很有說服力的例子。事實上，歌舞化的戲劇表演／戲劇化的歌舞表演在中國戲曲中曾顯現出萬千變化、綽約風姿。

和日本的能樂一樣，無論是中國的京劇和崑曲，還是印度的庫提亞特姆，一般都沒有西方戲劇中那樣複雜的人物、情節和強烈的戲劇衝突。仍以京劇和崑曲為例，它們的情節大都為觀眾所熟知，其結構中通常隱含著可供表演者揮灑的空間（而這種表演者的發揮往往是以歌舞的形式出現）；觀眾看戲，與其說是被未知的劇情所吸引，還不如說是為特定表演者特定的闡釋方式所迷戀。換言之，觀眾通常不是從未知的情節中，而是從某一表演者對已知故事和人物別具一格的闡釋中獲得充分的審美享受。

所以，傳統戲曲的精華一般是不能僅僅通過閱讀「死的」文本就可以獲得的，而是要靠觀看表演者活的演出才能夠充分感受得到。同一戲碼／劇目，由不同的藝人表演，其效果可能就大不一樣。平庸之輩和傑出藝術家之間的高下差別有時是相當驚人的。如此之大的差別，在西方戲劇中幾乎不見。在西方戲劇中，同一劇本若分別由傑出藝術家和平庸之輩去闡釋，二者的結果當然不同，但是其差別一般不會如中國傳統戲曲中的那麼大。

[7]　同前註，頁185。

　　中國傳統戲曲以歌舞化的戲劇表演／戲劇化的歌舞表演見長的特質，造就了中國傳統戲曲與西方戲劇不同的生產方式。在以語言為主要媒介、文學底蘊深厚的西方戲劇中[8]，劇作者雖然也會考慮其劇作在未來排演中將會遇到的諸種問題，但他首先關心的是如何以語言文字去充分地展現自己的創作主旨和意蘊。十八世紀，專職導演在西方戲劇中問世[9]；而後，導演在戲劇的生產方式中開始發揮越來越重要的作用。在許多情況下，往往是由導演掌控整個演出的格局和風貌。一言以蔽之，在西方戲劇的生產方式中，起主導性、決定性作用的是編劇，是導演，不是表演者。而在中國傳統戲曲[10]中，從前排演新戲大多以主要表演者處於創作的主導、中心地位。就像梅蘭芳《舞臺生活四十年》所描述的那樣，排演一齣新戲，編劇、安腔（音樂）、編舞、服裝設計，等等，都要圍繞主要表演者的表演展開他們的創作活動[11]。當編劇為主要表演者打本子時，他首先考慮的不是如何展現他自己的才情和意趣，而是如何充分地為主要表演者服務，突出其長、避免其短。中國傳統戲曲中這種主要表演者處於創作中心地位的現象，過去曾被認作是明星制作用的結果[12]。但是，筆者認為明星制只是表演藝術創作／生產的一種外

8　世界戲劇史的常識告訴我們，西方戲劇的名著通常也是文學名著，為此我們可以信筆列出一個長長的書單。

9　Edwin Wilson, and Alvin Goldfarb, *Living Theater: An Introduction to Theater History* (New York: McGraw, 1983), pp. 228-232, pp. 253-265.

10　主要是指清代興起的各種地方戲（即所謂的「花部」）。今天可以比較確切知道的戲曲演出型態，其實只是從清代乾嘉以降的以崑曲和京劇為代表的傳統。至於南戲、北雜劇和明傳奇排戲的具體過程和演出型態，如今已難以詳知，所以這裡不作討論。

11　梅蘭芳：《舞臺生活四十年》（北京：中國戲劇出版社，1987 年），頁 254-256、頁 280-284、頁 514-531。

12　張庚：〈漫談戲曲的表演體系問題〉，《戲曲研究》第 2 輯，1980 年，頁 21-22。

在的表現形式，雖然它多少會影響戲劇、電影等藝術的生產，但是並不必然地導致該藝術樣式形成以表演者為中心的生產方式。例如，電影藝術裡也有明星制，儘管明星們的表演也很重要，但是明星制並沒有促使表演成為整個電影創作的中心。在傳統戲曲中，促使主要表演者處於新戲創作中心的要素依然是該樣式的特質——歌舞劇，以歌舞化的戲劇表演／戲劇化的歌舞表演見長。

在中國傳統戲曲中更普遍、更值得探討的另一種現象是：老戲碼／傳統劇目，依靠表演者師徒傳承，逐漸衍變。這種現象不見於西方戲劇。西方戲劇的經典作品僅有文學劇本流傳至今，現代人的每一次重演，都是一次全新的創作，即在以語言為主要媒介的西方戲劇中並沒有一個由表演者師徒傳承，世代延續的歷史傳統。而在中國傳統戲曲（乃至其它一些亞洲傳統戲劇）中，文學劇本（它並非一定是以文本的形式存在，有時只是存在於表演者的記憶之中）與音樂、表演、舞美等多種藝術成分，有機地「化合」為一個整體；這種演出成品不是以文字，而是由表演者的身體作為載體，口傳心授，師徒傳承，從而形成一個世代延續的活傳統。

在這種世代延續的傳統中，表演者們並非是永遠重複前人的創造，演出成品也不可能永無變化。雖然徒弟一開始都是忠實地從師傅那裡承襲演出成品，但是每個人自身的條件及其對於原成品的理解，都不可能和前人完全一樣，所以他無法完全照搬演前人的演法，而是要揚己之長、避己之短，有所調整，有所變通。而且，隨著時代的變遷，人們的社會心理、審美習慣和審美要求都會發生變化。這種變化既潛移默化地滲透到戲曲藝人身上，也會影響觀眾並由其對戲曲藝人提出新的要求。因此藝人們（尤其是傑出的藝術

家）在其成熟階段，都會程度不同地改動演出成品。正如梅蘭芳所言：「一齣常見的戲，經過名演員的不斷琢磨，演出時就分外精彩了。」[13]

　　藝人們豐富原作最常用的手段，就是運用歌舞手段去渲染、去發揮，或唱，或做，或念，或打。而他們的種種努力又會凝結在演出成品之中，為後人所繼承。雖然藝人們對於演出成品的加工，一般是在不改變原作大框架下進行的局部性微調，但由於演出成品的承傳是一個世代延續的過程，當許許多多的局部創造活動積累到一定程度之後，演出成品自然就不再完全等同於它最初的形態了。儘管西方戲劇中也存在因演出的實際需要而改動文學劇本的情形，但由於西方戲劇並無世代相傳、一脈相承的演出傳統，它每一次因演出而對原文學劇本所作的改動就不可能延伸到以後的演出中去，更不可能像中國戲曲那樣在經年累月之後會滋生出一種與原文學劇本面貌差別很大的演出版本，形成一種不同於原作的新的演出形態。

　　上述傳統戲曲演出成品的傳承與演變，顯然也是與其歌舞劇的特質密切相關的。歌舞的技術性、程序性較強，其結構方式和運動規律不同於以語言為媒介的文學。歌舞的這種性質決定了，從事歌舞藝術的創造活動，任何人也不可能完全拋開前人創造技術和程序，任由自己完全從零開始，從自然形態的生活中提煉出一整套全新的技術、程序、結構方式和運動規律，而必須首先通過學習和訓練，努力掌握那些積澱著無數前人心智、經驗的技術，以及結構方式和運動規律，然後才能從事創造活動。在傳統戲曲中，這種學習

[13] 梅蘭芳：《舞臺生活四十年》（北京：中國戲劇出版社，1987 年），頁 627-628。

和訓練通常有賴於師傅的示範和徒弟的摹仿，口傳心授，而不是依靠文字的、書面的方式得以實現。

黑格爾曾經指出：

> 藝術創作還有一個重要的方面，即藝術外表的工作，因為藝術作品有一個純然是技巧的方面，很接近於手工業；這一方面在建築和雕刻中最為重要，在圖畫和音樂中次之，在詩歌中又次之。這種熟練技巧不是從靈感來的，它完全要靠思索、勤勉和練習。一個藝術家必須具有這種熟練技巧，才可以駕御外在的材料，不至因為它們不聽命而受到妨礙。[14]

相較於建築和雕刻，音樂舞蹈的技術性、程序性次之；然而，相較於以語言為媒介的文學，音樂舞蹈的技術性、程序性卻又強之。此處試以中國的崑曲和京劇表演中一項最基本的元素──「走路」為例。在現實生活中誰人不會走路？但是在崑曲和京劇的表演中，問題就不是這樣簡單了。表演者需要掌握各式各樣的臺步，如：方步、蹉步、碎步、雲步、磋步、跌步、跪步、圓場等等，如果不能掌握前人創造的這種種臺步，他／她在舞臺上就不會走路，更遑論演戲了。再舉一例，古代成年男子通常蓄鬚，這在生活中極為平常，更無技術可言。但在舞臺上，成年男子的鬍鬚經過誇張、美化成為劇中人的「髯口」，可以用來表現人物的思想情緒和精神狀態。但是，「髯口」有著特殊的技術要求，光耍法就有摟、撩、挑、推、

[14] [德]黑格爾著，朱光潛譯：《美學》第一卷（北京：商務印書館，1979 年），頁 35。

托、攤、捋、抄、撕、捻、甩、繞、抖、吹等十多種。一位表演者如果不能熟練掌握這些技法，表演時「髯口」就會不聽使喚、亂成一團糟，手忙腳亂，更談不上如何準確鮮明地表現人物的情緒了。事實上，對一位戲曲的表演者而言，無論是氣息、聲音的調節，還是肌肉、筋節的掌控，都是要經過專門的學習和長期的訓練，然後才能夠真正掌握，得心應手。

另一方面，由於歌舞表演具有「接近於手工業」的具體程序和技法，所以在崑曲和京劇中，不但「唱」、「做」和「打」有一定之規，就連「念」也都被規範化、音樂化了，何處高低抑揚，何處緩急頓挫，通常都有具體的要求。可以說，一吟一嘆，一顰一笑，一招一式，皆有章法可循。正是因為歌舞表演具有這種「接近於手工業」的、可以通過摹仿而掌握的具體程序和技法，歌舞劇才有了由表演者通過摹仿而掌握、進而傳承的可能。廣而言之，不僅中國的崑曲和京劇，日本的能樂和印度的庫提亞特姆也是如此。

如前所述，在亞洲傳統戲劇中普遍存在一種以表演者的身體作為載體、口傳心授、師徒傳承的傳統。在很大程度上，這種師徒傳承的傳統又是和表演者的家族世襲相關聯的，即這種師傅和徒弟之間的傳承常常是在同一家族的父輩和子輩之間進行的。

眾所周知，在中國傳統社會裡戲曲藝人被視為「賤人」，有關他們的記載極為稀少，時至今日人們已經無法詳細了解明、清崑曲藝人們的譜牒。所幸的是，現代學者廣蒐資料，並以西方現代的學術方法加以整理，為人們展示了一些近代京劇藝人的家族譜系。潘光旦在《中國伶人血緣之研究》中排列出十個血緣網，總共包括六

十多個京劇藝人的家系[15]。而且，經過比對之後，潘光旦更指出在這六十多個家系之中，大量存在京劇藝人世襲小生、武生、文武老生、旦角、淨角和丑角等腳色行當的現象[16]。

出現這種情形，並不奇怪。首先，傳承戲曲的程序與技法，從來就離不開特定的腳色行當。戲曲的程序與技法並不是孤懸於戲曲表演之中的抽象的藝術語彙，它們總是和特定的腳色行當聯繫在一起的。僅以戲曲表演的基本程序動作「雲手」為例。儘管不同行當起「雲手」時的動作和順序大體相同，但是生、旦、淨、丑各行起「雲手」時動作的幅度、力度和分寸感（以及眼神）卻不一樣，起完「雲手」之後各行亮相的神態更是不同。從一個簡簡單單的「雲手」即可看出生行的沉穩、旦行的柔美、淨行的粗獷、丑行的機敏。更何況，在生、旦、淨、丑各行之中又有文、武和年齡的區分，因此，各自起「雲手」時也就會呈現出不同的風貌。「雲手」只是戲曲表演中一種非常基本的程序動作，至於各個行當表演程序與程序之間的組合規律，那就更加複雜了。而這些複雜的組合規律恰恰存在於具體的演出成品之中，因此，「以戲帶功」便成為傳統戲曲中常見的培訓方法[17]。如此，無論是學藝還是學戲，都離不開具體的腳色行當。

[15] 潘光旦：《中國伶人血緣之研究》（上海：上海書店，1991 年），頁 103-207。

[16] 同前註，頁 211-222。

[17] 所謂「以戲帶功」，是指通過學習（具範本意義的）演出成品去掌握戲曲的表演程序和技法。從前京劇培養青衣大多從學《三娘教子》、《彩樓配》入手，培養老生從《天水關》、《二進宮》開始，而短打武生則要先學《探莊》、《打虎》和《夜奔》等。以青衣為例，當童伶能夠在舞臺上表現王春娥和王寶釧的形象時，他們已大體上掌握了青衣行的一些程序和技巧，而後就可以嘗試著表演該行當的其他人物了。

　　其次，生長於京劇世家的梨園子弟，自幼受父輩演藝的薰陶、濡染，對於父輩所演行當的程序和技法已不陌生。而父輩如果有意讓子輩承接此業以謀生計的話，那自然會傾囊相授。子承父業，於是，該腳色行當的程序和技法便在該家族中由前輩傳至後輩。這多少有點類似手工業者們向其子輩傳授謀生手藝的情形。

　　相較於中國傳統戲曲，日本傳統演劇中的家族世襲，則顯得更為嚴格和制度化。日本演劇中的這種家族世襲制度有一個專門的名稱——「家元（いえもと）」。不過，日本的「家元」制度有廣、狹義之分。從廣義上來說，「家元」制度並非為演劇專屬，它也見於茶道、柔道、繪畫、書法、射箭、騎術、古箏、盆景等技藝[18]。一般認為，大部分現在形式的「家元」制度是從江戶時代（1603 年至 1867 年）開始的[19]。而本文所關注的，即狹義的日本傳統演劇中「家元」制度的萌芽則可以一直追溯到日本的平安時代（784 年至 794 年）的舞樂[20]，儘管它是在江戶時代發展成為藝術界的普遍的制度並被正式確認的[21]。

　　概言之，「家元」制度有如下一些特點：一，世襲制，等級分明，師傅擁有絕對的支配權，（原來不是該家族的成員）的徒弟要正式成為該家族的成員[22]。二，秘傳，不可將所學外洩，不能和本

[18] 許烺光著，于嘉雲譯：《家元：日本的真髓》（臺北：南天書局有限公司，2000 年），頁 54。

[19] 同前註，頁 62。

[20] 舞樂是日本的宮廷藝術，其中至今仍保存著中國唐代的歌舞表演。

[21] Benito Ortolani, "Iemoto," *Japan Quarterly* 16.3 (Sep. 1969)： p. 301.

[22] 和中國人「分家」不同，日本人是「單嗣繼承」，而且日本人的「收養」，即把無血緣關係的人納入親屬組織，比在中國要普遍得多。詳見許烺光著，于嘉雲譯：《家元：日本的真髓》（臺北：南天書局有限公司，2000 年），頁 23-35。

派之外的從藝者交流，以免受其影響而失去本派的純正性。三，口傳心授，不是用文字的、抽象的、原則性的方式教學，而是一字一句、一招一式，用非文字的、具體示範的方式傳授[23]。如今，能樂仍比較完整地保留了「家元」制度，而歌舞伎則不同，該行的藝人已經是由商業劇院所雇用了[24]。

　　至於印度庫提亞特姆的家族傳承，則是既不同於中國，也不同於日本，而是深深地烙有印度的宗教的印記。印度古代的梵劇，在很長的一段時間裡被人們誤以為已經完全消亡。不過，它的後裔——庫提亞特姆卻得益於宗教而被保存了下來。直到上個世紀六十年代，在對全社會公開之前，庫提亞特姆只是在印度最南端喀拉拉邦的印度教寺廟裡演出[25]，只有高種姓的人才能進廟看戲。庫提亞特姆主要是由 Chakyar 種姓（婆羅門[26]種姓的分支）的男性表演[27]，亦由 Nambyar 種姓（同為婆羅門種姓的分支）的女性扮演女角配合演出[28]。表演者絕對不能向本種姓之外的人傳授庫提亞特姆[29]。表演庫提亞特姆完全是世襲的職業，它不是由表演者自己選擇，而是在其一出生時就被決定了的。表演者從孩提時代起就要接受一整

[23] Benito Ortolani, "Iemoto," *Japan Quarterly* 16.3 (Sep. 1969), pp. 299-301.

[24] 同前註，頁 302-303。

[25] Kununni Raja, *Kutiyattam： An Introduction* (New Delhi： Sangeet Natak Akademi, 1964), p. 9.

[26] 「婆羅門」種姓握有神權，在印度種姓制度中屬於最高的一等，其地位高於「剎帝利」種姓，即國王和官吏。

[27] G. Venu, *Production of a Play in Kutiyattam* (Kerala: Natanakairali, 1989), p. 1.

[28] Kununni Raja, *Kutiyattam： An Introduction* (New Delhi: Sangeet Natak Akademi, 1964), p. 8.

[29] G. Venu, *Production of a Play in Kutiyattam* (Kerala: Natanakairali, 1989), pp. 15-16.

套嚴格的訓練。他被要求絕對地獻身該藝術的表演，絕對地尊崇師傅，假如碰巧他的師傅並不是他的親身父親，那他對師傅也一定要像尊崇父親一樣[30]。

二

　　在西方強勢文化全面影響亞洲的二十世紀，傳統戲劇在亞洲各國的命運是很不一樣的。日本幾乎保存了其歷史上出現過的各種戲劇樣式，其中不僅有最能代表日本戲劇文化的能樂、歌舞伎和文樂（木偶戲），還有一千多年前由中國、朝鮮流傳到日本的舞樂。對於能樂，日本是以一種幾近虔誠的態度對待之，以一種十分嚴格的世襲制度保存之。和歌舞伎不同，直到第二次世界大戰結束前，能樂基本上還是在實行「家元」制度。當然，在現代的日本，「家元」制度也曾引起過爭論。尤其是在二戰結束之後，在日本民主化和現代化的歷史大背景下，能樂的「家元」制度也引起了爭辯，曾經被批評為「封建」、反民主、阻礙該藝術的現代化和國際文化交流的發展[31]。不過，「家元」制度畢竟和能樂同時保存了下來。所以，有人稱日本能樂中的傳承是「博物館式」的。自然，即使是最嚴謹的傳承，也絕非完全沒有發展和變化，比如，同一演出成品的演出時間，

30　Farley P. Richmond, "*Chapter Three : Kutiyattam*," in *Indian Theatre : Traditions of Performance*, ed. Farley P. Richmond, Daius L. Swann and Phillip B. Zarrilli (Honolulu : University of Hawaii Press, 1990), pp. 91-92.

31　Benito Ortolani, "Iemoto," *Japan Quarterly* 16.3 (Sep. 1969), pp. 297-298.

今天的能樂就比以前的延長了，同時，不同演出者的個人風格也有區別[32]。

印度庫提亞特姆的情形則沒有日本能樂的那樣令人樂觀。以前，共有十八家演出庫提亞特姆，由於現代文明的衝擊，到了上個世紀六十年代時只剩下六家[33]。以前，是印度教的寺廟為 Chakyar 種姓和 Nambyar 種姓提供了田產，使其無衣食之憂，得以專心從事庫提亞特姆的演出和傳承活動。1970 年，喀拉拉邦的政府改變了該邦的土地法。Chakyar 種姓和 Nambyar 種姓失去了從前賴以謀生的田產，又難易僅僅依靠表演庫提亞特姆為生。於是，年輕一代開始放棄表演庫提亞特姆的家族傳統，另謀生路[34]。1990 年筆者在喀拉拉邦考察時[35]，了解到僅存三家。而到了九十年代中期，據說又少了一家[36]。

隨著寺廟的衰落，庫提亞特姆的表演者們被迫在神聖寺廟之外演出，並對原來的演出加以增刪，以適應一般觀眾的趣味[37]（在過去，變更傳統的演法則被認作是一種褻瀆[38]）。例如，減少宗教儀

[32] [日]河竹登志夫：《演劇概論》，東京：東京大學出版社，1978 年，頁 183。

[33] Kununni Raja, *Kutiyattam : An Introduction* (New Delhi: Sangeet Natak Akademi, 1964), p. 7.

[34] G. Venu, *Production of a Play in Kutiyattam* (Kerala: Natanakairali, 1989), pp. 5-6.

[35] 當時筆者從印度首都新德里南下，最後到達喀拉拉邦，實地考察了庫提亞特姆。

[36] 在「1996 東方戲劇展暨學術研討會（石家莊）」上，筆者曾向與會的印度學者 Sadanam P. V.Balakrishnan 瞭解當時庫提亞特姆的生存狀況，獲得該資訊。

[37] Farley P. Richmond, "*Chapter Three: Kutiyattam*," in *Indian Theatre: Traditions of Performance*, ed. Farley P. Richmond, Daius L. Swann and Phillip B. Zarrilli (Honolulu: University of Hawaii Press, 1990), p. 88.

[38] Goverdhan Panchal, *Kuttampalam and Kutiyattam: A Study of the Traditional Theatre for the Sanskrit Drama of Kerala* (New Delhi: Sangeet Natak Akademi, 1984), p. 57.

式的色彩，增強藝術性；又如，Chakyar 家族以外的人，現在也可以學習並演出庫提亞特姆了[39]。隨著庫提亞特姆的向外界公開和推廣，這一傳統的戲劇樣式逐漸成為印度戲劇、舞蹈創作的藝術資源。由此也不難看出，從前庫提亞特姆的那種由表演者世代嚴格傳承的模式在如今已然式微。

　　二十世紀，傳統戲劇在中國這個經歷了兩次革命的國度裡，其變化的程度和變革之激烈則是遠遠超過了印度。如前所述，在 1949 年以前的傳統戲曲中，主演者處於藝術生產的主導的、中心的地位。無論是排新戲，還是演老戲，一般都要圍繞主演者的表演來展開。中華人民共和國建國之後，這一情形開始發生變化。當時，中國共產黨全力推動戲曲改革運動，努力改造傳統戲曲，建立新戲曲。為此，1950 年，文化部著手推動建立戲曲的導演制度。

　　1950 年 4 月，文化部戲曲改進局黨總支書記馬少波在《人民戲劇》上發表專文主張要在戲曲界「建立科學的導演制度」[40]。他認為，「沒有細緻科學的導演工作，不僅在形式上粗糙鬆懈，在政治上也常出毛病。」[41]馬文多次出現「科學的導演」這類字樣，把「科學」和「導演」這兩個原本並不相干的事情聯繫在一起，不經意之中已流露出當時領導戲改運動的新文藝工作者們的意識形態：科學是理性的最高結晶，科學方法是尋求真理的唯一途徑，而

[39] Farley P. Richmond, *"Chapter Three: Kutiyattam,"* in *Indian Theatre: Traditions of Performance*, ed. Farley P. Richmond, Daius L. Swann and Phillip B. Zarrilli (Honolulu: University of Hawaii Press, 1990), pp. 115-116。

[40] 馬少波：〈關於戲曲導演——在北京戲曲界講習班講〉，《戲曲改革論集》（上海：新文藝出版社，1953 年），頁 74。

[41] 同前註，頁 76。

導演制度是人類發展歷史高級階段的戲劇的產物，它要比中國戲曲原有的方式更「科學」、更「進步」。當年，領導戲改運動的新文藝工作者是廣大戲曲藝人的引路人、教育者。他們不僅在政治上而且在理論上（自然是和馬克思主義的意識形態密切相關）具有戲曲藝人所沒有的那種優越感。

1950 年 9 月由文化部戲曲改進局主辦的《新戲曲》雜誌問世。在該雜誌創刊之際，編委會即於 1950 年 8 月 29 日召開了「如何建立新的導演制度座談會」，與會者有楊紹萱、馬彥祥、翁偶虹、周貽白、歐陽予倩、焦菊隱、洪深、阿甲、舒強、李少春、李紫貴、鄭亦秋等人。戲曲改進局局長田漢出席，並代表編委會主持了這次座談會。他明確指出：

> 舊時代戲曲看人不看戲，於今要大家看戲不看人，人的條件當然始終關係著戲的成敗，但應當是戲中的人，即與戲緊密結合的人而不是離開戲的人，也不是單看某一突出的個人而當是演員整體，不是單看演員的演技而當是整個舞台工作的渾然一致。凡此是改革戲曲的重要綱目，也是它成功的保障，要做到這樣便須建立有效的導演制度。[42]

在 60 年後的今天，我們已經可以非常清楚地看出：當年田漢所說的「看人不看戲」和「看戲不看人」其實是兩類不同戲劇文化的特質，而並非是新與舊、先近與落後之差異。「看人不看戲」

[42] 〈如何建立新的導演制度座談會紀錄〉，《新戲曲》1950 年第 1 卷第 2 期，頁 9。

普遍存在於亞洲一些以表演為中心的戲劇中，如中國的崑曲和京劇、日本的能樂、印度的庫提亞特姆；而「看戲不看人」則典型地存在於西方傳統的戲劇性戲劇（即布萊希特所大力反對的那種「亞里士多德式戲劇」）之中。

　　1952 年 12 月 26 日文化部明確向全國發出指示：「戲曲劇團應該建立導演制度，以保證其表演藝術上和音樂上逐步的改進和提高」[43]。從此，戲曲劇團便紛紛建立起導演制度，尤其是全民所有制的劇團更是如此。這除了堅持政治正確之外，也能彰顯藝術上的「正規」和「高級」。當時即使是像梅蘭芳那樣的藝術大師排演新戲如《穆桂英掛帥》，創作中也一定要有一位導演。儘管該劇的創作，依舊是以梅先生為主導和中心，導演鄭亦秋只不過是起一種輔助的作用而已[44]。

　　在當時的戲曲界，像阿甲、李紫貴、鄭奕秋、呂君樵這樣真正懂得戲曲的導演畢竟屬於少數。許多戲曲作品是由話劇導演執導，而這些話劇導演往往不太熟悉他所導作品的劇種特性。話劇導演排戲曲，一般要由戲曲演員出身的技導協助工作。筆者曾聽京劇老藝人說過一件往事：當年某位話劇導演給他們排戲，工作之中和技導發生了爭執，導演堅持要用自己設計的舞臺調度，而技導認為如此調度，實在沒法往動作裡下鑼鼓經，最後導演急了，說，我不管這兒用什麼樣、什麼樣的鑼鼓經，我這兒只要出什麼樣、什麼樣

43　〈文化部關於整頓和加強全國劇團工作的指示〉，《戲劇工作文獻資料彙編》（內部資料，中國藝術研究院戲曲研究所《戲曲研究》編輯部、吉林省戲劇創作評論室評論輔導部編，1984 年），頁 40。

44　王安祈：〈京劇梅派藝術中梅蘭芳主體意識之體現〉，《明清文學與思想之主體意識與社會》（臺北：中央研究院中國文哲研究所，2004 年）頁 744-748。

的感情……可是，京劇表演裡的感情，尤其是強烈的情感，不通過鑼鼓經加以節奏外化，又如何能夠表現出來呢？

毫不奇怪，新文藝工作者經受過新文化運動精神的洗禮，曾經長期從事外來藝術樣式的創作活動，對於一些西方的理論概念和藝術方法比較熟悉，運用起來比較得心應手，而對一些傳統戲曲的藝術特徵和表現手法就不那麼熟悉，有時甚至還會看不順眼、不以為然。更由於西方強勢文化的影響，他們在情感上普遍傾向於由西方輸入的「洋」形式，而疏遠戲曲這類「土」玩藝兒。

隨著導演制度的建立，新戲曲的「專業化分工」的藝術生產方式（以下簡稱「專業化方式」）成型。「專業化方式」形成於近代的歐洲，在戲改運動之前已經被新文藝工作者們用於話劇和新歌劇的創作。與此相一致，戲曲院校的體制則基本上仿照話劇學院的格局：戲文系、導演系、表演系、舞美系，當然還有音樂系，因為戲曲畢竟不能沒有音樂。專業化分工的藝術生產方式影響了戲曲新的教育體制；戲曲新的教育體制反過來又強化了專業化分工的藝術生產方式。由此而產生的結果是，戲曲的編劇、導演、音樂、表演和舞美各行之間形成清楚和嚴格的分工，編劇、導演、音樂和舞美得到加強。

其實，傳統戲曲以主演為主導的生產方式與新戲曲的「專業化方式」，這二者之間並無誰高誰下的問題，前者並不落後，歷史已經證明，這種方式如果運用得當，可創造出表演藝術之精品；後者並非先進，歷史也已證明，這種方式如果運用不當，會產生違背戲曲表演特性的失敗之作。傳統戲曲中確實存在許多欠缺整體構思、平淡無奇的水戲，而新戲曲卻也因「專業化方式」而產

生了眾多「話劇＋唱」的演出成品，曇花一現，早已成為過眼雲煙。可見，關鍵並不在於是否運用了「專業化方式」，並不在於有無專職的導演。

自戲曲改革運動以降，經過官方的屢屢運作，中國戲曲在西方戲劇文化影響的不歸路上大大加快了行進的速度。幾十年下來，完全形成了一面倒的情形。時至今日，人們基本上已經見不到過去那種圍繞著主演、圍繞著傑出表演藝術家展開藝術創作／藝術生產的傳統方式，而只能見到表演者服從編劇和導演的意志，甚至成為體現編導者創作意圖工具的普遍情形。戲曲生產方式的改變，已經深刻地影響了戲曲演出的美學特徵。一是手工作坊式的生產方式，另一是分工細密的大工業生產方式，二者所生產的藝術品自然也就風範迥異。新戲曲中不乏氣勢恢弘的大製作，但已不可能再產生表演精緻的折子戲，也不可能再產生千姿百態的表演流派。現在的演出成品的整體性大都很強，難以從中摘錦。即使是真的可以從不同的新演出成品中，摘取精采片段組成一臺晚會，這些片段在未來也不可能衍變為新的折子戲。因為，如前所述，傳統戲曲是允許表演者不斷地對演出成品進行加工、改造和再創造的；而在新戲曲中，演員已不再是主創者，已經不再像他們的前輩那樣擁有很大的自主權和創作空間。因此，他們也就不可能再以其前輩的方式去打磨那些選段，逐步建立起具有其鮮明個人色彩的保留劇目了。

1950 年代初的某日，譚元壽和梅葆玖合演《打漁殺家》。譚元壽是譚鑫培的曾孫，而梅葆玖則是梅巧玲的曾孫，二人皆為四代專工同一行當的後輩傳人。當時，梅蘭芳先生看到催戲單上的「譚梅」

二字，不禁回想往事，頗有些感慨[45]。半個世紀過去了，如今譚門的生行又傳了兩代[46]。但是，梅氏旦角的家族傳承卻定格在第四代梅葆玖身上（儘管梅葆玖帶有多名弟子，儘管中國為京劇向聯合國教科文組織申報非物質文化遺產時，亮出了梅葆玖這一金字招牌[47]）。這一定格，令人感慨，也耐人尋味。首先是由於社會政治方面的原因，1949 年以後，戲曲的跨性別表演的傳統在中國大陸就被壓抑並且曾經一度中斷。還在文革爆發以前，即在京劇開始大演革命現代戲的年代，京劇的跨性別表演已被禁止[48]。四十多年前，正值盛年的譚元壽在舞臺上光彩照人地扮演《沙家浜》中的一號英雄人物郭建光，同樣正值盛年的梅葆玖卻已黯然地遠離了舞臺。其次，箇中也有文化上的原因。像梅蘭芳這樣的世界級表演藝術大師，假如是在日本，不可想像其家族的傳承竟然會中斷。如前所述，日本是以一種幾近虔誠的態度對待能樂的傳承的，按照其家元制度，哪怕是收養義子，也要保證家族世襲演出傳統的延續。

總而言之，和日本的能樂、印度的庫提亞特姆不同，中國的京劇在現代社會的命運是不同的。自戲改運動以降，由官方所主導，同時也是在西方戲劇文化的影響下，中國的傳統戲曲衍生、發展為一種新戲曲。儘管現在人們仍舊普遍地把這種新戲曲稱之為「戲曲」，但是，它在諸多方面均不同於以前的傳統戲曲。如果就整體

[45] 梅蘭芳：《舞臺生活四十年》（北京：中國戲劇出版社，1987 年），頁 107-108。

[46] 譚元壽之子譚孝曾、之孫譚正岩皆工生行。

[47] 登錄聯合國教科文組織非物質文化遺產網站「Peking opera（京劇）」界面（http://www.unesco.org/culture/ich/index.php?lg=en&pg=00011&RL=00418），第一張劇照便是梅葆玖演出的《貴妃醉酒》。登錄日期：2011 年 8 月 21 日。

[48] 詳見拙文〈百年事變下的中國戲曲〉，《二十一世紀》2011 年 12 月號，頁 40-41。

型態而不是部分演出劇目而言，中國傳統的戲曲已經消逝。於是，隨著導演制度以及「專業化方式」的建立，主要表演者在戲曲的藝術生產中自然也就不可能再占有主導的地位；同時，隨著私營班社的被改造以及公立戲曲教育機構的建立，過去戲曲藝人家族世襲的傳統也就基本消逝。

（原載於《文化遺產》2012 年第 1 期）

二十世紀世界戲劇中的中國戲曲

　　中國戲曲自十二世紀成型，數百年來一直在中國文化的內部發展、嬗變。然而進入二十世紀之後，這一情形大為改觀，戲曲遇到了來自西方文化的衝擊和挑戰，同時也對西方戲劇文化產生影響、發生作用。在東西方文化交流融合、世界各種文化整合的歷史潮流之中，今日的中國戲曲已經成為整個世界戲劇文化的一個組成部分。在二十世紀即將結束之際，回顧中國戲劇文化和西方戲劇文化交互作用（interaction）的過程，將有助於我們理解戲曲在本世紀的發展和轉型。而這種對於戲劇文化的具體剖析，也將有助於我們思考在東西方文化交流融合過程中某些帶有普遍性意義的問題。

——

　　歐洲工業革命之後，西方文化在其強大的物質文明的支持下逐步向全球擴張。與此同時，西方戲劇文化漸漸傳播到亞洲諸國，先後影響一些有久遠民族戲劇傳統的國家，如印度、日本和中國。於

是，在這些亞洲國家中不約而同地萌生出「西化」的戲劇樣式。印度幾乎是在淪為英國殖民地的同時，在它的方言戲劇如，泰米爾語、孟加拉語和印地語戲劇中出現這種現象；日本則在明治時代出現了半傳統、半西化的「新派劇」。

在日本新派劇的影響下，1907 年初春，以李叔同為首的春柳社在日本演出《茶花女》片斷，接著又上演《黑奴籲天錄》，其影響迅速波及中國國內。同年，以王鐘聲為首的春陽社在上海的蘭心大戲院再次演出此劇。蘭心大戲院是中國最早的西式劇場，1866 年由英國僑民建成。儘管春陽社的演出還保留了一些戲曲的表現手法，如，用鑼鼓，唱皮簧，但在舞臺上使用了新式的燈光、佈景，因而給觀眾留下了深刻的印象。在春陽社的影響下，京劇演員潘月樵、夏月潤和夏月珊建立了上海新舞臺。這是中國第一個具有新式設備的劇場，演京劇也演文明戲。它用西式的弧形鏡框式舞臺取代中國傳統的帶柱子的方形舞臺，臺上設置轉臺、佈景。由於當時沒有人會設計製作佈景，夏月潤便去日本聘來佈景師和木工。以後上海各戲園也都陸續改建新劇場，採用燈光、佈景[1]。

1913 年，梅蘭芳到上海這個「東方巴黎」演出，親眼見到了從西方引進的弧形鏡框式舞臺，以及燈光、佈景等舞臺裝置，觀摩了表現現代生活的「文明戲」。在歐陽予倩等人的影響下，他回到北京後便排演了一批提倡婦女解放、反對包辦婚姻、暴露官場黑暗的時裝戲。可是不久之後，他創作時裝戲的熱情漸漸消失，興趣開

[1]　張庚：〈中國話劇運動史初稿（第一章）〉，《中國近代文學論文集・戲劇・民間文學卷》（北京：中國社會科學出版社，1982 年），頁 246-248。

始轉向新編古裝戲。梅蘭芳的改變，是有其藝術上的原因的。正如他自己後來所總結的那樣[2]：

> 時裝戲表演的是現代故事。演員在臺上的動作，應該儘量接近我們日常生活裡的形態，這就不可能像歌舞劇那樣處處把它舞蹈化了。在這個條件之下，京戲演員從小練成的和經常在臺上用的那些舞蹈動作，全都學非所用，大有「英雄無用武之地」之勢。

從不同的歷史文化傳統中生長出來的中國戲曲和西方戲劇，有著非常不同的審美觀念和表現手法。事實上，在二十世紀初葉，當西方戲劇剛剛進入中國時，它是難以立即對擁有深厚歷史傳統的中國戲曲發生什麼直接作用，或是產生甚麼強有力的衝擊的。在新文化運動中，胡適、錢玄同、傅斯年等人都曾極力主張用西式戲劇取代戲曲。在《新青年》上，他們言辭激烈地把戲曲罵得狗血淋頭，貶得一錢不值。當時《新青年》的影響不可不謂之大矣。即使如此，新文化運動的闖將們對戲曲的種種撻伐，並沒有能夠影響戲曲的演藝界、觀眾以及戲曲藝術的實踐。

縱觀整個二十世紀，西方戲劇文化對中國戲曲的影響是一種漸進的過程。這種影響在很大的程度上是通過中國話劇得以實現的。中國話劇是西方戲劇文化直接影響下的產物。它從萌芽到成

2 梅蘭芳：《舞臺生活四十年》第二集（北京：中國戲劇出版社，1961 年），頁 70。

長壯大，幾乎沒有離開過對西方戲劇的模仿和學習[3]；而且在一個相當長的歷史階段裡，它一直在向西方的寫實主義戲劇學習，幾乎成為寫實主義戲劇的同義語[4]。正是通過中國話劇這一中介，西方寫實主義戲劇的審美觀念、創作方式和表現手法影響了中國的戲曲。

　　20、30 年代，正當新生的話劇努力關注社會、貼近生活、沿著寫實主義的方向發展的時候，戲曲則依舊在它原有的天地裡倘徉。此時，中國西化的和傳統的兩種戲劇藝術之間還沒有太多的交往。抗日戰爭爆發，整個中華民族面臨亡國滅種的威脅。全民族的各個行業都被捲入了救亡圖存的鬥爭中，戲劇界也不例外。在缺乏現代傳媒的中國，話劇作為宣傳和教育工具的傳統再一次得以發揚光大。因為抗敵演劇的關係，戲曲界和話劇界加強了聯繫。一些話劇工作者，如田漢，開始介入戲曲；而一些戲曲藝人，像李紫貴、鄭亦秋，也開始在思想和藝術上受到田漢等人的影響。田漢身為話劇運動中的重要成員，享有盛名，他並不像當時其他一些新文藝工作者那樣輕視戲曲。田漢自幼喜愛戲曲，也創作戲曲劇本。他很願意同戲曲藝人交朋友，曾利用他的國民政府軍事委員會政治部第三廳藝術處少將處長的身分，多次給戲曲藝人提供幫助和支持[5]。比

3　當然，中國話劇在幾十年的歷史發展中，也經歷了一個不斷民族化的過程，成為外來文化被中國本土文化所同化的一個例證。這是另一個很有意思的論題，本文不展開論述。

4　本文中的「寫實主義」和「現實主義」同義，類同於英語中的"realism"。在中國早期的戲劇理論文章中，"realism"譯為「寫實主義」或「現實主義」。但是後來「寫實主義」和「現實主義」這兩個詞有了很奇怪的分工：前者是中性詞，有時又略帶貶義，而後者則是褒義詞。

5　李紫貴：《李紫貴戲曲表導演藝術論集》（北京：中國戲劇出版社，1992 年），頁475-477、509-511、523-524、586-587；萬素：〈播灑火種在人間——李紫貴憶田

起民國初年梅蘭芳等人的那次嘗試來，這次戲曲界和話劇界的接觸要廣泛得多，但是它也還只是局部性的，還沒有在整體上影響戲曲。十多年以後，大批包括話劇工作者在內的新文藝工作者全面介入戲曲界，遂使得整個戲曲界的面貌發生了變化。

50 年代，中國共產黨出於意識形態以及文藝工作的需要，開展了戲曲改革運動，一大批原本和戲曲沒有什麼關係的新文藝工作者奉命投身戲曲界。當年領導這場運動的周揚、田漢、張庚等人，可以說是新文藝工作者的代表性人物。這些領導者多數在新文化運動的影響下長成，在上海灘上翻譯出版蘇聯、歐美的文藝作品和理論著作，住過延安的窯洞，吃過小米、雜糧。隨著中國共產黨奪取全國政權，成為中國文藝界各個領域的領導者。與那些純粹是在中國傳統文化薰陶下成長的舊文人不同，新文藝工作者們的價值觀念和審美意識無疑受到了西方文化的影響。或許由於意識形態的原因，他們並不一定認為自己受到過多少西方文化的影響，而認為自己只受馬克思主義的影響；可是馬克思主義本身也是西方資本主義的產物，儘管它全面地批判了資本主義。

戲改運動牽涉到社會歷史的許多層面，因而相當複雜。本文無意全面評說它的是非功過，而只想指出：當年在中國各行各業都師法蘇聯、文學藝術界奉社會主義現實主義為圭臬、以及戲劇界全面

漢〉，《戲曲研究》第 45 輯（1993 年 6 月），頁 68-88；鄭亦秋：〈胸襟寬廣光明磊落〉，《戲曲研究》第 45 輯，頁 89-94；范舟：〈田漢同志與中興湘劇團始末〉，《戲曲研究》第 15 輯（1985 年 9 月），頁 172-190。

學習斯坦尼斯拉夫斯基（K.S.Stanislavsky）的特定歷史氛圍中[6]，新文藝工作者們必然會或多或少地、自覺或不自覺地把寫實主義戲劇的觀念和手法帶進戲曲界，從而改變戲曲原有的面貌。例如，當年為了「淨化舞臺」而取消了京戲舞臺上的檢場，代之以二道幕。用二道幕來遮擋整個更換布景道具的過程，這無非是認為，讓檢場這個非劇中人物當著觀眾的面上臺更換道具，會破壞演出所營造出來的真實氣氛。顯然，這是以寫實主義戲劇的「真實性」原則來衡量和要求戲曲。寫實主義戲劇出於其藝術理念，總是要想方設法來掩蓋舞臺演出的假定性，而中國傳統戲曲則從來不需要這樣。

　　當年田漢在戲改工作報告中的話很能夠反映出那時從事戲改工作的新文藝工作者們的觀念[7]：

> 我們的戲曲有長期的現實主義傳統，有很多優秀的東西。但是由於歷史條件所造成的落後性，也是無庸諱言的。例如劇本的文學水平較低，音樂和唱腔比較單調，舞臺美術不夠統一諧和，表演中夾雜著非現實主義的東西，導演制度很不健全……

　　因此，他主張：「運用現代人的藝術經驗——包括新的文學、戲劇、音樂、美術等各方面的進步經驗——來繼續改革它」[8]。在

6　例如，從 1954 年至 1956 年，蘇聯曾先後派出多名戲劇專家在北京的中央戲劇學院舉辦「導演幹部訓練班」，教導當時中國大陸最著名的導演和演員們如何學習斯坦尼斯拉斯基體系。戲曲導演阿甲、李紫貴也參加了該訓練班。
7　田漢：〈一年來的戲劇工作和劇協工作——一九五四年十月五日在中國文聯全國委員會、十月八日在劇協常務理事會上的報告〉，《戲劇報》1954 年第 10 期，頁 5。

這種要用「現代人的藝術經驗」來改造產生於舊時代的「落後性」的「非現實主義的東西」的主張裡，實際上隱含了下述思想觀念：現代人的經驗是人類發展歷史較高級階段的產物，因此，它無疑要比古人的經驗更「科學」、更「進步」。

為了以「現代人的藝術經驗」來改造和發展戲曲，文學、音樂、導演、美術等各個方面的專業人才被調入戲曲界。這意味著專業化分工的藝術生產方式被引入戲曲創作。這種藝術生產方式形成於近代的歐洲，在戲改運動之前已被新文藝工作者們用於話劇和新歌劇的創作。與此相一致，戲曲院校的體制基本上仿照話劇學院的格局：戲文系、導演系、表演系、舞美系，當然還要加上音樂系，因為戲曲畢竟離不開音樂。由此帶來的結果是，戲曲的編劇、導演、音樂、表演和舞美各行之間形成清楚而嚴格的分工，編劇、導演、音樂和舞美的功能因此得到加強，有了較大的發展；而這些發展在很大程度上卻擠掉了原來為表演者所發揮的創作空間。寫實主義戲劇本來就是一種文學加導演的藝術，而傳統戲曲舞臺上的靈魂則是演員傑出的表演。

在改編傳統戲的過程中，由於要保留原演出成品中精彩的「唱做念打」，戲改者們只能在舊框架之內進行局部改動。而創作新戲，特別是現代戲，由於無改編舊作的那種束縛，專業化分工的藝術生產方式便得到了充分的體現：編劇以類似寫實話劇的分幕制來編寫劇本（場景固定是這種劇本結構方式的主要特點之一）；與此相適應，舞美則需要採用偏於寫實風格的佈景；然後，在專職導演（其

8　同前注。

中不少人來自話劇界）的指導下、在技導（多為舞臺經驗豐富的戲曲演員）的協助下進行排演。

　　由上述方式創作出來的新戲曲，基本上不是以寫意、變形的方法，而是以接近生活形態的方法來表現現實的內容，因而呈現出一種與傳統戲曲非常不同的美學風格。和傳統戲相比較，這些新戲，尤其是現代戲，似乎應該屬於另一個新生的、不同的種類了。京劇「樣板戲」可以說是這類新戲曲的極致。拋開其政治性因素不論，僅就其藝術審美而言，樣板戲在藝術上、特別是在音樂上達到一個新的境地：借鑒西洋音樂的作曲技法、系統地引進西洋樂器、建立中西樂混合編制的交響樂隊，這些改革無疑擴展京劇音樂的表現力。這類新戲曲曾被稱為「話劇加唱」。「話劇加唱」的表述方式未必十分準確，不過倒也相當形象直觀地表達了人們的感覺。

　　話劇對戲曲的影響，不僅僅表現為上述戲曲創作者們審美標準和審美理想的改變，它還表現為話劇（也包括電影等其他外來藝術形式）的客觀存在潛移默化地改造了觀眾的審美心態和審美情趣。由於話劇和電影等藝術形式在現代中國的推廣，欣賞寫實性表演藝術逐漸成為非常普通和普遍的事情。久而久之，寫實戲劇的觀念便廣泛地滲透到中國人的審美意識之中，於是，觀眾對戲曲有了新的審美要求，他們對戲曲中寫實性因素的增強非但不排斥，甚至還表現出一種喜好。這就從更深的層面左右了戲曲的發展方向。

　　例如，尚在 50 年代，阿甲就反對當時戲曲界照搬斯坦尼斯拉夫斯基體系的傾向。他很有見地指出，舞臺時空的流動性和表演的歌舞性是傳統戲曲的重要藝術特徵。阿甲的見解曾經廣泛深遠地影

響了中國當代的戲曲美學理論。可是，在 60 年代編導現代京劇《紅燈記》時，他卻採用固定時空、類似寫實話劇的分幕制來編寫劇本，因而，該劇的舞美設計就必然採用固定場景、偏於寫實風格的佈景和現代服裝。可見，儘管在理論上，阿甲非常明瞭傳統戲曲各種藝術特徵的重要性，但是在從事現代戲的藝術實踐時，他卻無法不順應當時人們已被寫實戲劇改造過了的審美心理。試想，假如當年《紅燈記》的創作者們是運用傳統戲曲中時空流動的方式來結構劇本，採用偏於寫意虛擬的佈景和誇張變形了的服裝，60 年代中國大陸的人們還能夠認為這部作品具有「時代氣息」嗎？還能夠認同和接受這部作品嗎？

二

近代以前，中國戲曲鮮有向中國之外的地域、特別是遙遠的西方世界傳播的可能性。演劇活動的流布往往和商業經濟活動有關，西方戲劇文化的東進如此，中國戲劇文化在本土的擴展也是這樣。諸多地方劇種，如山陝梆子、徽劇，就是跟隨著商人的步履在中國的土地上流傳開來的。近代之前，交通尚不發達，中國東南的汪洋大海、西南的崇山峻嶺、西北的荒川大漠，都阻礙了中國人與外界的接觸和交往。因此，戲曲向外的傳播首先受到自然地理環境的阻隔。再者，在戲曲空前繁榮興盛的清代，當時政府採取閉關鎖國的政策，這亦限制了中國戲曲向海外的傳播和擴展。

當然，這並不是說，中國戲曲在近代以前就絕對沒有在中國域外演出過。根據史料記載，明清兩代福建的戲曲藝人曾先後到琉

球、泰國演出[9]。當時也曾有中國移民在馬尼拉、爪哇、雅加達等地演出閩南一帶的戲曲[10]。不過，這些演出雖然是在中國的地域之外，但仍然是在東方文化的圈子之內，屬於華人的演出活動。

十八世紀，法國傳教士約瑟夫·普雷馬雷（Joseph Premare）把中國元代的雜劇《趙氏孤兒》譯為法文。他的譯文省略了唱詞和韻白，還不是嚴格意義上的翻譯。依據普雷馬雷的文本，歐洲先後又出現了好幾種法文、英文、義大利文和德文的改編本，其中包括伏爾泰的《中國孤兒》[11]。這些劇本只採用了《趙氏孤兒》原劇的故事梗概，它們也不是以中國戲曲的演出方式，而是以當時歐洲人的演劇方式在舞臺上演出的。儘管當時的歐洲人對來自遙遠東方的陌生的中國文化、對中國戲中的異國情調充滿興趣，但是他們並不能理解更談不上讚賞中國演劇藝術的價值，即使是伏爾泰也不例外。雖然伏爾泰重視中國戲中的倫理主題，然而他對中國戲曲藝術形式的評價卻極低[12]：

> 《趙氏孤兒》只能同十七世紀英國和西班牙的悲劇相提並論，這些戲至今仍在比利牛斯山脈的另一側和英吉利海峽的那一面取悅觀眾。這齣中國戲的故事情節長達二十五年

9　柯子銘主編：《中國戲曲志·福建卷》（送審稿，1985 年），上卷，頁 6、8。

10　（英／荷蘭）龍彼得（Piet van der Loon）（胡忌等譯）：《古代閩南戲曲與弦管——明刊三種選本之研究》，《明刊三種之研究》（泉州：泉州地方戲曲研究社，1996 年），頁 25-30。

11　王麗娜、杜維沫：〈《趙氏孤兒》在歐洲〉，《戲曲研究》第 11 輯（1984 年 2 月），頁 256-264。

12　轉譯自 Leonard Cabell Pronko. *Theater East and West： Perspectives toward a Total Theater*（東西方戲劇：總體戲劇觀），Berkeley: U California P. 1967, p. 37.

之久，就如同莎士比亞和維加的怪異的滑稽戲一樣。這些
劇作被稱之為悲劇，而它們只不過堆砌了一些令人難以置
信的事件。

在十八世紀那些恪守古典主義「三一律」原則的歐洲人眼中，
中國戲曲的時空流動的結構方式自然是非常怪異的。

十九世紀上半葉，陸續又有另一些元雜劇被譯介到歐洲，但此
時傳入歐洲的依然是戲曲的文學劇本而非演劇藝術。戲曲不僅是一
種文學體裁，它更是一種以人為載體的活的藝術。如果僅有戲曲劇
本的翻譯流傳而沒有藝人的演出，那還算不上是真正意義上的戲曲
藝術的傳播。

大約是從十九世紀下半葉開始，中國戲曲劇團跟隨著出洋華
工的足跡而走向歐美。1860 年曾有中國戲曲劇團到巴黎為拿破崙
三世演出，歸國時途經舊金山。劇團的到來和演出引起當地華工
的熱烈反響——由於淘金熱潮的影響，當時有相當多的華工在美
國西部[13]。1925 年，粵劇演員白駒榮也曾應美國舊金山大中華戲院
之聘赴美演出[14]。此時，中國戲曲雖然已經到達西方的地域，但主
要仍是在華人的圈子之內活動，還無法和西方戲劇界產生接觸和交
流，也還沒有被西方人承認和接受。

[13] Kenneth Macgowan and William Melnitz. *The Living Stage： A History of the World Theater*（活的舞臺：世界戲劇史），New York: Prentice Hall, 1955, p. 292.
[14] 張庚等主編：《中國大百科全書‧戲曲曲藝》（北京：中國大百科全書出版社，1983年），頁5。

　　嚴格說來，中國戲曲對西方戲劇文化發生實質性的影響，是從梅蘭芳訪美、訪蘇演出才開始的[15]。1929 年冬，梅蘭芳率領梅劇團赴美演出。啟程前傳來美國經濟大蕭條的壞消息，梅蘭芳不顧勸阻依舊前往[16]。除了不利的經濟形勢之外，他更要面對另一種文化中的陌生的觀眾。當時只有極少的英文書籍或文章介紹中國戲曲，其中還常常混雜著錯誤的信息；再加上西方人對中國的藝術觀念和價值標準缺乏瞭解，或出於歐洲中心論、殖民思想影響作祟，他們的看法往往顯得武斷。此外，當時也很少有美國人看到過中國戲曲的精華，一些美國人甚至誤將唐人街的廣東戲等同於中國戲曲[17]。

　　憑著精湛的技藝和全身心的投入，也由於事前充分的準備（梅曾在齊如山等人的幫助下，精心籌畫和準備了七、八年）[18]，梅蘭芳的訪美演出獲得了巨大的成功。在紐約演出的第三天之後，兩個星期的戲票就全部預售一空，後來又續演了三個星期。梅劇團先後訪問諸多重要城市，受到各界熱烈而隆重的歡迎。波摩那大學和南加州大學分別授予梅蘭芳名譽文學博士學位[19]。斯達克・楊（Stark Young）[20]在《戲劇藝術月刊》上發表長篇專論，高度評價

[15] 把蘇聯戲劇文化看作是西方戲劇文化的組成部分，這是從它的歷史文化傳統，而不是從現代地緣政治的層面來論述問題。

[16] 齊如山：《梅蘭芳遊美記》（長沙：嶽麓書社，1985 年），頁 11、頁 184。

[17] 同前注，頁 127。

[18] 同前注，頁 1-39。

[19] 同前注，頁 86-122、頁 185。

[20] 美國重要劇評家和戲劇家。他也曾和美國現代戲劇第一人、諾貝爾文學獎獲得者奧尼爾（Eugene O'Neill,1888-1953）密切合作。詳見 Tice L. Miller, "Young, Stark（司達克・楊）,"in *The Cambridge Guide to Theatre*（劍橋戲劇指南）. Cambridge: Cambridge UP, 1992, p. 1086.

梅蘭芳的表演藝術，並且將中國戲曲和希臘古典戲劇、英國莎士比亞時代戲劇作了深刻的對比[21]。

梅蘭芳訪美演出成功，是他個人的勝利，也是中國戲曲的驕傲。梅蘭芳的偉大之處不僅在於他是「四大名旦」之首，更在於他是主動把中國戲曲推向西方的第一人。通過他的演出，西方戲劇界與觀眾看到了中國戲曲的精華，從而開始真正地理解和尊重中國戲曲。一種文化如果不主動地或者沒有能力主動地走向世界，那麼這種文化即使再有價值，恐怕也很難在世界各種文化整合的過程中發揮什麼積極的作用。

梅蘭芳 1929 至 1930 的美國之行為他帶來了國際性的聲譽。假如沒有此行，他恐怕也未必能夠在五年之後出訪蘇聯，那麼歷史上也就失去了一次世界級戲劇大師對話、東西方戲劇直接交流的絕好機會。梅蘭芳出訪的本意是要向世界展現、介紹中國戲曲的魅力和價值，他未必料到當時正在向寫實主義戲劇挑戰、正在努力探尋戲劇新的發展方向的西方戲劇家們，驚訝地從古老的東方戲劇藝術中發現了反對寫實主義戲劇的法寶。

梅蘭芳的演出，鼓舞了當時正在艱難地同蘇聯的寫實主義戲劇搏鬥的梅耶荷德（Vsevolod E. Meyerhold）。梅耶荷德激動地說道[22]：

[21] 詳見（美）斯達克・楊（Stark Young）（梅紹武譯）：〈梅蘭芳〉，《戲曲研究》第 11 輯（1984 年 2 月），頁 240-255。

[22] （瑞典）拉爾斯・克萊貝爾格（整理）（李小燕譯）：〈藝術的強大動力（1935 年蘇聯藝術家討論梅蘭芳藝術記錄）〉，《中華戲曲》第 14 輯（1993 年 8 月），頁 6。

> 梅蘭芳博士的劇團在我們這裡出現,其意義遠比我們設想的
> 更為深遠。……當梅蘭芳離開我國以後,我們仍然會感到他
> 的特殊影響的存在。

梅耶荷德明確提出要吸收中國戲曲的傳統。當時,他恰好要重新排演俄國著名劇作家格里包耶多夫(Aleksandr Griboedov)的《聰明誤》,看過梅蘭芳的演出後,他決定把自己以前所做的全部推倒重來。同年,他到列寧格勒歌劇院排演《黑桃皇后》,又成功地借鑒中國戲曲自由地處理舞臺空間的假定性手法[23]。

戲劇藝術的假定性,是梅耶荷德用來反對寫實主義戲劇的主要理論武器。所謂「戲劇藝術的假定性」是指舞臺演出絕不等於現實生活,舞臺上的空間、時間和某些表現手法都是假定的。梅耶荷德主張公開承認戲劇藝術的假定性,他反對寫實主義戲劇為了在舞臺上創造「真實」(其實只是藝術幻覺)而想方設法去掩蓋戲劇藝術假定性。1936 年,梅耶荷德還預言[24]:

> 再過二十五年到五十年之後,未來戲劇藝術的光榮將建立在
> 這個基礎上(即中國戲曲的假定性藝術的基礎——引者)。
> 將會出現西歐戲劇藝術和中國戲劇藝術的某種結合。

23 同前注;又見童道明〈梅耶荷德的預見和卓見〉,《他山集:戲劇流派、假定性及其它》(北京:中國戲劇出版社,1983 年),頁 96。
24 轉引自童道明〈梅耶荷德的預見和卓見〉,同前注,頁 92。

　　無獨有偶，當時正在努力發展「敘述體戲劇」（epic theater）的布萊希特（Bertolt Brecht）也觀看了梅蘭芳的表演，從中獲得了靈感。也是在 1936 年，布寫下了〈論中國戲曲表演藝術的間離效果〉一文，提出了「間離效果」（又譯為「疏離效果」或「陌生化效果」）的概念[25]。間離效果就是要破除寫實主義戲劇所孜孜追求的藝術幻覺，為此，要把演員和角色「間離」開來，要求表演者不要與角色產生感情共鳴，不追求生活在角色之中；同時，也要把觀眾和演出「間離」開來，讓觀眾以理性批判的態度來對待舞臺上發生的事件，非但不要產生幻覺，還要冷靜深入地思考。

　　布萊希特不愧為戲劇藝術大師，他一眼便能從梅蘭芳的表演中看出了中國戲曲不同於西方寫實主義戲劇的某些重要特點。的確，由於中國戲曲本質上是一種歌舞劇，也由於中國古典美學中久遠深厚的非寫實傳統，表演者在戲曲演出中並不完全化為劇中人，二者之間有時會有一定的距離；同時，觀眾看戲時，也不僅僅關心劇中的人物和故事，他們還投注了極大的注意力在表演者的身上，不斷對表演者的「唱做念打」作出直接的反響和評價，而不會沉浸在什麼藝術幻覺之中。

　　當然，布萊希特對中國戲曲美學的闡釋也含有誤讀的成分。例如，中國戲曲雖然並不像斯坦尼斯拉夫斯基那樣要求演員完完全全地生活在角色之中，可是它也不像布萊希特那樣明確地反對演員和角色產生感情上的共鳴。實際上，戲曲的表演者常常「設身處地」、「將心比心」地體驗角色，這就免不了會在一定程度上和角色產生

[25] Leonard Cabell Pronko. *Theater East and West: Perspectives toward a Total Theater*（東西方戲劇：總體戲劇觀），Berkeley: U California P. 1967, p. 56.

共鳴。另一方面，儘管戲曲的觀眾看戲時並不沉浸在藝術的幻覺之中，可他們也不是一邊看戲一邊作理性的思考的。總之，中國戲曲是一種「非寫實主義」（non-realistic）的而不是一種「反寫實主義」（anti-realistic）的戲劇，它從來就不追求在舞臺上創造藝術幻覺，所以也就談不上為了破除藝術幻覺，而要去人為地、有意識地製造什麼間離效果。可以理解，當布萊希特依照自己的文化傳統與模式對另一種文化進行解讀時，是難免會產生誤讀的。更何況，布並不是在對中國戲曲作一種學術探討，而是在作一種理論發揮。

除了梅耶荷德和布萊希特之外，還有一些重要的西方戲劇家受到了中國戲曲的影響，例如克洛代爾（Paul Claudel）和熱內（Jean Genet）。「克洛代爾被公認為是法國過去一百年中最重要的劇作家。」[26]從 1895 年至 1909 年，他的大部分時間是在中國度過。他對東方戲劇的體驗和對希臘古劇的興趣，幫助他發展出一種獨特的風格。他的詩劇，時間跨度大、地點轉換多，人們從中可以看出與中國戲曲結構方式的相似之處。1930 年，克洛代爾也曾在《現代戲劇和音樂》中稱讚梅蘭芳把表演動作同音樂完美地結合在一起，從心所欲不逾矩[27]。

熱內是法國當代重要的詩人、劇作家、小說家。他著迷於東方戲劇，在親眼觀看東方戲劇的演出之前，就透過閱讀和想像來創造

[26] David Bradby. "Claudel, Paul(克洛代爾)."*The Cambridge Guide to Theatre* （劍橋戲劇指南）.Cambridge: Cambridge UP, 1992, p. 208.

[27] Wallace Fowlie. *Paul Claudel*（克洛代爾）.London: Bowes & Bowes,1957, pp. 12-15; Bettina L. Knapp, *Paul Claudel*. NewYork: Frederick Ungar Publishing Co., 1982, pp. 20-27; Clara Yu Cuadrado, *Chinese and Western Theatre: Contrasts, Cross-currents, and Convergences*（中、西戲劇：差異、交流和趨同）, Ph.D.diss., UofIllinois, 1978, p. 53.

迥異於西方戲劇的「東方戲劇」。1955 年，他在巴黎第二屆國際戲
劇節上看到中國藝術團演出的京劇《三岔口》、《秋江》，大開眼界，
從此就努力在藝術實踐中運用他從中國戲曲中學來的美學原則和
表現手法。例如，他在《黑人》和《陽臺》等劇中就直接模仿或化
用中國戲曲的表現手法[28]。

　　中國戲曲的教學也開始進入美國大學的課堂和劇場，60 年代
初司各特（Adolphe C. Scott）的《蝴蝶夢》，80、90 年代魏莉莎
（Elizabeth Wichmann）的《鳳還巢》、《玉堂春》、《沙家浜》，都是
極好的例證。這些藝術實踐（特別是魏莉莎翻譯、導演的系列英文
京劇作品）的意義，不僅在於西方的戲劇舞臺上終於出現了用英文
演出的、忠於戲曲舞臺原作的中國戲曲演出（就像中國人曾以中文
忠實地再現西方劇作那樣），更在於一批接受過中國戲曲訓練的西
方學生，將把中國戲曲的藝術精神和表現手法運用到他們未來的藝
術實踐中去。

　　中國戲曲在十八世紀不被西方人理解和重視，到了二十世紀
卻為西方傑出的戲劇家們欣賞和推崇。這種歷史性轉變的出現，
很大程度是因為西方戲劇自身產生了變革的需要。西方戲劇發展
到寫實主義戲劇的階段之後，徹底地否定了劇場藝術的假定性，
力圖在舞臺上逼真地再現現實生活中的場景，製造藝術幻覺，結
果使得戲劇藝術走進了一條非常狹窄的胡同。而物理學的革命性
發展、電磁理論的建立，導致了電、光、聲在藝術領域的應用，
改變了藝術的載體和表現形式，影響了人們的審美。自十九世紀

[28] Leonard Cabell Pronko. *Theater East and West: Perspectives toward a Total Theater*（東西方戲劇：總體戲劇觀）, Berkeley: U California P. 1967, pp. 63-67.

末電影發明以後，以製造藝術幻覺為目的的寫實戲劇便遇到了強有力的挑戰。顯然，在逼真地再現現實生活場景這一方面，戲劇是無法同電影較量的；因此，戲劇只有向劇場的假定性回歸，以發揮自身的長處。另一方面，西方各種新興的思想潮流也對藝術領域產生影響。例如，佛洛伊德的精神分析理論強調人的潛意識和人的性欲對人的行為的支配作用，在這一理論影響下，前衛的戲劇家們力圖揭示人的潛意識層面的精神活動。他們對照相式的寫實主義戲劇不滿，認為它只是外在地表現人的經驗和感情，於是，各種反寫實主義戲劇的流派蜂起。

這些反寫實主義戲劇有一個共同的傾向：學習、借鑒非寫實主義的東方戲劇。葉芝（William Yeats）對於日本戲劇、阿爾托（Antonin Artaud）對於印尼巴厘島戲劇的學習，是戲劇研究者們熟知的事實。上述那些推崇中國戲曲的西方戲劇家們，往往也同時對東方戲劇的其他樣式表現出濃厚的興趣。二戰以後，尤其是在布萊希特和阿爾托的影響下，西方戲劇家們更加重視東方戲劇。例如，深受阿爾托影響、創立了「質樸戲劇」（poor theater）的格洛托夫斯基（Jerzy Grotowski），就吸收中國京劇和印度卡塔卡利的方法來訓練演員。學習東方戲劇成了西方戲劇中前衛、時髦的行為。歌、舞、劇的合流、流動的舞臺時空、當眾更換佈景、舞蹈和雜技化的形體動作，以及誇張變形的面部化妝和服裝，這些曾經為東方戲劇所擁有的特徵，都已頻頻出現在西方戲劇中。總之，西方戲劇家學習中國戲曲並不是一個孤立的現象，它是整個西方戲劇界向東方戲劇學習的潮流中的一個組成部分。

三

二十世紀，中西戲劇文化的交互作用，實質上是東西方文化全面交流、世界不同文化整合潮流，在戲劇領域的具體表現。中國戲曲和西方戲劇從彼此隔絕到互相融合，經歷了一個接觸、碰撞、交流的過程。在這一過程中，雙方都沒有因為學習對方而喪失自己的個性，而是各自拓展出一片新的發展空間，形成了新的傳統。

不難看出，中國戲曲受西方戲劇影響和它對西方戲劇的衝擊，兩者之間是非對等的。在整個西方文化的強勢衝擊下，西方戲劇對中國戲曲的影響呈現出一種全方位的、大眾化的漸進狀態；而中國戲曲對西方戲劇的影響，尤其是在剛開始的時候，則是通過大師級的戲劇家來實現的，只能算是少數精英的自覺主動的探索行為。

對於中國戲曲對西方戲劇所產生的種種影響，許多中國人願意稱道。中國戲曲被西方藝術家們賞識，這就說明了即使是以西方戲劇文化的價值標準來衡量，它的價值也是不容否定的。不過，具有反諷意味的是，目前在西方大眾文化的衝擊、壓迫之下，戲曲在中國的生存空間卻日漸縮小。

論到西方戲劇文化對中國本土戲劇文化的影響，實在是見仁見智、褒貶不一，這是由於不同論者持不同的價值標準所致。二十世紀末的人們尚無法置身地球之外的空間，超脫地觀照本世紀在這個星球上所發生的諸種文化現象，其中也包括因西方文化影響全球而給人類帶來的利弊得失。唯有時間可以幫助人們解決難題。相信生

活在二十一世紀的人們可以從更廣闊的視野來觀察，以更超脫的態度來評價這些問題。

（原載於《二十一世紀》1998 年 2 月號，總第四十五期）

西方影響與現代中國戲曲研究之進程

一

　　王國維發揮清人焦循「一代有一代之所勝」的觀點[1]，在《宋元戲曲考》開篇寫下一句名言：「凡一代有一代之文學」。其實，一代又何嘗沒有一代之學術？「西學」從近代開始「東漸」，到了天地翻覆的二十世紀，在中國逐步成為現代世界組成部分的歷史過程之中，中國的學術研究也不可避免地受到西方思潮的衝擊，發生了一系列根本性的變化。而現代中國的戲曲研究的興起和發展，就從一個特定的側面展現了這一歷史性的變化和轉型。

　　眾所周知，在傳統中國經、史、子、集的學術分類中，戲曲沒有一席之地。經、史、子、集的學術分類，既反映了傳統的價值觀念，也長期主導了中國文人學者們的思維模式。儘管在傳統的中國

[1] 詳見王國維：《宋元戲曲考》，《王國維戲曲論文集》（北京：中國戲劇出版社，1984年），頁84。

社會裡，戲曲作為一種最主要的娛樂形式，深遠地影響了各類中國人的審美，並向占當時人口大多數的文盲和半文盲傳播歷史和文學等方面的知識。但是戲曲不但不為士林所關注，反而被貶為小道末流，不見於官方的文獻記載。例如，關漢卿、湯顯祖是現代戲曲研究中必提的巨擘，然而，關漢卿的生平於史無徵，《明史》雖然為湯顯祖列傳，但是卻隻字不提他的戲曲活動。

明清兩朝，隨著戲曲、小說的長足發展，確有一些文人士子開始關注戲曲、小說，但是戲曲、小說在當時遠沒有獲得和詩文平起平坐的地位。有人認為：「文學四位一體的觀念在明代隆慶、萬曆最後確立」[2]，然而，纂修於清代乾隆年間的《四庫全書》雖卷帙浩繁，卻連一部戲曲作品也不收錄；《四庫》的子部雖有「小說家類」，卻既不錄宋元話本，也不收明清小說。顯然，《四庫全書》中的「小說」並不等同於現代文類意義上的「小說」。

與中國不同，戲劇（準確地說應該是悲劇）在西方一直佔有極高的地位。在古希臘，演劇是盛大的慶典活動。西方文藝理論的鼻祖亞里斯多德曾在《詩學》裡著重討論悲劇問題，給予悲劇極高的評價。他的思想深遠地影響了西方的文藝理論。西方的敘事文學也有著久遠的歷史傳統，等到了近代，隨著長篇小說這一文類在西歐崛起，小說在西方現代意義的「文學」觀念中也佔有了重要的地位。

所以，當歐洲人按照他們的文學觀念來觀察、闡釋中國文學時，就必然會作出一些不同於中國傳統觀念的價值判斷。例如，一百年前，英國人翟理斯（Herbert Giles）的《中國文學史》設專門

2　饒龍隼：〈中國文學四位一體的確立〉，《中國詩學》第六輯（南京：南京大學出版社，1999 年），頁 54。

章節討論戲曲和小說。這部書的元明清部分把戲曲、小說放到了和詩歌同等的地位[3]。翟理斯自稱他的著作是世界上第一部中國文學史[4]，不過另有材料說明，十九世紀 80 年代俄國漢學家的《世界文學史》中已經包括了中國文學史，而該書關於中國文學史的部分，1880 年曾在聖彼德堡以單行本的形式出版，其中亦論及戲曲、小說[5]。此外，日本人笹川種郎 1903 年出版的《支那文學史》也破除成見，研討戲曲、小說[6]。不過，也有人說日本人的這本《支那文學史》出版於 1898 年[7]。

應該說，戲曲小說在中國真正受到人們的重視，是由於外來的衝擊而引起的。鴉片戰爭之後，原本封閉的中國被大炮轟開，西方的各種思想觀念源源不斷地輸入；甲午戰敗之後，中國人更是深切地感受到了「亡國滅種」的威脅，積極努力地向西方學習，包括通過向已經「維新」了的日本間接地學習西方。（一個頗有意思的例子是，當初王國維是拜日本人為師學習英文的[8]。）在西方思潮的影響下，小說、戲曲在中國開始獲得前所未有的高度評價。

[3] Herbert A. Giles. *A History of Chinese Literature*（中國文學史）. London: William Heinemann, 1901. pp. 256-424.

[4] Herbert A. Giles. *A History of Chinese Literature*（中國文學史）. London: William Heinemann, 1901. p. V.

[5] [蘇聯]李福清著，田大畏譯：《中國古典文學在蘇聯（小說、戲曲）》（北京：書目文獻出版社，1987 年），頁 1-3，頁 111。

[6] 戴燕：〈怎樣寫中國文學史——本世紀初文學史學的一個回顧〉，《文學遺產》1997 年第 1 期，頁 9。

[7] 金啟華：〈四十年來的中國文學史研究〉，《漢學研究之回顧與前瞻》上（北京：中華書局，1995 年），頁 65-66。

[8] 袁光英、劉寅生：《王國維年譜長編》（天津：天津人民出版社，1996 年），頁 22-23。

　　1902 年，梁啟超的〈論小說與群治之關係〉頗能說明問題。
這篇文章論述小說的社會功用，把小說看作改良政治和國民的最有
力的工具。梁文中所說的「小說」實際上是「俗文學」的代名詞，
包括戲曲在內。例如，為了論述「抑小說之支配人道也，復有四種
力」，除了《水滸傳》和《紅樓夢》之外，他還列舉了《西廂記》
和《桃花扇》加以佐證[9]。梁啟超這種把戲曲和小說混在一起論述
的方式，在今天看來顯得文類觀念模糊；同時，梁啟超關於西方小
說之社會功用的描述，在今天看來也並不準確。不過，梁文的本意
並非是僅僅談論文學，而他把原本不登大雅之堂的小說、戲曲強調
到了可以重塑國民人格、振興國家的重要地位，這就無疑是對中國
傳統觀念的反動了。一葉知秋，由此也可以窺見當時中國社會思
潮、價值觀念的變化了。

二

　　若要討論現代中國關於戲曲的學術研究，自然不能不從從王國
維開始。雖然在王國維之前，從元代的夏庭芝、鍾嗣成，到清代的
焦循、姚燮，也有一些文人曾經寫過有關戲曲的論著，但是他們的
著述還屬於舊的「曲學」範疇。舊曲學算不上是一門獨立的學科。
這不僅是因為在舊時代文人士大夫的心目中，曲只不過是詩詞的附
庸，所謂「詞為詩餘」、「曲為詞餘」；更因為舊曲學或論述曲律、
技巧，或記載本事、掌故，大都以雜記或實錄的形式寫成，如果以

9　梁啟超：〈論小說與群治之關係〉，《中國近代文論選》（臺北：木鐸出版社，1988 年），
　　頁 158-159。

現代的學術標準審視之，難免會感到它們偏於簡單、零碎，甚至真偽錯雜、互相矛盾，更談不上有什麼歷史的邏輯了。

王國維更新觀念，把前人視為「小道末流」的戲曲，當作一門學問，花費氣力來認認真真地研究。正如他自己所說的：「世之為此學者自余始，……非吾輩才力過於古人，實以古人未嘗為此學故也。」[10]1908 年，他寫下了他的第一篇戲曲研究著作《曲錄》，是年 32 歲。在接下來的幾年裡，他又寫成了一系列的戲曲研究著作，最後，於 1912 年末到 1913 年初在日本期間，完成了《宋元戲曲考》[11]。王國維運用新的方法，為具現代意義的戲曲研究奠定了一個堅實的基礎。

王國維的方法已經不再是舊曲學中那種直覺、感性的方式。例如，古人論曲多用「戲文」、「雜劇」、「南戲」、「傳奇」等名詞指稱各個具體樣式；而當時「戲曲」一詞，多指演唱的劇曲，不同於現代人所說的戲曲[12]。王國維重新解釋「戲曲」一詞的意義：「戲曲者，謂以歌舞演故事也。」[13]從他的這一表述可以清楚地看出，他已經不再僅僅把戲曲當做「曲」，而是把它當做歌舞劇來看待了。換言之，他已經開始觸及戲曲的綜合性和戲劇性等本質特徵。在此基礎之上，王國維把「戲曲」當做一個「類概念」（generic concept）

[10] 王國維：《宋元戲曲考》，《王國維戲曲論文集》（北京：中國戲劇出版社，1984 年），頁 3。

[11] 袁光英、劉寅生：《王國維年譜長編》（天津：天津人民出版社，1996 年），頁 87-88。

[12] 詳見拙文〈關於南戲和傳奇歷史斷限問題的再認識〉，華瑋、王璦玲主編《明清戲曲國際研討會論文集》，（臺北：中央研究院中國文哲研究所籌備處，1998 年），頁 301-302。

[13] 王國維：《戲曲考原》，《王國維戲曲論文集》（北京：中國戲劇出版社，1984 年），頁 163。

來運用。他在《宋元戲曲考》中以「戲曲」為全書命名，統領該書所論述的各個分類，如金院本、元雜劇、和南戲。王國維的思想影響了後來的學者，如今，「戲曲」一詞已經成為概括中國古今所有土生土長的戲劇樣式的特定概念。

　　研究者的觀念和方法，決定了其學術研究的面貌。王國維以新的眼光審視原本混沌一片的歷史材料，從中探尋出戲曲起源、綜合、形成、發展的歷史線索，為如何闡釋戲曲的歷史發展找到了一種歷史的邏輯。雖然他只寫到元代戲曲為止，但是他的戲曲歷史發展的邏輯，已經在學理上為戲曲通史的研究奠定了基礎。他的戲曲學說被大多數學者所接受，深遠地影響了他身後好幾代的學者。當然，隨著新材料的發現，他的一些具體的結論也已被後人修正。例如，現在一般認為，最早真正的（即成熟的）戲曲樣式是南戲而不是元雜劇[14]。但是，後人對王國維的這種修正，其本身也還是依循王國維當初設定的標準來行事的，即，以有無劇本來衡量某一戲曲樣式是否已經成為「真正之戲曲」。即使是有少數學者，（如，任半塘）不同意王國維的這一衡量標準，試圖在比宋代更早的歷史時期找到成熟的戲曲樣式[15]。但是，他們也還是把王國維對「戲曲」的闡釋——「以歌舞演故事」，當作戲曲的定義，並據此來討論、判別，何種歌舞表演或演劇活動應為最早成熟的戲曲樣式。換言之，他們並沒有能夠從根本上擺脫王國維當初設定的歷史邏輯。

[14] 詳見拙文〈中國地方戲曲的始祖——南戲〉，《東西方戲劇縱橫》，（南京：江蘇文藝出版社，1996 年），頁 28-30。

[15] 詳見任半塘：《唐戲弄》（上海：上海古籍出版社，1984 年），頁 1-2、頁 1102、頁 1356-1358。

　　王國維的戲曲論著，材料翔實，考證精審，大不同於前人那種帶有很大隨意性的曲學論著。於是，有些學者便認為王國維之所以能夠在戲曲研究上取得不同於前人的突破性成果，主要是因為他得益於乾嘉樸學的學術傳統。例如，錢南揚認為，王國維是「以乾嘉學者治經史之法治曲」[16]。寧宗一也持有類似的觀點：「王國維繼承了清代乾嘉以來『樸學』大師的治學方法，在戲曲史方面作了精深的研究，結束了我國戲曲自來無史的局面。」[17]其實，這些學者都只說對了一半，準確地說只說對了一小半。固然，王國維的戲曲研究中不乏爬羅考據，有類似乾嘉樸學之處。但是，應該說，他在戲曲研究上取得突破性的成果，首先是得益於觀念以及方法上的更新。王國維早年熱衷於學習西方哲學（包括邏輯學）、文學，一個為人們所熟知的事實是，他深受叔本華的影響。這種影響在他的《紅樓夢評論》和《宋元戲曲考》中顯而易見。而且，張舜徽認為，王國維在以甲骨、金文證古史之前，對於乾嘉樸學做學問的途徑與方法是「很存隔閡的」[18]。1911 年辛亥革命爆發，35 歲的王國維隨羅振玉避居日本，思想發生了很大的變化，學術也開始轉向，他立志從事古史的研究，受羅振玉啟導開始鑽研乾嘉學者的著作[19]。

　　還是陳寅恪說得中肯。他曾經把王國維的學術成就概括為三點，其第三點是：「……取外來之觀念與固有之材料相互參證，凡

[16] 錢南揚：〈前言〉，《戲文概論》（上海古籍出版社，1981 年），頁 1。

[17] 寧宗一：〈評《中國戲曲通史》〉，《戲曲研究》，第 11 輯（北京：文化藝術出版社，1984 年），頁 142。

[18] 張舜徽：〈王國維與羅振玉在學術研究上的關係〉，《王國維學術研究論集》第一輯（上海：華東師範大學出版社，1983 年），頁 411-412。

[19] 袁光英、劉寅生：《王國維年譜長編》（天津：天津人民出版社，1996 年），頁 75-76。

屬於文藝批評及小說戲曲之作，如《紅樓夢評論》及《宋元戲曲考》等是也」[20]。除了本章前面所分析的部分之外，閱讀《宋元戲曲考》，還可以或明或暗地看到另一些「取外來之觀念與固有之材料相互參證」的地方。例如：從「進化」的觀點來看待中國文學和中國戲曲的發展；從「巫」，即從原始宗教與原始歌舞的關係入手探討戲劇的起源；用悲劇、喜劇的概念來劃分戲曲作品；按照叔本華的「意志說」來闡釋悲劇。此外，在《宋元戲曲考》的「餘論」部分，王國維還專門論述了中國戲曲和外國藝術的交流，例如，作為戲曲的重要成分的樂曲和古代西域音樂之關係，中國戲曲的西文譯本。以上這一切都說明，處於中國歷史大轉變之中的王國維，在學術研究上，已經開始有了一種他的前輩所無法具備的世界性的眼光。王國維早年有一段話說得非常之好：「異日發明光大我國之學術者，必在兼通世界學術之人，而不在一孔之陋儒。」[21]而王國維本人正是這樣一位學術上的「通人」。

　　如果把王國維和他同時代的另一位研究戲曲的具代表性的學者吳梅進行對照，就可以更為明顯地看出王國維是一位深受「外來之觀念」影響的學者了。和王國維一樣，吳梅非常重視戲曲研究，而且比王國維更加酷愛戲曲藝術。他系統深入地鑽研艱深的曲律，使得這門學問得以流傳至今。然而，閱讀吳梅的戲曲論著，不難發現，他的研究基本上遵循了傳統曲學的路數。較之前人的曲學研究，他雖有系統、深化之處，但缺乏帶根本性的更新。這裡，筆者

20 陳寅恪：〈王靜安先生遺書序〉，《海甯王靜安先生遺書》一（臺北：臺灣商務印書館，1976 年），頁 2。
21 王國維：〈奏定經學科大學文科大學章程書後〉，《海甯王靜安先生遺書》四（臺北：臺灣商務印書館，1976 年），頁 1823。

將王、吳二位前輩學者進行對照，只是試圖更加清晰地凸顯本文的論題，絕無褒王貶吳之意。吳梅是中國將戲曲搬進大學講堂的第一人，他曾先後在北京大學、東南大學、中山大學、中央大學講授戲曲，培養出了任半塘（二北）、錢南揚、盧冀野、王季思等一批戲曲研究的大家，對於推動現代中國的戲曲研究發展，可以說是功德無量。

<div style="text-align:center">三</div>

　　自王國維為現代的戲曲研究奠基，幾代學者孜孜不息地努力，終於建立起中國戲曲歷史和理論研究的體系。幾十年來，戲曲研究者的陣容大體可以劃為兩個部分：第一部分是大學（主要是綜合性大學的中文系，也包括戲劇學院的戲文系）教師，其中成果卓著者除了上述的任半塘、錢南揚、王季思外，還有趙景深、徐朔方等人，以及他們的一些弟子；第二部分則是自 50 年代以來先後建立的中央和各省市戲曲研究機構的研究人員，而其中又以張庚為首的「前海學派」影響最大[22]。

　　本文無法逐一評說每一位重要的戲曲研究者，卻不能不討論「前海學派」。張庚原本從事話劇工作，是當時戲劇界一位學者氣

22　1951 年，中國戲曲研究院建院，梅蘭芳任院長。1953 年，張庚由中央戲劇學院副院長調任中國戲曲研究院副院長，長期為該院的實際領導人。文革之中，中國戲曲研究院不復存在。文革之後，張庚任新成立的中國藝術研究院副院長，而原中國戲曲研究院的大部分成員則組成了該研究院下屬的戲曲研究所。由於中國藝術研究院長期座落在北京前海西街的原恭王府內，從八十年代起，戲曲理論界便有人戲稱以張庚為首的研究群體為「前海學派」。現在，「前海學派」這一說法，已被學界接受。

質頗重的領導人。他本人喜愛做學問，曾著力研究話劇藝術的理論
和歷史；50 年代奉命帶領一批新文藝工作者參加戲曲改革運動，
從此便和戲曲結下了不解之緣。張庚等人，以及他們的一些學生，
在改造戲曲的過程中，也逐漸地被戲曲所改造：從一開始並不怎麼
喜歡（有些人甚至是反感）戲曲，到漸漸地被戲曲的魅力所吸引，
最後變得熱愛戲曲，並且為研究戲曲付出後半輩子的全部精力。「前
海學派」的治學方法和學術貢獻，比較集中地體現在《中國戲曲通
史》[23]、《中國大百科全書‧戲曲曲藝》（1983 年）、《中國戲曲通論》
（1989 年）等著作之中。

　　張庚等人以前曾經從事過話劇或新歌劇的藝術實踐活動，曾經
直接學習過西方的戲劇、音樂理論。他們的知識結構和審美意識不
同於王國維、吳梅等老一輩戲曲研究者，也不同於大學文科裡那些
研究戲曲的同齡人。因此，他們的學術研究呈現出一種新的獨特的
面貌。

　　首先，「前海學派」非常關注戲曲藝術的本體，他們把戲曲看
作是一種綜合性的舞臺藝術，而不僅僅是一種文學樣式。王國維雖
然比他的前人看重戲曲，但是他重視戲曲文學，輕視舞臺演出。王
國維「僅愛讀曲，不愛觀劇，於音律更無所顧」[24]。他治戲曲，止
於元代。日本學者青木正兒向他表示，打算把戲曲研究推進到明清

[23] 該書編寫於 60 年代初，並於 1963 年付排，但是因為政治原因，一直未能問世；文
革以後，經過修訂，該書上、中、下三冊於 1980 年至 1981 年先後正式出版。詳見
張庚、郭漢城主編：〈編寫說明〉，《中國戲曲通史》上（北京：中國戲劇出版社，1980
年），頁 1。

[24] （日）青木正兒著，王吉廬（古魯）譯：〈原序〉，《中國近世戲曲史》上（臺北：臺
灣商務印書館，1936 年），頁 1。

兩代，王國維「冷然曰，『明以後無足取，元曲為活文學，明清之曲，死文學也。』」[25]王國維所說的「死」和「活」，可能是指元雜劇語言自然，是適合演出的「場上之曲」，而明清傳奇文辭典雅，是不利於搬演的「案頭之曲」。然而，具有反諷意味的是，他所說的活文學並未能在舞臺上存活下來，元雜劇早已消亡，是一種已經死去了的戲劇；而他所說的死文學也並未死去，明清傳奇中的一些折子戲在崑曲舞臺上一直流傳至今，是戲曲研究者不可忽視的寶貴的活戲劇。其中奧妙在於：崑曲是一種既和傳奇有著密切聯繫、但是又不等同於傳奇的演劇藝術，歷代的藝人是這一藝術最主要的載體，是他們在長期的歷史發展過程之中，逐漸地改造了許多原本屬於「場上之曲」的本子，使之傳唱不歇[26]。由此也可以看出，研究戲曲，如果不考慮演出和表演者的因素，僅就文本而發議論，那就難免不得出片面的結論。

當然，把戲曲看作一種綜合性的演劇藝術，重視研究它的舞臺演出，這並不是從張庚等人才開始的。1936 年，周貽白出版的《中國戲劇史略》、《中國劇場史》，已經開始探討戲曲的舞臺演出；然而，「前海學派」則是以前人所未有的規模和力量，全面系統地研究了戲曲的演劇藝術。在《中國戲曲通史》之前，戲曲史著作往往側重於探討戲曲作家和作品。《中國戲曲通史》明確指出：「一部戲

25 同前注。

26 詳見拙文 "The Closet Drama and Performers' Revisions in Traditional China（中國傳統戲曲中的案頭劇和表演者對其之改造）." *Chinese Culture*（中國文化），33.2 (1992). pp. 84-86.

曲史，既是戲曲文學的發展史，也是戲曲舞臺藝術的發展史。」[27]
為此，該書設獨立的章節討論戲曲的音樂、表演和舞臺美術。《中
國大百科全書・戲曲曲藝》中的「戲曲」部分，除了「中國戲曲史」、
「戲曲文學」分支外，還有「戲曲聲腔劇種」、「戲曲音樂」、「戲曲
表導演」、「戲曲舞臺美術」和「戲曲劇場」等分支，其篇幅大大超
過了戲曲史和戲曲文學的部分。《中國戲曲通論》全書十一章，僅
用一章討論戲曲文學，其他大部分則分門別類地討論戲曲的音樂、
表演、舞美、導演、觀眾等各個方面。

　　這種研究方式，依照文學、音樂、表演、導演、舞美等各個門
類，來解析戲曲，實際上是西方的藝術分類理論在戲曲研究中的一
種運用。這種研究方法有助於人們從各個不同的側面，細緻地、深
入地理解戲曲，但它多少也存在著與研究對象不盡吻合、不盡貼切
的問題。因為，在傳統戲曲（其主體是以京劇為代表的一批產生於
清代的地方戲）裡，最有光彩的是演員的表演，相對於表演這一主
導性的、支配性的因素，其他的（如，文學、舞美）只是一些輔助
性的、被支配性的因素。而師徒之間「口傳心授」教授劇目的方式，
則更是極大地抑制了導演藝術的發展。所以，如果要想在中國古代
的戲曲裡探索「導演的歷史傳統」，實在是有點勉為其難。實際上，
即使是在西方戲劇的研究中，關於導演和導演藝術的探討也是較晚
的事情。至於有人（當然，並非「前海學派」）從古代文人的詩文、
批註中找材料，再對其進行現代闡釋，把湯顯祖稱為中國「導演
學的拓荒人」，探討馮夢龍等人的「導演藝術」，總是顯得缺乏說

[27] 張庚、郭漢城主編：《中國戲曲通史》上（北京：中國戲劇出版社，1980 年），頁
　　303。

服力[28]。當然，自二十世紀 50 年代起，文學、音樂、導演、舞美等各方面的人才，先後被調入戲曲界，戲曲逐漸形成了專業化分工的藝術生產方式。在由這種新的藝術生產方式創作出來的戲曲中，編劇、導演、音樂和舞美的功能大大加強。此時，再討論戲曲的導演藝術則是完全說得通的了。然而，必須明瞭，這種新的藝術生產方式本身就是西方戲劇文化影響下的產物[29]。

　　「前海學派」高度重視戲曲的演劇藝術，所以，他們自然也就重視研究地方戲。王國維看不起元代以後的戲曲，吳梅把戲曲研究擴展到了清代，但是他也只研究傳奇和雜劇，並不染指地方戲。而中國戲曲演劇藝術的精髓極大地體現在中國清代以來興起的各種地方戲，包括從皮簧戲裡脫穎而出、後來成為國劇的京劇裡；可以這麼說，中國戲曲對世界戲劇的貢獻，主要不在於它的戲劇文學，而在於它的演劇藝術[30]。就戲曲研究的一些個體而言，他們完全有理由因自己知識結構和研究興趣而忽視地方戲，但是，作為戲曲研究的群體，「前海學派」則必須重視地方戲。加上，如前所述，「前海學派」的骨幹因戲曲改革和戲曲結緣，他們一開始接觸和瞭解的就是活的戲曲，是存活在舞臺上的以京劇為代表的一批產生於清代的地方戲。是他們組織人力進行采風、調查（現在流行的說法是「田野調查」），系統地瞭解分析崑山、弋陽、梆子、皮簧等各大聲腔以

[28] 詳見高宇：〈我國導演學的拓荒人湯顯祖〉，《戲劇藝術》1979 年第 1 期，頁 107-117；〈古典戲曲的導演腳本——《墨憨齋詳定酒家傭》新探〉，《戲劇藝術》1982 年第 2 期，頁 47-61，第 3 期，頁 44-48。

[29] 詳見拙文〈二十世紀世界戲劇中的中國戲曲〉，《二十一世紀》（香港）1998 年 2 月號，頁 105-106。

[30] 同前註，頁 108-111。

及與其相關的眾多劇種的來龍去脈，第一次清晰地勾勒出眾多地方戲劇種的歷史發展軌跡。

「前海學派」受到西方的影響，這還表現在他們在研究中時常有意或無意地以話劇作為戲曲的參照物。中國話劇是在西方戲劇文化影響下產生的藝術形式，而且在很長的一段時間裡它幾乎是寫實戲劇的代名詞。和這種寫實戲劇進行對照，戲曲藝術的一系列特徵便顯得格外地鮮明突出。由於這種對照，戲曲理論研究中曾經出現過一些很熱門、也很有趣的論題。例如，因學習斯坦尼斯拉夫斯基的演劇體系，而引起了關於戲曲表演中「體驗」與「體現」的討論。又如，本不應該成為戲曲研究重要課題的自由的（或超脫的）舞臺時間和空間問題，一度成了一些戲曲理論研究者所關注的一個熱點。其實，古往今來，世界戲劇在大多數情況之下並沒有像寫實戲劇那樣，採用一種固定的舞臺時空，東方戲劇則更是如此。只有在和寫實戲劇固定的舞臺時空進行對照時，戲曲自由的舞臺時空才成為一個非常明顯的特徵；也只有在反對戲曲盲目摹仿寫實戲劇時，關於戲曲舞臺自由時空的討論才會有意義，並且顯得格外地重要。

四

綜上所述，在中國傳統的學術裡，戲曲毫無地位可言；到了王國維的時代，戲曲研究成為中國文學研究的一個不可缺少的組成部分；而到了「前海學派」的時代，戲曲研究已經成了一門獨立於文學研究之外的藝術學科，當然它和文學研究仍然有著交叉重疊的部分。

在上述歷史進程之中，戲曲研究無論是在觀念上還是在方法上都受到了來自西方的影響，只是其中的一些影響在今天看來其「西方」的特色已經不再那麼明顯。西方的觀念和方法已經全方位地滲透進了中國現代學術之中，從名詞術語的譯用，到理論體系的移用，這一切互相作用、互為表裡，成為中國現代學術中有機的、不可分割的組成部分。君不見，「現實主義」、「浪漫主義」之類，已經是非常「中國化」、非常普遍的表述方式？因而，身處於這種新的學術傳統之中的人們，往往難以自覺該傳統在其生成過程之中所受到的西方的影響。如今，幾乎已經沒有什麼學者是按照經、史、子、集的學術傳統訓練出來的了。儘管一些學者並不一定公開標明自己在研究中運用了西方的理論，但是其研究成果卻往往明確地向人們昭示，他們在不同的方面、在不同的程度上自覺或不自覺地受到了西方觀念和方法的影響。

本文試圖通過剖析王國維的戲曲研究和「前海學派」，來觀照西方影響在戲曲研究中的一些具體表現，而不是要對這一歷史現象作出什麼價值判斷，更不是說現代中國的戲曲研究就是西方學術的照搬和移植。自然，戲曲研究中西方的影響，遠不止以上所論及的，還可以舉出一些更為顯性的例子，比如，悲劇和喜劇理論移用的歷史，80 年代以來注重宗教戲劇的傾向，目前出現的引用女性主義和性別研究理論的苗頭，等等。因為這些研究中的西方影響顯而易見、幾乎不證自明，也因為它們在現代中國戲曲研究的歷程中並不佔據主導地位，這裡就不再作詳細地論述了。

（原載於《文藝研究》2001 年第 6 期）

政治變遷與藝術轉型
——略論新戲曲的形成與發展

前言

　　筆者提出的「新戲曲」概念[1]是指，自 1949 年「戲曲改革運動」起，由中國共產黨所推動，同時也是在西方戲劇文化的影響下，從傳統戲曲的基礎之上衍生、發展並成型的一種新的戲曲類型。儘管現在人們普遍把這類「新戲曲」稱之為「戲曲」，但是它在許多方面均不同於傳統戲曲。或許有人會認為，既然這種生長、成型於現代社會的戲曲與傳統戲曲有著明顯的區隔，並且可以和傳統戲曲對舉相稱，那麼為何不直接稱其「現代戲曲」而偏要稱其為「新戲曲」呢？

[1]　筆者是從 1998 年開始討論新戲曲，並逐步完善「新戲曲」這一概念的。參見孫玫：〈二十世紀世界戲劇中的中國戲曲〉,《二十一世紀》1998 年 2 月號,頁 106；Sun Mei, "*Xiqu Reform in China in the Nineteen-Fifties,*" *Asian Culture*, 28.1 (2000) 69-71；孫玫：〈中國現代知識份子對於傳統戲曲的複雜情結〉,《九州學林》2005 年第 3 期,頁 260-261；孫玫：〈官方推動的都市劇場藝術——論「精品工程」之戲曲創作〉,《南國人文學刊》,2011 年第 1 期,頁 176。

筆者之所以不用「現代戲曲」而用「新戲曲」這一概念，主要基於以下兩個原因。一是，避免和戲曲現代戲相混淆。「新戲曲」的範圍遠大於戲曲現代戲，它不僅包括了現代戲和新編古裝戲[2]，還包括了經過意識形態「清洗」和舞臺表現「淨化」的傳統劇目／老戲碼[3]。二是，用「新戲曲」一詞概括和描述上述社會歷史現象，是有一定歷史依據的。1950 年 9 月文化部戲曲改進局曾創辦《新戲曲》。由此也多少可見當時具體負責「戲曲改革運動」的新文藝工作者們的志向和目標。當然，後來幾十年裡新戲曲所走過的曲折道路，及其形成的具體形態和風貌，則絕對不是 1950 年的新文藝工作者所能夠預見、想像的。

本文將回顧和討論，幾十年裡中國大陸的社會政治變遷是如何具體影響戲曲界，影響新戲曲的歷史發展的。

一　奪取全國政權與「戲曲改革運動」

1940 年代末，中國共產黨在奪取全國政權的前夕，就開始籌畫如何在即將獲得的大片新管轄區推動戲曲改革。1947 年秋，中共已度過了軍事上的困難階段，開始在國共內戰中節節獲勝，相繼奪取北方的一些中等城市，甚至是較大的城市，如 1947 年 11 月 12 日奪

[2] 中共的戲改文件稱這類戲為「新編歷史劇」，長期以來人們（包括一些學者）也習用這一稱謂。然而，筆者認為這些戲只是古裝戲，不宜稱之為歷史劇。因為這些戲的題材通常是取自演義、傳說等而非是來自史實。以京劇《野豬林》和《楊門女將》為例，前者描寫《水滸傳》中林沖的故事，後者講述「楊家將」的傳奇，這兩部作品的內容均來自傳說，顯然不能歸入歷史之範疇。至於把《白蛇傳》這類古裝戲稱之為「新編歷史劇」那就更加顯得不恰當了。

[3] 關於這種「清洗」和「淨化」，詳見本文第二章。

取石家莊。此時，中共原本在華北農村若干分散的根據地已經連成了一片。1948 年 5 月，中共中央將中共晉察冀中央局和中共晉冀魯豫中央局合併，成立了中共中央華北局；同年 9 月，在石家莊成立了華北人民政府。華北人民政府的建立，是中共即將由地方性政權躍升為全國性政權的關鍵一步。正如當時中共中央的機關刊物《群眾》的一篇時評所言：「這雖然是一個臨時性和地方性的政府，但……它將成為全國性的民主聯合政府的前奏和雛形」[4]。事實上，後來的中華人民共和國中央人民政府正是在這個華北人民政府的基礎之上組建起來的[5]。華北人民政府成立不久，便於 11 月在石家莊成立了華北戲劇音樂工作委員會，由馬彥祥擔任主任委員[6]。13 日，華北的《人民日報》發表了根據毛澤東的意見所寫的專論〈有計劃有步驟地進行舊劇改革工作〉[7]。

　　1948 年的秋冬是一個值得關注的歷史時刻。是年 9 月，共產黨開始向國民黨發起戰略總進攻——遼瀋戰役／遼西會戰、淮海戰役／徐蚌會戰、平津戰役／平津會戰，「三大戰役」環環緊扣。與此同時，籌建中國人民銀行的工作也進入了最後階段。12 月 1 日，同樣也是在石家莊，中國人民銀行正式掛牌，並開始發行人民幣。凡此種種說明，1948 年 11 月正在奮力奪取全國政權的中國共產

4　《群眾》時評：〈祝華北人民政府成立〉，《群眾》1948 年第 2 卷，第 36 期，頁 7。

5　1949 年 10 月 31 日，華北人民政府奉命結束工作，11 月 1 日中央人民政府各機構正式開始辦公。參見張晉藩、海威、初尊賢主編：《中華人民共和國國史大辭典》（哈爾濱：黑龍江人民出版社，1992 年），頁 4-5。

6　劉英華：〈華北戲劇音樂工作委員會〉，《中國大百科全書・戲曲曲藝》（北京：中國大百科全書出版社，1983 年），頁 129。

7　周揚：〈進一步革新和發展戲曲藝術〉，《文藝研究》1981 年第 3 期，頁 5。

黨，在處理軍事、金融等生死攸關的重大問題的同時，已經著手部署將在大片新管轄區開展改造戲曲的工作。

中國共產黨一貫高度重視政治宣傳工作，曾經明確宣稱要把文藝當作對敵鬥爭的武器。1948 年的中國尚未工業化，廣大的農村、鄉鎮、小城市還沒有電力供應，當時的戲曲是中國人最主要的娛樂形式之一。更由於當時文盲占中國人口的大多數，對這一大批不識字的觀眾來說，戲曲還具有一種「大眾傳媒」的功用。然而，傳統老戲中有違中共意識形態的內容卻又比比皆是，例如，忠、孝、節、義之類。中共信奉馬克思列寧主義——在中國最貧弱的歷史時刻由西方傳入中國的強而有力的意識形態，其諸多組成部分，如無神論、階級鬥爭學說，等等，和中國原有的傳統觀念相抵牾，因而不可避免地會同承載著中國傳統觀念的戲曲發生衝突。對此，《人民日報》專論〈有計劃有步驟地進行舊劇改革工作〉有如下之論述：

> 舊劇必須改革。……它們絕大部分還是舊的封建的內容，沒有經過一定的必要的改造。……廣大農民對舊戲還是喜愛的，每逢趕集趕廟唱舊戲的時候，觀眾十分擁擠，有的竟從數十里以外趕來看戲，成為農民生活中的重大事件。在城市中，舊劇更經常保持相當固定的觀眾，石家莊一處就有六七個舊劇院，每天觀眾達萬人。……舊劇的各種節目，往往不受限制、不加批判地，任其到處上演，在廣大群眾的思想中傳播毒素，這種現象，是與新民主主義文化建設的方向相違反的，是必須改變的。現在人民解放戰爭勝利形勢飛躍發

展，大城市相繼被解放，舊劇改革的任務便更急迫地提到我
們面前，需要我們認真地加以解決。[8]

　　《人民日報》的這篇專論認為，「改革舊劇的第一步工作，應
該是審定舊劇目」[9]。「要以對人民的有利或有害決定取捨。」[10]並
將當時的戲曲劇目分為「有利」、「無害」和「有害」三類。其所列
之「有利」的劇目有《反徐州》和《打漁殺家》（所謂表現反抗「封
建壓迫」、反抗貪官污吏），《蘇武牧羊》和《史可法守揚州》（歌
頌民族氣節），《四進士》和《賀后罵殿》（所謂暴露與諷刺統治
階級內部關係），《費德功》和《問樵》（反對惡霸行為）。其所
列之「無害」的劇目如《群英會》、《古城會》、《蕭何月夜追韓
信》等。其所列之「有害」的劇目則是《九更天》和《翠屏山》（所
謂提倡封建壓迫奴隸道德），《四郎探母》（提倡民族失節），《游
龍戲鳳》和《醉酒》（提倡淫亂享樂與色情）等。對這類「有害」
的劇目，該專論明確宣稱：「這些戲應該加以禁演或經過重大修改
後方准演出」[11]。

　　華北的《人民日報》是中共中央華北局的機關報。1948 年 6
月，它由《晉察冀日報》和晉冀魯豫《人民日報》合併而成，並
於一年之後（1949 年 8 月），在華北人民政府由地方性政權轉為中
央政權時，順理成章地成為中共中央的機關報。不難看出，華北
《人民日報》的這篇專論〈有計劃有步驟地進行舊劇改革工作〉

8　《人民日報》，1948 年 11 月 13 日，版 1。
9　同前註。
10　同前註。
11　同前註。

不是一篇普普通通的報刊文章，它幾近於中共政府的紅頭文件，對於推動和指導即將開展的「戲曲改革運動」具有很強的政策和規範的作用。

值得一提的是，以往討論中共的戲曲改革，研究者們（包括筆者本人在內）似乎過於強調 1944 年毛澤東關於平劇（京劇）《逼上梁山》那封信的影響力，而對 1948 年 11 月華北《人民日報》的這篇專論的作用認識不足。毛的那封信原本是寫給平劇《逼上梁山》的作者楊紹萱、齊燕銘的。在文革中，經過刪節[12]，再加上一個〈看了《逼上梁山》以後寫給延安平劇院的信〉的題目，作為「偉大的歷史文件」[13]發表於 1967 年 5 月 25 日的《人民日報》[14]。文革中，毛的這封信被各種媒體反覆強力放送，家喻戶曉，遂使不明歷史真相的人留下了這樣的印象：毛的這封信具有指導當時延安京劇改革的重要意義。其實，當年延安以平劇的形式反映抗戰、為中共的政治意識形態服務，始於 1938 年[15]。1944 年，中共中央黨校俱樂部的業餘組織「大眾藝術研究社」（而非延安平劇院）自發地編演了《逼上梁山》[16]。隨後，艾思奇撰文在《解放日報》上稱讚該劇，

[12] 如刪去了收信人楊紹萱和齊燕銘的名字，刪去稱讚郭沫若創作歷史劇的文字，等等。文革後，未經刪節的全信作為「毛澤東同志給文藝界人士的十五封信（一九三九年——一九四九年）」中的一封，1982 年 5 月 23 日於《人民日報》重新發表。

[13] 《讀報手冊》改編小組：《讀報手冊》（文革出版物，1969 年 6 月），頁 755。

[14] 文革中，在官方發佈的有關延安的資訊中，許多具體的人和事均被隱去，原本具體的歷史事件僅剩下空洞的空殼，成為有關於「革命聖地」的抽象符號。此外，言及延安的平劇演出，江青似乎多少也能沾上些邊。

[15] 詳見阿甲：〈你們是人民心目中喜愛的花神——延安平劇研究院成立四十週年紀念發言〉，《戲曲藝術》1983 年第 2 期，頁 3。

[16] 金紫光：〈毛主席關于《逼上梁山》的信必須恢復原貌〉，《人民戲劇》1978 年第 12 期，頁 4。

而後才是毛澤東寫信鼓勵之[17]。換言之，雖然 1944 年編演《逼上梁山》是當時延安整個文藝為政治服務大背景下的必然產物，但是這一具體事件卻並非是由毛預先布置、主動領導的有計劃的行為；而當年毛的這封信也只是一封普通的私人信件，並非是甚麼紅頭文件。只是後來，隨著毛不斷被偶像化，他這封信的重要性才被不斷地誇大，尤其是在文革中。

筆者認為，對於始於 1949 年的「戲曲改革運動」，1948 年 11 月《人民日報》（按照毛的意見發表）的那篇專論，實際上要比 1944 年毛的那封信有著更為直接的作用和影響。當年延安創作、演出《逼上梁山》這類平劇，還只是在中共軍事化、自成一體的系統內部行事。而當年延安觀看平劇的觀眾儘管有時也有平民百姓，但絕大多數是中共的幹部、軍人和外來的青年學生——中共未來的幹部。阿甲曾經如此回憶道：

> 平劇院演員之間的風格是高的。主要演員之間，從沒有因為爭演主角而鬧過意見。……平劇院演出很少出海報，即使出也只寫戲目不寫演員人名。……平劇院經常為部隊演出，野地土臺，面臨千萬戰士，夏不避酷暑，冬不避嚴寒；戰士坐在地上，巍然不動，秩序井然。演員的情緒始終不懈。[18]

17 詳見李松：《「樣板戲」編年史·前篇·1963-1966 年》（臺北：秀威資訊科技股份有限公司，2011 年），頁 29。
18 阿甲：〈你們是人民心目中喜愛的花神——延安平劇研究院成立四十周年紀念發言〉，《戲曲藝術》1983 年第 2 期，頁 5。

這些演出者和觀眾，在思想上信奉馬列主義，完全接受文藝為政治服務的理念（儘管他們看戲多少也帶有娛樂的目的）。在經濟上他們實行的是供給制。於是，演出者沒有通過演出而盈利的需求或壓力，觀眾也沒有甚麼選擇的自由。戲劇的教育功能被最大化，其娛樂功能則被大大地壓縮了。總之，在延安這樣一個準軍事化的特殊社會裡，戲劇的活動基本上是非商業性的、不同常態的。

然而 1948 年歲末，中共在即將獲得的大片新管轄區所要面對的則完全是另一種局面。在這些城市和鄉村，戲劇的演出基本上是商業性的。日常演出的戲碼和表演者有著與共產黨完全不同的價值觀和意識形態。觀眾來自社會的各個階層，他們看戲基本上是為了娛樂，而不是為了受教育；他們有自己的觀賞習慣，對於各種各樣的演出也有自由選擇之可能。總之，對於中共而言，這是一個遠比當年延安要龐大、複雜、開放、異己的系統。面對這一新的局面，中共公開地、正式地提出「有計劃有步驟地」改造傳統戲曲，並從上而下主動地推出了一系列的政府舉措。事實上，這篇〈有計劃有步驟地進行舊劇改革工作〉的專論是隨後發生的「戲曲改革運動」的綱領性文件。

二 「禁戲」、「改戲」和「觀摩演出大會」

1949 年 10 月 1 日，中華人民共和國中央人民政府在北京成立。同年 11 月 3 日，中華人民共和國文化部成立了管理全國戲曲改革

的領導機構──戲曲改進局。田漢任局長，楊紹萱、馬彥祥任副局長[19]。中共在建立新政權的同時，全面推動「戲曲改革運動」。

　　改革戲曲的第一步工作便是審定劇目。這在上述 1948 年 11 月 13 日《人民日報》的專論〈有計劃有步驟地進行舊劇改革工作〉中已經指明。1949 年 12 月首屆東北區文學藝術界聯合代表大會，號召兩三年內消滅舊劇毒素；結果，全東北一度禁演京劇和評劇一百四十齣。東北以外的地區也出現了類似的傾向，例如，徐州曾禁戲二百多齣，山西上黨戲原有三百多齣，禁到只剩二三十齣，而在天津專區所屬的漢沽縣，准許上演的京劇和評劇僅有十齣[20]。結果，廣大民眾無戲可看，戲曲藝人的生活也發生了困難，以致產生民怨[21]。現實教育了新政權的領導者們，於是，開始糾正偏差，1951 年 5 月 5 日，政務院以總理周恩來的名義發佈了〈關於戲曲改革工作的指示〉，其中明文規定禁戲「應由中央文化部統一處理，各地不得擅自禁演。」[22]

　　在新管轄區這樣龐大、複雜、開放、異己的系統內，禁演大批的老戲，造成了社會問題，自然不得不糾偏。可是，新政府又不能容忍這些老戲中的「封建糟粕」繼續「毒害」廣大民眾。於是，便組織人力去修改傳統劇目，進行所謂「消毒」工作[23]。至此，戲曲改革的重點便從「禁戲」轉為「改戲」。當時所改之戲，通常

19　張庚主編：《當代中國戲曲》（北京：當代中國出版社，1994 年），頁 24。
20　同前註，頁 36。
21　詳見中共中央文獻研究室編：〈中共中央關於禁演舊劇問題給東北局的指示〉，《建國以來重要文獻選編》第一冊（北京：中央文獻出版社，1992 年），頁 139-140。
22　周恩來（文化部文學藝術研究院編）：〈關於戲曲改革工作的指示〉，《周恩來論文藝》（北京：人民文學出版社，1979 年），頁 28。
23　張庚主編：《當代中國戲曲》（北京：當代中國出版社，1994 年），頁 30。

是一些經常演出、流傳廣、影響大，同時也易於「消毒」的戲碼。其「消毒」的具體作法不外乎是革除傳統老戲中的「封建糟粕」，例如，老戲中經常會出現鬼魂現身向劇中人托夢的情節，傳統戲劇中的這種常用的故事結構法，在戲改運動中被視為「封建迷信」，普遍被刪改。《兩狼山》（又名《托兆碰碑》）中原有楊七郎的陰魂向楊繼業托夢的情節。整理改編後，該情節被刪除。類似例子還有《洪洋洞》，其中老令公給楊六郎托夢的情節亦被刪除[24]。鬼魂現身托夢這種戲劇化場景曾在傳統戲曲中大量存在，即使是在關漢卿《竇娥冤》那樣當年曾被高度評價的劇作中也可以看到。事實上，上述戲劇化場景不僅見於中國古代的戲曲，也見於外國古典戲劇名著，如莎士比亞的《哈姆雷特》。傳統戲曲中這類超自然的描寫，積澱了先民的認知，體現著傳統的民俗，也為戲劇演出增添了某種神秘朦朧的審美意味。其實，現代社會的觀眾一般也都會將這類戲劇化場景當作「戲」來觀看，未必會有多少人以為現實生活就確有其事。保留這些鬼魂形象未必會造成什麼不良的社會效果。

又如，在傳統中國普遍存在一夫多妻的社會現象，這種情形也反映在傳統老戲之中。從戲改運動開始，《琵琶記》、《白兔記》、《蝴蝶盃》、《十三妹》等戲裡有關「一夫二妻」的內容，都被刪去不演。如《蝴蝶盃》原來的結局是玉蓮、鳳英同嫁田玉川。1955年范鈞宏和呂瑞明改編此劇，刪去鳳英嫁田的情節[25]。而在臺灣則

24 詳見王安祈：〈「音配像」還原京劇傳統的盲點〉，《文化遺產》2009 年第 1 期，頁 15-16。
25 陶君起編著：《京劇劇目初探》（北京：中國戲劇出版社，1980 年），頁 330。

保留了傳統的演法，結尾時一夫二妻，田玉川還唱道：「我一人獨得雙鳳儔」[26]

當年的改戲，不僅從意識形態方面「清洗」老戲的思想內容，還在「舞臺表現」上「淨化」傳統戲曲，如取消檢場、踩蹺、飲場，等等[27]。此處僅以取消檢場為例。用二道幕遮擋更換佈景道具的過程，不讓臺下的觀眾看到檢場人，這無非是認為：「檢場」不屬於劇中的人物，他登臺當著觀眾的面換景，會破壞劇中的真實氣氛。顯然，這是根據寫實主義的觀念來判別和改造戲曲。當年就曾有戲曲藝人諷刺道：「我們現在成了變戲法的了。幕一閉桌椅不見了。再一拉桌椅又出來了。」[28]其實，像檢場這類事物，在傳統戲曲整個的非寫實主義的體系中，是十分自然和妥帖的，反倒是那個取代檢場功能的二道幕，不倫不類，經常要在原本流暢的演出中出來「攪局」。當年劇場的條件不夠好，大多數的舞臺都很淺，二道幕拉來拉去不免會妨礙演員的表演和位置。簡而言之，經過戲曲改革運動，日常上演的傳統戲，比 1949 年以前的數目明顯減少，並且已經過「過濾」、「淨化」、「去蕪存菁」，改變了原來的面貌，乃至內在的肌理。

上述周恩來〈關於戲曲改革工作的指示〉還提出：「在可能條件下，每年應舉行全國戲曲競賽公演一次，展覽各劇種改進成績，獎勵其優秀作品與演出，以指導其發展。」[29]次年（1952 年）10

26　光碟《蝴蝶杯》，《臺視國劇京華再現》第四輯（得利影視股份有限公司，2003 年）。

27　張庚主編：《當代中國戲曲》（北京：當代中國出版社，1994 年），頁 31。

28　參見吳祖光：〈談談戲曲改革的幾個實際問題〉，《戲劇報》1954 年第 12 期，頁 15。

29　周恩來（文化部文學藝術研究院編）：〈關於戲曲改革工作的指示〉，《周恩來論文藝》（北京：人民文學出版社，1979 年），頁 29。

月 6 日至 11 月 14 日，文化部在北京舉辦了「第一屆全國戲曲觀摩演出大會」，以展示戲曲改革的實績並交流經驗。這次觀摩演出大會共演出了八十二個劇目，包括六十三臺傳統戲、十一臺新編古裝戲和八臺現代戲[30]，其中傳統戲佔絕大多數，現代戲敬陪末座。而且，在這「第一屆全國戲曲觀摩演出大會」上，演出現代戲的大都是一些年輕的地方劇種，如評劇和滬劇[31]。

在這次觀摩演出大會上，也舉辦了各種各樣的評獎活動。因篇幅所限，此處將不去評說明顯體現官方意志的「劇本獎」之類——評價劇本，無可避免會牽涉其主題、思想內容，那個年代的「劇本獎」為意識形態所左右，本不足為怪。筆者將換個角度，嘗試剖析與意識形態並無直接關係、理應相對超然的「榮譽獎」，以觀察當時的現實政治對戲曲界之作用力。

「榮譽獎」的評獎標準是「在群眾中有高度威望，在藝術上有傑出貢獻的演員」。[32]共有七人獲獎：梅蘭芳、周信芳、程硯秋、袁雪芬、常香玉、王瑤卿、蓋叫天[33]。梅蘭芳入選，自然是當之無愧。梅是世界享譽的表演藝術家。抗戰八年，他蓄鬚明志，展現了民族氣節。對此，生活在 1952 年的中國人，應該是記憶猶新。周信芳是京劇「海派」藝術的代表性人物，抗戰期間曾積極參與救亡

30 張庚主編：《當代中國戲曲》，（北京：當代中國出版社，1994 年），頁 38-40，頁 760-761。

31 高義龍、李曉主編：《中國戲曲現代戲史》，（上海：上海文化出版社，1999 年），頁 134；余從、王安葵主編《中國當代戲曲史》，（北京：學苑出版社，2005 年），頁 22-23。

32 〈中央人民政府文化部主辦第一屆全國戲曲觀摩大會評獎辦法〉，內部資料，1952 年，轉引自王喆：〈「第一屆全國戲曲觀摩演出大會」全程描述〉，《中國音樂學》2009 年第 3 期，頁 18。

33 張庚主編：《當代中國戲曲》（北京：當代中國出版社，1994 年），頁 38。

活動，並長期和左翼戲劇工作者關係密切。程硯秋為人清高，其藝術品味和成就也高。在抗日戰爭中，他也曾輟演，隱居務農。周恩來就很喜歡程派藝術，進北平後不久曾親自前往程宅拜訪。[34]王瑤卿不僅是表演藝術家，也是京劇的一代宗師，梅蘭芳、程硯秋等人均為其受業弟子。蓋叫天，人稱「江南活武松」，亦為京劇「海派」藝術的重要代表人物。

然而，為何袁雪芬、常香玉這兩位年輕的表演藝術家（二人當年均為 30 歲），也能夠入選「榮譽獎」，而且還名列王瑤卿、蓋叫天之前呢？就在這次評獎中，像馬連良、譚富英等聲名卓著的表演藝術家也只不過獲得演員一等獎[35]。無疑，袁、常二人的入選增加了「榮譽獎」的代表性；否則，從梅蘭芳到蓋叫天，清一色男性京劇表演藝術家。袁、常二人代表了女性和地方戲演員，同時也兼具南北地域平衡之作用（袁，南方；常，北方）。但問題是，在這第一屆全國戲曲觀摩大會上，符合女性、地方戲等條件的演員並非只有袁和常這二人。當時獲得演員一等獎的女地方戲演員還有漢劇的陳伯華、滬劇的丁是娥和石筱英、越劇的范瑞娟、徐玉蘭和傅全香、評劇的新鳳霞、川劇的陳書舫、淮劇的筱文艷、桂劇的尹羲等人[36]。可以說，這些不同劇種的女表演藝術家當時在一般民眾中的聲望和影響力均不在袁、常二人之下。

應該說，在袁、常二人入選「榮譽獎」的背後，隱含著某種政治上的考量。袁雪芬在 1940 年代中期即受到左翼戲劇工作者的影

34 李伶伶：《程硯秋全傳》（北京：中國青年出版社，2007 年），頁 513-516。

35 詳見王喆：〈「第一屆全國戲曲觀摩演出大會」全程描述〉，《中國音樂學》2009 年第 3 期，頁 28。

36 同前註。

響，曾經排演了根據魯迅《祝福》改編的《祥林嫂》[37]。這在當時的戲曲界十分罕見，也有一定的政治風險。而常香玉則是在朝鮮戰爭（「抗美援朝」）期間積極響應大陸政府捐獻飛機大炮的號召，在1951年用半年的時間巡迴義演，然後用辛苦掙得的錢捐獻了一架戰鬥機[38]。這件事當時經過媒體的強力放送，在整個中國大陸家喻戶曉，產生了非常廣泛的影響。

1952年，文化部將這次全國戲曲會演命名為「第一屆」，按照常理，它應該再舉辦「第二屆」、「第三屆」、「第 N 屆」，否則就沒有必要特意標明這「第一屆」。但是後來恰恰就再也沒有舉辦過類似的全國戲曲會演。在經歷了一系列的政治運動（特別是1957年「反右」）之後，文化部顯然已經不可能再舉辦像1952年「第一屆全國戲曲觀摩演出大會」那樣全國性的會演了。直到1964年6月至7月，才出現一個帶有全國性質的戲曲會演——文化部在北京舉辦的「京劇現代戲觀摩演出大會」；而此時，整個中國大陸已經是「山雨欲來風滿樓」，一場浩劫即將降臨。

三 「專業分工創作方式」引進戲曲界

還是在1950年9月，文化部戲曲改進局就創辦了一個月刊——《新戲曲》，由馬彥祥任主編。楊紹萱當時不無興奮和自豪地寫道：「現在『新戲曲月刊』在新國都新北京以第一個為戲曲文化

[37] 章力揮、高義龍：〈袁雪芬〉，《中國大百科全書・戲曲曲藝》（北京：中國大百科全書出版社，1983年），頁559。

[38] 張庚主編：《當代中國戲曲》（北京：當代中國出版社，1994年），頁34。

而工作的專門刊物創刊了，這在中國戲曲史上和文化史上是極有意義的一件事情。」[39]從《新戲曲》這一名稱和楊紹萱的這段話，多少可看出當時具體負責領導「戲曲改革運動」的新文藝工作者的志向和目標。

1953 年，中國大陸實行「糧食統購統銷」。而後，統購統銷的範圍又擴大到棉、布和食油，取消了農業產品自由市場。1956 年完成農業、手工業和工業的社會主義改造。至此，中國共產黨基本上掌握了大陸全社會的生活和生產資料。這也意味著，傳統戲曲（指其完整的生存形態而非具體劇目）賴以存在的物質基礎逐步消失。在充分掌握各種資源之後，從中央到地方的各級政府自然可以得心應手地調動各種人力、物力資源，深入戲曲界的內部推進改造。而這在中國歷史上則是前所未有的。

1954 年 10 月，田漢在中國文聯全國委員會和劇協常務理事會上作報告。他說道：

> 我們的戲曲有長期的現實主義傳統，有很多優秀的東西。但是，由於歷史條件所造成的落後性，也是無庸諱言的。例如劇本的文學水平較低，音樂和唱腔比較單調，舞臺美術不夠統一諧和，表演中夾雜著非現實主義的東西，導演制度很不健全……[40]

39　楊紹萱：〈「新戲曲月刊」在現階段的任務〉，《新戲曲》（北京：大眾書店，1950 年），第一卷第一期，頁 2。

40　田漢：〈一年來的戲劇工作和劇協工作——一九五四年十月五日在中國文聯全國委員會、十月八日在劇協常務理事會上的報告〉，《戲劇報》1954 年第 10 期，頁 5。

　　為了把中國戲曲「提高到新時代的藝術水平」，「運用現代人的藝術經驗——包括新的文學、戲劇、音樂、美術等各方面的進步經驗」改革和發展它[41]，一批具不同專業特長的新文藝工作者先後被調入戲曲界，他們陸續創作出一些有影響的作品。例如，文學（編劇）方面的林任生[42]、陳靜[43]、楊蘭春[44]等人，音樂方面的賀飛[45]、劉吉典[46]、周大風[47]等人。不難看出，這些藝術家有一個共同的特點，他們原本都非梨園中人物，原來和戲曲也都沒有什麼關係，是因為「戲曲改革運動」，他們在 1950 年代的初期或中期先後加入戲

[41] 同前註。

[42] 林任生，福建泉州人，抗日戰爭時期投身抗日宣傳，參加話劇演出活動。1953 年加入福建省閩南實驗劇團，曾整理改編梨園戲傳統劇目《陳三五娘》和《朱文太平錢》等。詳見上海藝術研究所、中國戲劇家協會上海分會編《中國戲曲曲藝詞典》（上海：上海辭書出版社，1981 年），頁 300。

[43] 陳靜，江蘇銅山人，抗日戰爭時期參加抗敵演劇活動，後從事職業話劇活動。1953 年調入浙江省越劇團，後執筆改編崑劇《十五貫》。詳見上海藝術研究所、中國戲劇家協會上海分會編《中國戲曲曲藝詞典》，同註 42，頁 305。

[44] 楊蘭春，曾在八路軍部隊中做宣傳工作，後任河南洛陽市、專區文工團長，1953 年任河南歌劇團團長兼導演。1956 年任河南豫劇院藝術室主任兼三團團長，曾創作豫劇現代戲《朝陽溝》等。詳見上海藝術研究所、中國戲劇家協會上海分會編《中國戲曲曲藝詞典》，同註 42，頁 307。

[45] 賀飛，山西安澤人，1938 年在延安抗日軍政大學學習時任業餘音樂指揮，1939 年在八路軍一二零師戰鬥劇社從事音樂工作，1950 年入中央戲劇學院歌劇系進修。1953 年調中國評劇院工作，後參加《秦香蓮》、《金沙江畔》和《金水橋》等評劇的音樂創作。詳見上海藝術研究所、中國戲劇家協會上海分會編《中國戲曲曲藝詞典》，同註 42，頁 311-312。

[46] 劉吉典，天津人，1949 年以前從事音樂、美術教學工作。中央戲劇學院成立後任該院崔承喜舞蹈研究班音樂組長、歌劇系樂組長。1955 年調中國京劇院總導演室音樂組長，先後參加《白毛女》、《滿江紅》和《紅燈記》等京劇的音樂創作。詳見上海藝術研究所、中國戲劇家協會上海分會編《中國戲曲曲藝詞典》，同註 42，頁 312。

[47] 周大風，浙江鎮海人，曾任師範學校和中學音樂教師，1950 年參加浙江寧波地區青年文工團，後在浙江省文工團、浙江歌舞團、浙江越劇團擔任作曲。曾擔任紹劇《孫悟空三打白骨精》、越劇《鬥詩亭》、《強者之歌》等劇的音樂設計和作曲。詳見上海藝術研究所、中國戲劇家協會上海分會編《中國戲曲曲藝詞典》，同註 42，頁 313。

曲界。此外，也還有一些在 1949 年前即已進入戲曲界的人士，因戲曲改革而獲得了事業發展的機遇，成為知名的戲曲作家。例如，陳仁鑒[48]、文牧[49]、徐進[50]等人。

　　新文藝工作者進入戲曲界，將話劇或歌劇的一些藝術手法引進了戲曲，從而改變了戲曲的形態和特徵。從 1950 年代推出的一些傳統戲曲的整理改編本中即可看出這一變化。以陳靜執筆整理改編的崑劇《十五貫》為例，該劇不是像傳統戲曲那樣，直接以劇中人的唱腔或念白自我陳述心境，而是以一系列的情節展現人物的性格[51]。這其實是（來自西方）的話劇的常用手法，西方傳統的戲劇常常是通過一系列的情節，及劇中人對於這些事件的反應，塑造人物性格。傳統戲曲則不同，它保留了來自講唱藝術的敘事手法，常常以劇中人唱念自陳心境的方式，直接表現其性格。此外，當年已有論者指出，《十五貫》的整理本「沒有掌握崑曲特點」，「使人有通俗話劇的感覺」，因為該劇的音樂比較單調，前

48　陳仁鑒，福建仙遊人，1949 年前曾組織業餘劇團並參加演出。1953 年加入仙遊鯉聲莆仙戲劇團任編劇，後創作莆仙戲《團圓之後》、《春草闖堂》等劇。詳見上海藝術研究所、中國戲劇家協會上海分會編《中國戲曲曲藝詞典》，同註 42，頁 301。

49　文牧，原名王瑞鑫，1948 年加入上藝滬劇團演戲，次年兼任編劇，改名文牧。曾參加《羅漢錢》、《雞毛飛上天》、《蘆蕩火種》等滬劇的創作。詳見上海藝術研究所、中國戲劇家協會上海分會編《中國戲曲曲藝詞典》，同註 42，頁 305。

50　徐進 1942 年起任越劇編劇，1949 年後參加華東戲曲研究院、上海越劇院，改編越劇《梁山伯與祝英台》，後又將小説《紅樓夢》改編為越劇。詳見上海藝術研究所、中國戲劇家協會上海分會編《中國戲曲曲藝詞典》，同註 42，頁 307-308。

51　詳見王安祈：〈「演員劇場」向「編劇中心」的過渡──大陸「戲曲改革」效應與當代戲曲質性轉變之觀察〉，《中國文哲研究集刊》第十九期（2001 年 9 月），頁 296-297。

半部使用過多的「數板」，念得太多。同時，劇中的舞蹈等也顯得欠缺[52]。

　　至於導演方面，因新文藝工作者的介入而帶來的影響，同樣非常明顯。傳統戲曲是重抒情、以歌舞表演見長的歌舞劇，其表演藝術光彩奪目，其導演藝術則相對蒼白。有例為證，上個世紀八十年代之初，具權威意義的《中國大百科全書‧戲曲曲藝》依照西方理論的分類，分別以文學、音樂、導演、表演、舞美等門類建構戲曲詞條。結果，「戲曲表演」類共有二百多條目，而「戲曲導演」類卻只有孤零零的一條（而且其中大量篇幅亦在討論戲曲的表演問題），二者完全不成比例。由此可見，傳統戲曲的精髓在其表演藝術而不在其導演藝術。與此不同，在由西方引進的話劇之中，導演屬於強項，其對於演員的表演有主導和支配的作用。因此，當非戲曲界出身、不熟悉戲曲表演的話劇導演進入戲曲界後，就難免不和戲曲的表演藝術發生碰撞。筆者曾經聽一位京劇老藝人訴說往事：當年某話劇導演給他們排戲，工作之中和戲曲演員發生爭執，話劇導演堅持要用自己設計的舞臺調度，而戲曲演員認為如此調度，實在沒法往動作裡下鑼鼓經，最後導演急了，說：我不管這兒用什麼樣、什麼樣的鑼鼓經，我這兒只要出什麼樣、什麼樣的感情……可是，京劇表演裡的感情，尤其是強烈的情感，不通過鑼鼓經加以節奏外化，又如何能夠表現出來呢[53]？當年的戲曲界，真正懂得戲曲

52 劉齡：〈對崑曲《十五貫》整理本的一些意見〉，《杭州日報》1956 年 1 月 4 日第 3 版，轉引自傅謹：〈崑曲《十五貫》新論〉，《戲劇：中央戲劇學院學報》2006 年第 2 期，頁 73-74。

53 參見孫玫：〈中國現代知識份子對於傳統戲曲的複雜情結〉，《九州學林》2005 年第 3 期，頁 259。

的導演恰恰屬於少數。許多新編的戲曲作品實際上是由不太熟悉戲曲（更遑論熟悉特定劇種特性）的話劇導演執導（儘管這些話劇導演也有戲曲演員出身的技導從旁協助工作）。更何況，當時「導演人員所學的大都是話劇的戲劇理論。其中影響最大的是斯坦尼斯拉夫斯基的理論」[54]。所有的這一切都不可能不影響新編戲曲的表演藝術、演出風貌和美學特徵。

　　至於舞臺美術，亦存在類似的情形。1951 年 4 月，「中國戲曲舞臺裝置座談會」在北京召開。有人認為戲曲的「守舊」和布城等落後，有人主張新戲曲的演出應該新創作佈景。為了有利於新戲的佈景創作，戲曲劇本要以（話劇的）分幕制代替（戲曲的）的分場制[55]。幾年之後，更有人認為過去的舞臺條件是非常原始的，沒有明確的形象性，因而主張新創作的劇本要適當地減少場次，肯定環境，劇作家在創作時鄭重地考慮到佈景的存在，應該把演員身上的「佈景」卸下來讓舞臺美術工作者去做[56]。不過，吳祖光則根據他本人當時執導戲曲舞臺藝術片的實際經驗指出，在傳統戲曲中加入佈景，將無可避免地會破壞其原有表演的「寫意」方法[57]。他的觀點被馬少波批評為，「是不對的，是表現了一種『保守』的傾向」[58]。總之，正是由於話劇或歌劇的舞臺美術工作者（以及一般美術愛好

54 阿甲〈戲曲導演〉，《中國大百科全書・戲曲曲藝》（北京：中國大百科全書出版社，1983 年），頁 443。

55 余從、王安葵主編《中國當代戲曲史》（北京：學苑出版社，2005 年）頁 177-178。

56 詳見龔和德：〈關於京劇的藝術改革中舞臺美術的創作問題〉，《戲劇報》1955 年第 1 期，頁 44-46。

57 詳見吳祖光：〈談談戲曲改革的幾個實際問題〉，《戲劇報》1954 年第 12 期，頁 15-16。

58 詳見馬少波：〈關於京劇藝術進一步改革的再商榷〉，《戲劇報》1955 年第 3 期，頁 21。

者）的加入[59]，傳統戲曲一些大劇種（如京劇、崑曲）改變了以往基本上不用佈景的演劇形態。

概言之，隨著新文藝工作者進入戲曲界，他們所熟悉的、原本用於話劇和新歌劇的「專業分工創作方式」，開始在戲曲界成形。不過，就一般情形而言，整理以精彩表演著稱的傳統折子戲，「專業分工創作方式」尚不可能大展拳腳。因為要保留原劇中觀眾熟悉、喜愛的各種精彩的「唱做念打」（否則觀眾便不接受），整理改編者們大都是在原作的基礎之上進行「微調」，作局部性的小改動，而不可能將原作完全推倒，重新另起爐灶。

新編古裝戲，其劇本、音樂、舞美、表演都是新的創作，沒有一個與原作發生衝突的問題；所以，從編寫劇本到譜寫音樂，從導演執導到演員表演，都可以放手按照「專業分工創作方式」進行。像京劇《楊門女將》中的愛國主義思想、女性主義意識、近似於「鎖閉式」的戲劇結構[60]和充滿張力的戲劇衝突，顯然都不是原來傳統京劇所有的，而明顯屬於外來的、新的因素。但是，由於新編古裝戲表演的是古代生活，可以（而且也需要）借鑒傳統老戲的化妝、服裝、表演、各種程序套路，於是在新編古裝戲中，演員們依舊得心應手地發揮著從老戲中學得的、自幼練就的各種本領。而這些新編古裝戲的演出風貌，乍看之下，也就和被「清洗」和「淨化」過的傳統老戲並沒有甚麼太大的區隔。

[59] 余從、王安葵主編《中國當代戲曲史》（北京：學苑出版社，2005 年）頁 179。

[60] 「鎖閉式」結構的戲劇往往是從危機開始的。《楊門女將》正是如此：天波楊府正在慶祝楊宗保的五十華誕，卻從邊關傳來他中箭身亡的噩耗。劇情一下子就從歡樂的巔峰墜入了悲痛的谷底。

創作現代戲，「專業分工創作方式」則是得到了最充分的發展機會。演出現代生活中的故事，無法直接照搬傳統戲曲裡的程序和套路；為了能夠表現現代的生活，常常是去向話劇和新歌劇學習。當時常見的做法是：編劇以類似寫實話劇的分幕制來編寫劇本，場景固定；與此相適應，舞臺美術工作者則需要採用偏於寫實風格的佈景；然後，由專職導演（其中不少人來自話劇界）主導，由技導輔助，進行排演。

相對與傳統戲曲，新編的戲曲作品強化人物和情節，其結構嚴整，矛盾衝突強烈，但其總體的抒情性卻明顯弱化。尤其是現代戲，包括後來的「樣板戲」，大都改編自或取材於小說、電影或紀實文學。例如，《智取威虎山》源自長篇小說《林海雪原》，《紅燈記》源自電影《自有後來人》，《沙家浜》則源自紀實文學《血染著的姓名》。這說明，新編戲曲作品，特別是現代戲，總是要以厚實的、乃至充滿張力的故事作為其基礎的。

四　強化「階級鬥爭」和大演現代戲

如前所述，1952 年在「第一屆全國戲曲觀摩演出大會」上，八十二個劇目中只有八臺現代戲，敬陪末座；而且，這些現代戲的大都是由一些年輕的地方劇種演出的。從 1950 年代中期開始，京劇界著手排演現代戲。1958 年在「大躍進」運動中，在官方的大力推動下，整個戲曲界出現創作現代戲的熱潮，又有一些京劇現代戲問世。例如，中國京劇院根據新歌劇改編演出的《白毛女》。不過，「大躍進」慘敗以後，在「三年困難時期」，創作戲曲現代戲的

熱潮就立即減退了。和一些年輕的地方劇種不同，像京劇這種程序化、規範嚴謹的傳統大劇種，遠離現代生活，其創作現代戲的難度很高。另一方面，傳統京劇的劇目豐厚，即使是不編創現代戲，也完全可以應對日常的營業性演出；更何況，排演現代戲經濟成本不低，而其上座率卻未必很高。

本文第一章曾經提及，從 1948 年秋冬開始，在大約一年的時間裡，共產黨從國民黨手中奪得了全國政權，迅猛地登上了勝利的峰巔；然而，十年之後，中共卻又從勝利的峰巔急速地墜入了重大挫敗的谷底。1958 年，「大躍進」急於求成，嚴重違反經濟規律，結果造成了全面性的大飢荒，死人無數[61]。為此，毛澤東在中共高、中級幹部心中的威望明顯下降，其實際掌控的權力也隨之下降；與此同時，劉少奇則威望上昇，並實際掌控了中共的黨務系統[62]。而此時中、蘇又開始交惡。以毛澤東為首的中共領導人認為蘇聯已經資本主義復辟。毛本人則更是擔心自己死後，中共會出現赫魯雪夫式的人物，像清算史達林一樣清算自己[63]。1962 年夏季過後，毛澤

[61] 具體的死亡人數，傳聞很多。外界普遍認為實際死亡人數要高於中共官方公佈的數字。即使是按照中共官方公佈的數字，死亡人數也已經達到了一千萬。詳見胡繩主編，中共中央黨史研究室著：《中國共產黨七十年》（北京：中共黨史出版社，1991年），頁 369；此外，原中共中央文獻研究室室務委員、周恩來生平研究小組組長高文謙披露的死亡人數為兩千萬。高文謙：《晚年周恩來》（紐約：明鏡出版社，2003年），頁 88。

[62] 詳見費正清、羅德里克‧麥克法夸爾主編，王建朗等譯：《劍橋中華人民共和國史（1949-1965）》（上海：上海人民出版社，1990年），頁 293-361；又見李志綏：《毛澤東私人醫生回憶錄》（臺北：時報文化出版企業有限公司，1994年），頁 372-379。

[63] 詳見費正清、羅德里克‧麥克法夸爾主編，王建朗等譯：《劍橋中華人民共和國史（1949-1965）》同前註，頁 476-577；又見高文謙：《晚年周恩來》（紐約：明鏡出版社，2003年），頁 86-89。

東便開始在高層會議上多次強調階級鬥爭問題。同年 9 月，他在即將公開發表的中共八屆十中全會公報上特地作了如下修改：

> 在無產階級革命和無產階級專政的整個歷史時期，在由資本主義過渡到共產主義的整個歷史時期（這個時期需要幾十年，甚至更多的時間）存在著無產階級和資產階級之間的階級鬥爭，存在著社會主義和資本主義這兩條道路的鬥爭。[64]

毛還直接宣稱：

> 被推翻的反動統治階級不甘心於滅亡，他們總是企圖復辟。……階級鬥爭是不可避免的。這是馬克思列寧主義早就闡明了的一條歷史規律，我們千萬不要忘記。[65]

就在六年前，中共的「八大」已經公開宣佈：「我國的無產階級和資產階級之間的矛盾已經基本上解決」[66]。而此時毛澤東一人便輕易地改變了整個「八大」作出的重要政治論斷。本來，階級鬥爭學說就是馬克思主義的一大支柱；此時，毛則更是將其推向了極端。如此，他便站在了共產黨意識形態的制高點上，絕對的「政治

64 中共中央文獻研究室編：《建國以來毛澤東文稿》第十冊（北京：中央文獻出版社，1996 年），頁 196。

65 同前註，頁 197-198。

66 中共中央文獻研究室編：〈中國共產黨第八次全國代表大會關於政治報告的決議〉，《建國以來重要文獻選編》第九冊（北京：中央文獻出版社，1994 年），頁 341。

正確」。對此，中共其他的高級領導人不但無人可以提出異議，而且還得響應。

毛的進攻首先是從思想文化領域開始的（這就是隨後那場政治大鬥爭為何以「文化大革命」為名的由來）。人們通常以為文革是由 1965 年 11 月姚文元的〈評新編歷史劇《海瑞罷官》〉揭開序幕。這一看法恐怕在很大程度上是受到了毛澤東自己那套說詞的影響[67]。其實，早在 1962 年 1 月至 2 月中共的「七千人大會」上，毛已經判定劉少奇存有二心[68]。事實上，從 1963 年開始，毛就在思想文化領域發動了一連串的批判和鬥爭[69]。例如，1963 年 5 月 6 日，《文匯報》發表了由江青組織的文章，批判孟超所作、北方崑曲劇院演出的《李慧娘》和北京市委統戰部部長廖沫沙讚揚該劇的文章〈有鬼無害論〉[70]。可以說，1963 年批《李慧娘》和 1965 年批《海瑞罷官》的策略如出一轍：都是從戲曲界入手，都是由江青出面，請（毛所能掌控的）上海方面挑戰劉少奇權力之重鎮——北

[67] 1970 年底，毛告訴他的老朋友、美國記者、作家艾德加‧斯諾，他是在 1965 年 1 月決定清除劉少奇的，同年組織批判《海瑞罷官》的文章。詳見中共中央文獻研究室編：《建國以來毛澤東文稿》第十三冊（北京：中央文獻出版社，1998 年），頁 172-173。毛對斯諾的談話當年曾印成小冊子，作為內部資料在中國大陸廣為發行。

[68] 詳見李志綏：《毛澤東私人醫生回憶錄》（臺北：時報文化出版企業有限公司，1994 年），頁 372-374。毛自己當然不可能對斯諾提及「大躍進」失敗，餓死成千上萬的民眾，劉少奇在「七千人大會」上糾正「大躍進」的錯誤，毛本人因此對劉憤恨不已。

[69] 詳見高皋、嚴加其：《『文化大革命』十年史（1966-1976）》（天津：天津人民出版社，1986 年），頁 4。

[70] 第四次文代會籌備組起草組、文化部文學藝術研究院理論政策研究室：《六十年文藝大事記（1919-1979）》（內部資料，1979 年），頁 206；又見李松：《「樣板戲」編年史‧前篇‧1963-1966 年》（臺北：秀威資訊科技股份有限公司，2011 年），頁 75。

京市委。只不過在 1963 年那樣的政治格局下，對《李慧娘》的批判還掀不起甚麼風浪。

同年 9 月，毛澤東發出〈在中央工作會議上關於文藝工作的指示〉：戲劇要推陳出新，不應推陳出陳，光唱帝王將相、才子佳人和他們的丫頭、保鏢之類[71]。同年 11 月，毛又斥責道：

> 《戲劇報》盡是牛鬼蛇神，聽說最近有些改進。文化方面特別是戲劇大量是封建落後的東西，社會主義的東西很少，在舞臺上無非是帝王將相。文化部是管文化的，應當注意這方面的問題，為之檢查，認真改正。如不改變，就要改名帝王將相、才子佳人部，或者外國、死人部。如果改了，可以不改名字。把他們統統趕下去，不下去，不給他們發工資。[72]

也是在 1963 年，戚本禹發表了〈評李秀成自述——並與羅爾綱、梁岵盧、呂集義等先生商榷〉，把太平天國後期的著名將領、忠王李秀成定性為投降變節的叛徒。目前尚無直接的證據說明，戚寫此文是否有人授意。不過，該文發表後，毛澤東卻抓住了一個向其政敵發難的新的機會；而戚本禹的這篇文章也為其後文革清算劉少奇等「叛徒」，預先打下了理論上的基礎[73]。戚的這篇文章，被

71 李松：《「樣板戲」編年史・前篇・1963-1966 年》（臺北：秀威資訊科技股份有限公司，2011 年），頁 78。

72 同前註，頁 79。

73 劉少奇本人曾經不止一次被捕，他手下的一批重要幹部如薄一波等人也曾經被捕。他們曾經偽降，但在文革中全都被定性為叛徒。詳見翟志成：〈批判李秀成，「文革」第一槍〉、〈批判李秀成的真相〉，《起來啊！中國的脊樑》（臺北：時報文化出版事業有限公司，1983 年），頁 405-418。

當時主管中共意識形態與文藝工作的周揚等人壓制，於是毛便向周揚等人開火[74]。在 1963 年 12 月和 1964 年 6 月，毛澤東對周揚主管的文藝工作先後作了兩次批示，嚴詞痛斥：「許多部門至今還是「死人」統治著。……至於戲劇等部門，問題就更大了。……許多共產黨人熱心提倡封建主義和資本主義的藝術，卻不熱心提倡社會主義的藝術，豈非咄咄怪事。」[75]「不執行黨的政策，做官當老爺，不去接近工農兵，不去反映社會主義的革命和建設。最近幾年，竟然跌到了修正主義的邊緣。」[76]在毛這一連串的猛烈抨擊之下，周揚等人立即向左急轉彎。其在戲曲界的具體表現就是，壓制（後來乾脆全面禁演）傳統戲和新編古裝戲，並以空前的速度和力度推動歌頌工農兵的現代戲創作[77]。

　　1964 年 6 月至 7 月，文化部在北京舉辦了「京劇現代戲觀摩演出大會」（以下簡稱「觀摩演出大會」），十九個省、市、自治區的二十九個劇團兩千多人參加，演出了三十五臺京劇現代戲，如《紅燈記》、《蘆蕩火種》、《奇襲白虎山》、《智取威虎山》、《節振國》、《黛諾》、《六號門》、《草原英雄小姐妹》、《紅嫂》，等等[78]。後來

74　詳見翟志成：〈批判李秀成的真相〉，同前註，頁 415；又見戚本禹：《評李秀成》（香港：天地圖書，2011 年），頁 7-11。

75　中共中央文獻研究室編：《建國以來毛澤東文稿》第十冊（北京：中央文獻出版社，1996 年），頁 436-437。

76　同前註，第十一冊，頁 91。

77　極有反諷意味的是，在此十年之後，文革末期，年老多病的毛澤東又要看京劇的傳統老戲。為此，張春橋的心腹、當時的中共上海市委書記徐景賢，特地秘密為毛拍攝了一批京劇傳統老戲的彩色紀錄片；同時也恢復了上海電影譯製片廠，特地秘密為毛譯製了一批外國影片。詳見徐景賢：《十年一夢》（香港：時代國際出版有限公司，2003 年），頁 343。

78　詳見〈毛澤東思想的光輝勝利，社會主義新京劇宣告誕生──記一九六四年京劇現代戲觀摩演出大會〉，《戲劇報》，1964 年第 7 期，頁 14。

在文革中被尊為「樣板戲」[79]的那幾部京劇作品，在「觀摩演出大會」上已經嶄露頭角。其中一些作品，如《紅燈記》和《蘆蕩火種》，也以具體的藝術實踐為以京劇的形式表現現代生活，取得了一些經驗。不過，幾年之後在「樣板戲」中氾濫成災的絕對化，此時也已經開始嶄露些許苗頭。例如，「觀摩演出大會」中的作品清一色地描寫工農兵，其實，即使是按照毛澤東 1942 年〈在延安文藝座談會上的講話〉中提出的文藝「為工農兵服務」的要求來看，這種做法也已經明顯地走過了頭。因為「為工農兵服務」並不等於在作品中只能描寫工農兵，換言之，工農兵群眾並非只喜歡看反映自己生活的創作而不願看任何其它內容的作品。

「觀摩演出大會」上所演出的現代戲，在演劇形式上又有了一些新的變化。除了涉及上述服裝、念白等方面外，其變革更深入到了京劇的腳色行當體制。例如，1958 年中國京劇院演出的《白毛女》，由小生葉盛蘭扮演王大春，由老旦李金泉（男）扮演王大嬸，依然保留了傳統京劇的小生行當和跨性別表演（cross-gender performance）。然而，到了「觀摩演出大會」，曾經是傳統京劇重要組成部分的小生行當和跨性別表演，均已偃旗息鼓。眾所周知，乾旦藝術，曾因梅蘭芳等大師的努力而發出耀眼的藝術光芒，成為

79　「樣板戲」以京劇為主，同時也還包括了芭蕾舞劇等藝術樣式。「樣板戲」的創作大體可以分為兩個階段，第一階段有八齣戲定稿。它們是京劇《智取威虎山》、京劇《紅燈記》、京劇《沙家浜》、京劇《海港》、京劇《奇襲白虎山》、芭蕾舞劇《紅色娘子軍》、芭蕾舞劇《白毛女》和交響音樂《沙家浜》。後來又有了鋼琴伴唱《紅燈記》，但是那不能算是主要的戲碼，所以人們習稱八個樣板戲。「樣板戲」第二階段定稿的作品是京劇《龍江頌》、京劇《紅色娘子軍》、京劇《平原作戰》、京劇《杜鵑山》、京劇《磐石灣》、芭蕾舞劇《沂蒙頌》、芭蕾舞劇《草原兒女》，還有一部交響音樂《智取威虎山》，因為創作得較晚，未能正式列入「樣板」的行列。

跨性別表演的典範[80]。然而，此時乾旦已被視為落後的表演體制，早就應該壽終正寢了。也就是在「觀摩演出大會」的座談會上，周恩來說道：

> 張君秋同志，他現在變得很苦悶了，他的藝術是舊社會形成的，他的唱腔可以教給學生……可是現代戲到底演不演？他的確有這個雄心。當然，如果為了教學生，他可以試驗一下，但是不能作為一個普及的方向……男的演女的總會逐步結束的，像越劇女的演男的總會要結束的。[81]

1958 年，北京京劇團演出新編京劇《秋瑾傳》，張君秋曾在劇中扮演秋瑾[82]。由此可見，跨性別表演在 1958 年的新編京劇中尚存，但在 1964 年則被禁止。總之，此時的京劇現代戲，離傳統京劇更遠，已經呈現出另一種戲曲類型的雛形。

[80] 其實，跨性別表演並非僅見於中國戲曲，而是存在於多種戲劇文化、多種戲劇樣式之中。例如，英國伊莉莎白時代的戲劇是由男童扮演劇中的女性。又如，日本的能樂和（現在的）歌舞伎也是由男性扮演劇中的女性。推究起來，跨性別表演的出現往往是由於社會的禁忌；然而，這種表演體制一旦形成，經過眾多（乃至數代）藝人的努力之後，便會創造出成套的表演技法，並產生獨特的審美效果，尤其是在以歌舞為表演媒介的東方/亞洲戲劇中更是如此。換言之，社會禁忌原本是一種阻力，但是戲劇面對這種阻力，不是放棄，而是改道行之；結果，反倒在藝術上開闢出另一片天地，創造出獨特的魅力。

[81] 周恩來（文化部文學藝術研究院編）：〈在京劇現代戲觀摩演出大會座談會上的講話〉，《周恩來論文藝》（北京：人民文學出版社，1979 年），頁 204。

[82] 詳見《戲劇報》1958 年第 20 期插頁，北京京劇團演出新編京劇《秋瑾傳》之劇照。

五　戲劇文學的僵死與舞臺藝術的突破

　　毛澤東因「大躍進」失敗而大權旁落。為此，他高舉起「階級鬥爭」的大旗，以文學藝術界為突破口，向劉少奇等人發動了進攻，戲曲界首當其衝。1964 年的「京劇現代戲觀摩演出大會」實際上已經是文革前奏曲中的一段旋律。因為進攻是從文學藝術界開始的，江青自然成為毛澤東得心應手的急先鋒。在「觀摩演出大會」的前後，江青即開始親自具體過問《智取威虎山》、《紅燈記》和《蘆蕩火種》（後由毛澤東更名為《沙家浜》）等幾部作品的創作。這些戲後來又經過修改，最後在文革中定稿，被稱之為「革命樣板戲」。如果說炮製〈評新編歷史劇海瑞罷官〉是江青「破」的作為，那麼豎立「樣板戲」就是她「立」的功績了[83]，在文革中同樣是她的政治資本之一。

　　京劇「樣板戲」的戲劇文學教條刻板，充斥令人乏味的說教、口號和黨八股模式，例如，那個臭名昭著的「三突出」的創作原則[84]。其實，也並非每一部樣板戲都可以納入「三突出」的教條[85]。

[83] 毛澤東在《新民主主義論》中說：「不破不立，不塞不流，不止不行」（《毛澤東選集》[北京：人民出版社，1967 年]，頁 655）。他的這段話在文革期間非常流行，人們常常說「要破才能立，大破才能大立」。

[84] 所謂「三突出」，是指：「在所有人物中突出正面人物；在正面人物中突出英雄人物；在英雄人物中突出主要英雄人物」。上海京劇團《智取威虎山》劇組：〈努力塑造無產階級英雄人物的光輝形象──對塑造楊子榮等英雄形象的一些體會〉，《智取威虎山》（一九六九年十月演出本）（南京：江蘇省革命委員會出版發行局，1969 年），頁 128。

[85] 詳見孫玫：〈「三突出」與「立主腦」──「革命樣板戲」中傳統審美意識的基因探析〉，《戲劇藝術》，2006 年第 1 期，頁 78。。

「樣板戲」極其誇張地突出劇中的「一號英雄人物」，大寫特寫其如何高大，如何完美。這些「英雄」沒有任何缺點，更不會犯任何過錯。從全劇開始直到大幕最後落下，他們的性格沒有任何的發展和變化。面對強敵，他們從來不會心生畏懼，甚至沒有絲毫的徬徨，永遠是奮勇向前。他們只有「革命的階級情」，而沒有普通人所具備的各種親情。這類迥然異於常人的「無產階級革命超人」，千篇一律，毫無個性可言。

冰凍三尺，非一日之寒。京劇「樣板戲」中之所以會出現這一批「無產階級革命超人」，是有其歷史原因的。本文前一章曾經提及，1960 年代初期，毛澤東強調階級鬥爭，思想文化領域曾發生過一連串的批判。當時的文學理論界先後批判過「寫真實」論、「現實主義廣闊的道路」論、「現實主義的深化」論、「中間人物」論，等等。本來，1950 年代，以西方思潮為藍本的「五四」文學思想已為蘇聯的「社會主義現實主義」所清除；而此時此刻，蘇聯的文學思想又被徹底清算[86]。取而代之並大行其道的就只能是在文革中盛行的那些極左的政治教條和黨八股了。當《智取威虎山》、《紅燈記》、《蘆蕩火種》等現代京劇在文革中被修改、定稿並被尊為「樣板戲」時，它們都不可避免地塗上了鮮明的文革流行色。

京劇「樣板戲」的戲劇文學無疑是失敗的，然而，它的舞臺藝術卻蘊含著某些成功的因素。計劃經濟時代的戲劇原本就不像市場經濟中的商業演出那樣注重成本核算。文革中，創作「樣板戲」的資金與時間更是不受限制。可以說，前述之「專業分工創作方式」

[86] 詳見楊春時主編：《中國現代文學思潮史》上（南京：南京大學出版社，2011 年），頁 522-526。

在「樣板戲」創作中得到了空前絕後的運用。那個手握絕對權力同時也懂得文藝的江青，可以任意調集中國大陸任何一個部門的任何一位專家參與「樣板戲」創作，而被調動者往往是倍感榮耀，不計個人名利、得失，傾其所有的心智於「樣板戲」之中。在這種古今中外空前絕後、絕無僅有的優渥條件的支持和保證下，「樣板戲」得以從容地進行舞臺藝術方面的探索和創新，因而在某些方面有所突破。

如前所述，京劇是中國傳統的戲劇樣式，形式嚴整、規範，不易表現現代生活。可以說，創作現代戲，幾乎沒有任何現成藝術語彙可以直接套用。過去演老戲，藝人們擅長駕馭水袖、髯口、甩髮、大帶、靠旗、厚底靴；現在改演現代戲，他們從小學會的、並在臺上經常使用的表演程序大都「英雄無用武之地」了。京劇演現代戲，如果不能創造出表現現代人物和現代生活的表演語彙，演員在臺上舉手、投足都會有困難，更遑論演活各種現代人物了。京劇「樣板戲」在傳統表演程序的基礎之上，吸收了話劇、電影的表演因素（甚至現實生活中的一些動作），又借鑒了芭蕾、武術、體操、雜技的成分，創造出了一些新的、與現代生活相適應的表演語彙，同時也豐富了京劇的舞臺表現手段。

例如，傳統老戲中沒有甚麼群眾場面（整齊劃一、具象徵、符號意義的「龍套」不能算是群眾），而現代戲中則少不了各種各樣的群眾場面。例如，前述「觀摩演出大會」上的成功劇目之一──《節振國》，一開場是開灤趙各莊的煤礦工人鬧罷工：成群結隊的工人從不同的方向走上，雖然頗有氣勢，但是其藝術手法和

效果卻是寫實話劇的，缺乏戲曲的歌舞表演元素[87]。「樣板戲」《海港》同為工人題材，一開場是裝卸工人勞動的熱鬧場面，其中拉纜繩的舞蹈由翻身、前弓後箭、探海、跨腿、轉身、騙腿、亮相等元素組成[88]。僅從筆者這段簡單的文字描述即可看出，這是戲曲而不是話劇表演。

又如，《智取威虎山》第九場〈急速出兵〉，以豐富的舞蹈動作和多變的隊形，用學自芭蕾的大跳、體操的跳板空翻等，營造出雪原急速行進、時空轉換的場景[89]。而同為夜行軍的《沙家浜》第八場〈奔襲〉，則是化用了傳統京劇中短打武生的「走邊」，動作舒展、邊式（瀟灑俐落）[90]。概言之，前者「洋氣」，後者「老派」——即使是在「樣板戲」中多少也可以看出上海京劇團（或可稱之為「海派」）和北京京劇團（不妨稱之為「京朝派」）在表演風格上的差異。

而且，從《智取威虎山》開始，京劇「樣板戲」還借鑒西洋音樂的作曲技法、引進了西洋管絃樂隊，與中國民族樂隊混編。西洋管絃樂隊的引進大大地增強了京劇音樂的氣勢。以《智取威虎山》第四場至第五場的幕間曲為例：圓號吹奏出的深沉渾厚的旋律，呈現出茫茫的林海雪原的氛圍；緊接著，小提琴震音演奏快速上下行級進的旋律[91]，彷彿是寒風的陣陣凌虐；樂曲的節奏逐漸加快、音量增強，似乎可以感到，楊子榮騎馬由遠漸近，越來越近。大幕開

87 詳見 1965 年長春電影製片廠攝製之戲曲片《節振國》。
88 詳見 1972 年北京電影製片廠、上海電影製片廠攝製之戲曲片《海港》。
89 詳見 1970 年北京電影製片廠攝製之戲曲片《智取威虎山》。
90 詳見 1971 年長春電影製片廠攝製之戲曲片《沙家浜》。
91 參見汪人元：《京劇「樣板戲」音樂論綱》（北京：人民音樂出版社，1999 年），頁22。

啟，蒼松參天，白雪皚皚，幕後傳來楊子榮響遏行雲的「導板」：「穿林海，跨雪原，氣衝霄漢」[92]。

借鑒西洋音樂的作曲技法、引進西洋管絃樂，這些都具體地體現了「專業分工創作方式」在「樣板戲」創作中的強化。京劇的唱腔，原來無論是安腔（編曲）或是演唱，都具有相當大的靈活性和自由度。借鑒西洋音樂的作曲技法和引進西洋管絃樂後，京劇唱腔的調門和尺寸都必須固定下來。不可否認，這必然會限制京劇唱腔原有的靈活性和自由度；不再像傳統老戲那樣，可以因應各類演員不同的嗓音條件而有所變通、調整。同樣，也因為西洋管絃樂採用固定調，這就給不少京劇演員造成了困擾，因為畢竟不是每一個地方京劇團都像「樣板團」那樣擁有百裡挑一、嗓音高亢的優秀演員。

因為文革意識形態的關係，「樣板戲」在劇本文學上徹底失敗。然而，因為諸多一流藝術家辛勤的探索和嘗試，「樣板戲」在舞臺藝術上卻有所突破，取得了一定程度的成功。這並不奇怪，文學是語言的藝術，語言是思考的工具和思想的載體，當思想受到箝制、言論毫無自由的時候，文學自然是蒼白無力、無法觸動讀者和觀眾的思想，或者是直接淪為某種政治說教、意識形態的傳聲筒。與文學不同，音樂和舞蹈並非以語言為媒介，它是以節奏、旋律、肢體律動等去感染觀眾，它更多地是以形式美取勝，離政治和意識形態相對較遠，所以即使是在文革那樣思想被極度箝制的歷史時期，它也有可能獲得一定程度的發展空間。

92　詳見 1970 年北京電影製片廠攝製之戲曲片《智取威虎山》。

「樣板戲」中表演新語彙的創造和西洋管絃樂隊的引進，在戲曲發展史上屬前所未有的探索。正是由於這些突破或創新，當時的京劇舞臺上呈現出一種前所未有的藝術風貌。在二十世紀西方文化全面影響中國的歷史大背景下，京劇「樣板戲」在舞臺藝術上的這些探索和發展，無疑烙有西方戲劇、西方音樂的印記。當然，西方文藝對於中國戲曲這種跨文化的影響，並非是橫向直接、同步進行的（當時的中國大陸基本上為西方世界所孤立），而是經由已在中國落地生根了的西方樣式（如話劇、交響樂）實現的。1950 年代中期以前，中國大陸與蘇聯的關係非常密切，各行各業皆向蘇聯學習，其文藝深受蘇聯的影響，戲劇界獨尊現實主義戲劇。像寫實主義戲劇這種來自西方的影響，在「樣板戲」的舞臺藝術中清晰可見。

六　結語

1976 年 10 月「四人幫」被捕，「樣板戲」立即從舞臺、傳媒和一切公共場合消失。乍暖還寒時節，文革中遭受重創的諸種地方戲尚未復甦，京劇則在慣性的作用之下繼續編演革命現代戲，如《蝶戀花》。該劇歌頌毛澤東的第一位夫人楊開慧[93]。當時不僅京劇，話劇、舞劇等也陸續推出了各自關於楊開慧的作品。異曲同工——藉褒揚楊開慧而力貶江青「主席夫人」之地位。1977 年 5 月，在紀念毛澤東〈在延安文藝座談會上的講話〉名義之下，京劇《逼上梁山》的選場公開演出。如本文第一章所述，京劇《逼上梁山》是

[93] 該劇得名於 1957 年毛澤東一首懷念楊開慧的【蝶戀花】詞。

毛澤東當年稱讚過的一齣戲（對此，因文革的強力放送，當時的中國大陸家喻戶曉），但是這又是一齣古裝戲！明修棧道，暗渡陳倉。久違了多年的古裝戲遂以如此之方式重見天日[94]。

　　1978 年 12 月，中國共產黨召開了第十一屆三中全會，告別階級鬥爭，中國大陸改革開放。戲曲傳統戲全面恢復。就像鐘擺甩到一端之後必然會甩向另一端一樣，此時，戲曲舞臺上已少見現代戲的演出。如前所述，創作現代戲的難度遠高於古裝戲，而新編古裝戲，水袖、髯口、甩髮、大帶、厚底靴，傳統老戲的種種表演技法和程序，可以直接派上用場。更為重要的是，新編古裝戲並不有礙於表現當代人的觀念，像京劇《曹操與楊修》、梨園戲《董生與李氏》，演的雖然是古代生活，但其思想立意卻完全是當代的。只有經歷文革淬煉之後，才會出現《曹操與楊修》這樣透徹地領悟中國的政治歷史、對於人性鞭辟入裡的作品。也只有在重新肯定了中華傳統文化價值的當代中國，《董生與李氏》一劇的主人公董四畏才有可能理直氣壯地援引儒家的仁智勇，作為自己的精神武器。那種認為只有描寫現代題材的作品方能反映現代人思想情感的看法，顯然過於功利、褊狹和絕對化。

　　隨著中國大陸的對外開放，電子傳媒蓬勃興起，多種新興的、外來的通俗流行娛樂形式大行其道，戲曲（包括話劇在內的一些舞臺藝術樣式）的地盤急遽縮小。昔日農耕社會的「大眾傳媒」迅速變成了「小眾藝術」，再也無法僅倚靠日常的營業演出維持自己的生存。隨著戲曲在大眾生活中影響力的急遽下降，官方對於戲曲的

94　參見 Mei Sun, "*Xiqu's Problems in Contemporary China*," *The Journal of Contemporary China*, 6. Summer （1994）.76.

關注與管控也大大減弱。文化主管部門將有限的經費用於支持各種「主旋律作品」和政府主辦的藝術節、戲劇節。戲曲的一些劇種逐漸消亡。

在國民經濟持續增長多年之後，大陸政府有了一定的經濟實力。2002 年 7 月，「國家舞臺藝術精品工程實施方案」出臺。為此，中央和地方各級政府均投入了巨額資金。在戲曲精品劇目的創作中，「專業分工創作方式」以新的形式進一步發展。編劇和導演（尤其是後者）的空間愈加擴展，表演者的功用進一步萎縮。西方戲劇在戲曲精品劇目中的影響更為明顯，其情節結構近似西方深受亞里斯多德情節「整一性」影響的戲劇；而其舞臺氛圍則是以現代科技手段營造新奇的、變幻多姿的視聽效果——明顯帶有受全球化影響的現代都市舞臺藝術的某些特點[95]。而以高投入、高成本為前提的戲曲精品劇目，幾乎是先天地決定了它無法像傳統劇目／老戲碼那樣在舞臺上經常、反覆地演出並流傳，它的傳播和保留更多依賴於現代影像技術，如 DVD。

戲曲在現代社會一直面臨一個如何轉型的問題。它和詩詞不同。在現代社會，古代詩詞無需轉型，它所蘊含的古代先賢的情懷一直在引發現代知音的共鳴——名篇佳句為無數個體所背誦、所吟詠，使之感動、使之陶冶。而戲曲之所以會面臨一個如何轉型的問題，究其本質，在於戲曲是一種超越一度創作的演劇藝術，它從事二度創作的演出者一定是現代人而非古人，它的受眾又是群體而非個體。說通俗一點，戲一定是要演給觀眾看的。現代演出者自然會

[95] 詳見孫玫：〈官方推動的都市劇場藝術——論「精品工程」之戲曲創作〉，《南國人文學刊》，2011 年第 1 期，頁 175-188。

對傳統劇目／老戲碼作出程度不同的新詮釋，而傳統演劇的藝術形式也不可避免地要面對現代社會的群體受眾是否熟悉，是否接受的問題。

　　可嘆的是，中國戲曲的現代轉型卻又歷史地和中國社會的政治變遷糾纏在了一起。在中國傳統社會，戲曲本為「小道末流」，而共產黨卻偏偏把它當成了「經國之大業」，並為之投入了巨大的人力、物力和財力。可以說，歷朝歷代也只有共產黨才如此看重戲曲。幾十年來，中國戲曲的轉型是在中國化了的馬列主義的規範下、在國家政權的推動下進行的。換言之，它改變了其原有的自然狀態和發展方向。從禁戲、改戲到現代戲創作，從「樣板戲」到「精品工程」，政治干預與藝術創新或緊或鬆地糾纏在一起。同時，來自西方戲劇、西方音樂的種種元素，蠶食，直到鯨吞中國戲曲原有的傳統。歷經半個多世紀，中國大陸已衍生出一種新的戲劇文化生態，催生出一種有別於傳統戲曲的新戲曲。這種新戲曲的藝術生產方式、主旨立意、藝術風貌和審美品格均迥異於傳統戲曲。

　　　　　　　　（原載於《粉墨中華：現當代戲劇與電影研究》

　　　　　　　　　［臺北：中研院文哲所，即將出版］）

交匯點還是轉折點——論瓦克坦戈夫

在蘇聯戲劇中，瓦克坦戈夫佔有極其重要的地位，以致於眾多論述世界戲劇發展史的教材都必須介紹他的戲劇實踐。儘管瓦克坦戈夫英年早逝，僅僅導演了為數不多的作品，而他在蘇聯戲劇史上的地位似乎僅次於斯坦尼斯拉夫斯基和梅耶荷德。瓦克坦戈夫曾經指導過好幾個學生戲劇團體，培養了一批演員，其中一些人後來在事業上相當成功。

一種非常流行的觀點認為，瓦克坦戈夫在他的實踐中取斯坦尼和梅耶荷德二人之所長，綜合成自己的學派。例如，布萊希特就認為：「瓦克坦戈夫是斯坦尼和梅耶荷德的交匯點。」[1]

無庸置言，從瓦克坦戈夫的戲劇實踐中，我們可以發現斯坦尼和梅耶荷德倆人的影響。但是，我們並不能據此就簡單地得出結論，認為他的戲劇實踐受到了斯坦尼和梅耶荷德二人同等的影響。縱觀瓦克坦戈夫的一生，他早年是斯坦尼出色的學生，但是後來傾

[1] Nick Worrall, *Modernism to Realism on the Soviet Stage: Tairov-Vakhtangov-Okhlopkov*,（蘇維埃舞臺從現代主義到現實主義：塔伊羅夫、瓦克坦戈夫和奧克羅波夫）, New York: Cambridge UP, 1989. p. 78.

向於梅耶荷德的學說，在他的最後幾年裡變得越來越反現實主義。假如瓦克坦戈夫不是在 1922 年去世，他很有可能沿著這一方向走得更遠。

一個被斯坦尼所稱讚的學生

瓦克坦戈夫早年曾受到斯坦尼體系的深刻影響。和梅耶荷德一樣，他是在莫斯科藝術劇院的傳統中成長起來的。1911 年 3 月，瓦克坦戈夫參加莫斯科藝術劇院。儘管他在此之前已扮演過許多主要角色，但是，他在莫斯科藝術劇院裡只扮演了一些配角。不過，瓦克坦戈夫很快就顯示出他的導演者、教員和組織者的才華。在他加入莫斯科藝術劇院的第二年，瓦克坦戈夫已經在該院從事斯坦尼體系的教學工作[2]。他曾經領導了莫斯科藝術劇院的第一實驗培訓所，也曾組建和領導了同一劇院的第三實驗培訓所。斯坦尼曾經對瓦克坦戈夫說，「我喜愛你，是因為你同時具有教師、導演和藝術家的才能。」[3]

瓦克坦戈夫從斯坦尼本人那裡學到了斯坦尼體系，並且在莫斯科的幾個戲劇實驗培訓所裡教授這一體系。不過，他並不採用斯坦尼通常使用的術語，如「最高任務」和「貫穿動作」，等等[4]。早

[2] 同前註，頁 83。

[3] Ruben Simonov, *Stanislavsky's Protege: Eugene Vakhtangov*,（斯坦尼斯拉夫斯基的門徒：尤金・瓦克坦戈夫）Trans. Miriam Goldina, Ed. Helen Choat, New York: DBS Publications Inc., 1969, p. 150.

[4] Nikolai Gorchakov, *The Vakhtangov School of Stage Art*,（瓦克坦戈夫學派的舞臺藝術）Moscow: Foreign Languages Publishing House, 1957, p. 101.

年，他導演豪普特曼的《和平節》和易卜生的《羅斯默莊》時，就已經傾向採用斯坦尼的心理分析方法幫助演員探索人物的精神世界[5]。即使在瓦克坦戈夫的最後幾年裡，我們仍然可以看到：他運用現實主義心理分析的方法幫助學生們揭示人物的內心世界。例如，他導演《杜蘭多公主》一劇時，經常問演員，假如你是這個人物，在這樣一個特定場合下，你將會如何行動[6]？當阿德瑪（杜蘭多公主的情敵）決計不惜一切要獲得卡拉夫的愛情時，從阿德瑪扮演者的獨白和動作中，觀眾的確看到了她真實的情感[7]。

斯坦尼曾經稱讚瓦克坦戈夫道：「他比我自己更知道如何教我的體系。」[8]或許斯坦尼對瓦究坦戈夫的這一評價，多少有些誇張。因為，根據另一材料，斯坦尼晚年認為瓦克坦戈夫僅僅理解了他體系的一半；而列波得‧蘇列日茨基（斯坦尼體系的重要宣傳者和執教者）至少領悟了四分之三。除了這兩人外，沒有人真正懂得他的戲劇觀念[9]。儘管，上述斯坦尼的兩種說法互為矛盾，但是，我們依然可以看出他認為瓦克坦戈夫要比其他人更瞭解他的體系。斯坦尼之所以於晚年部分地改變了他對瓦克坦戈夫的評價，認為瓦克坦戈夫只懂得他體系的一半，也許就在於他看到了瓦克坦戈夫轉向梅耶荷德的傾向。

5　同註 3，頁 149。
6　同註 3，頁 163。
7　同註 3，頁 182。
8　同註 4，頁 9。
9　同註 1，頁 81。

從斯坦尼轉向梅耶荷德

在 1919 年 3 月 29 日致斯坦尼的信中，瓦克坦戈夫寫道：「對我來說，您高於其他一切人和事。在藝術上，我只熱愛您教導和陳述的真理。」[10]而兩年後，瓦克坦戈夫在日記中則寫道：「梅耶荷德已為未來戲劇打下了基礎。未來將以梅耶荷德為榮。」[11]同年八月，瓦克坦戈夫認為他過去追隨莫斯科藝術劇院所走的道路是通向「豪華墓地」之路[12]。1922 年，也就是在瓦克坦戈夫去世的那一年，他直接宣稱：

> 當真實的戲劇死亡時，斯坦尼出現了。他開始創造出具有血肉之軀的活生生的人，他創造的人活在現實生活中，然而，脫離了戲劇……現在是讓戲劇恢復為戲劇的時候了……我願把我所做的叫作「幻想現實主義」。[13]

事實上，在他的最後幾年裡，瓦克坦戈夫已經看出斯坦尼過分強調「準確地摹擬生活的真實」所帶來的不妥之處。在排練《杜蘭多公主》一劇時，瓦克坦戈夫對他的學生們講了一個有關斯坦尼的真實的故事。一次，斯坦尼排一齣易卜生的戲，他在臺上做了一個

[10] 同註 1，頁 76。
[11] 同前註。
[12] 同註 1，頁 78。
[13] Aviv Orani, "Realism in Vakhtangov's Theatre of Fantasy,"（瓦克坦戈幻想戲劇中的現實主義）*Theatre Journal*（戲劇雜誌）, 4 (1984), p. 463.

幾乎和真的一模一樣的門廊，還在頂部裝上水箱和排水管，這些排水管被開了許多小孔，又被帆布罩上。當「暴雨」來臨後，水順著排水管流下來，再從小孔中有節奏地滴答而下。一天，斯坦尼讓蘇列日茨基的兒子進來看排練，看這「真」屋子的門廊，廊簷的滴水等等。斯坦尼以為兒童們將相信這些看起來很真實。但是，孩子的回答完全出乎他的意料，他說：「這不是真的。你不可能在一個屋子裡造一個屋子。」斯坦尼意識到自己做過頭了，以後再也沒有這樣做過[14]。

　　1922 年 4 月，即瓦克坦戈夫逝世的前一個月，瓦克坦戈夫和他的兩個學生討論了他的「幻想現實主義」。他說道：

> 戲劇不應該是自然主義或現實主義的，而應該是幻想現實主義的。在舞臺上，正確的方法給予作者真實的生命。方法是可以學習的，但形式則必須創造出來，它必須是想像的產物. 這就是我之所以把它叫做幻想現實主義。現在，幻想現實主義應該存在於各個藝術形式之中了。[15]

　　由此不難看出，在他生命的最後幾年裡，瓦克坦戈夫逐漸背離斯坦尼的心理現實主義，而靠攏梅耶荷德的「劇場化主義」（theatricalism）或反現實主義。

　　瓦克坦戈夫的反現實主義風格明顯地表現在他的戲劇實踐中，尤其是他最後的也是他最成功的作品《杜蘭多公主》一劇的演出之

[14] 同註 4，頁 109-110。
[15] 同註 1，頁 139。

中。在這齣戲裡，瓦克坦戈夫根本就不打算在舞臺上創造任何藝術幻覺。這齣戲剛剛開始排練時，瓦克坦戈夫花費大量時間和舞美設計師討論該劇的服裝和佈景。起初，舞美設計師根據劇情為劇中人設計了接近中國風格的服裝，但是，瓦克坦戈夫否定了這一方案。他說：「我們不要讓演員們看起來和日常生活中一樣，而是要看起來像是在舞臺上。」[16]他建議設計師按照燕尾服的樣子來設計服裝。他們甚至用毛巾為卡拉夫的父親做鬍鬚，用網球拍為國王做成權杖[17]。在舞美設計師的幫助下，瓦克坦戈夫在這齣戲裡採用了表現主義的佈景[18]。他還讓檢場穿著印有號碼類似運動員罩衫的衣服，當著觀眾的面更換佈景[19]。

在《杜蘭多公主》一劇中，瓦克坦戈夫也把音樂作為重要手段加以運用。在該演出中，演員們多次在音樂的伴奏下，合著節奏來表演[20]。為了使大家能夠在舞臺上和音樂節奏合拍，瓦克坦戈夫讓大家練習俄羅斯歌舞、雜耍，等等[21]。他還在他們的表演中加進了啞劇成份。例如，在第四幕的「拷問」和「夜景」這兩段戲之間，在幕前有一段俏皮的啞劇表演[22]。西蒙諾夫曾以相當生動的語言評論瓦克坦戈夫在《杜蘭多公主》一劇中的創造性活動：「他把『第四堵牆』從舞臺的沿口一直推到了劇場最後一排座位的後面。」[23]

16 同註 4，頁 112。
17 同註 3，頁 193。
18 同註 4，頁 201-207。
19 同註 3，頁 172。
20 同註 3，頁 171。
21 同註 3，頁 201-202。
22 同註 3，頁 184。
23 同註 3，頁 163。

　　當然，瓦克坦戈夫風格的轉變是一個漸變的過程，而不是在《杜蘭多公主》一劇中突然發生的。事實上，在他早期的作品中，非現實主義的種子已經存在。例如，他第一次為莫斯科劇院導戲（豪普特曼的《和平節》）時，就沒有用鏡框式舞臺。儘管該劇採用了現實主義風格的佈景，但是，為了「加強同觀眾的密切關係」，這些佈景相當簡單[24]。

　　瓦克坦戈夫藝術中非現實主義的成份的進一步發展壯大，也並不是一個孤立的現象。它是在西歐、俄國以及後來蘇聯反現實主義氣候的影響下產生的。

俄國和蘇聯戲劇中反現實主義的傾向

　　作為現實主義的對立面，反現實主義於十九世紀末和二十世紀初出現在歐洲。反現實主義的理論家和先鋒派的藝術家們認為，現實主義過分簡單，它限制了它自身的進一步發展。反現實主義潮流先後包括了象徵主義、表現主義、未來主義、達達主義、超現實主義，等等。其中，象徵主義首先問世，並於 1880 年至 1910 年之間相當活躍[25]。

　　俄國戲劇在其成長發展的過程中，曾不斷受到西歐的文藝思潮（如古典主義、浪漫主義和現實主義）的影響。二十世紀初，象徵主義思潮也傳入俄國戲劇界。1902 年，布里厄索夫批評由莫斯科

[24] 同註 13，頁 466。

[25] Edwin Wilson and Alvin Golefarb, *Living Theatre: An Introduction to Theatre History*,（活的戲劇：戲劇歷史概述），New York: McGraw, p. 288.

藝術劇院創造的現實主義戲劇「其實並無新意，只是陳貨翻新而已。」[26]他指出「要想在舞臺上毫不走樣地複製生活，這是不可能的。舞臺的程序是由其性質所決定的。」[27]他倡導象徵主義戲劇，如梅特林克和易卜生後期的劇作[28]。詩人、劇作家波羅克寫了象徵主義劇作《傀儡戲》，而後，一批理論家和實踐者，像貝爾烈、索羅加布、梅耶荷德和埃馬雷諾夫，也跟隨象徵主義的潮流，支持反現實主義的戲劇實踐活動[29]。

十月革命以後，上述潮流繼續發展。在當時的戲劇界裡，許多十月革命的追隨者，像梅耶荷德、馬雅可夫斯基和埃馬雷諾夫，都熱衷於先鋒派的戲劇。他們認為應該和俄國戲劇的資產階級傳統決裂，在新的時代裡創造新的戲劇形式。在實踐中，這批人從各種程序性很強的戲劇樣式（如義大利假面喜劇）中吸取營養，尤其是梅耶荷德創造出著名的「有機造型術」和「構成主義舞臺美術」。

有趣的是，一些從莫斯科藝術劇院中成長起來的導演，像梅耶荷德、瓦克坦戈夫和塔伊羅夫，此時開始向斯坦尼發起挑戰。起初，他們在莫斯科藝術劇院的第一和第二實驗培訓所裡試驗自己的一些新的藝術觀念。後來，一些人則乾脆離開莫斯科藝術劇院，以便更加直接地實踐自己的藝術理想。事實上，此時，甚至斯坦尼自己也被捲入了上述新的戲劇潮流之中。十月革命前，斯坦尼請梅耶荷

26　Valery Briusov, "Against Naturalism in the Theatre (from 'Unnecessary Truth')," （反對自然主義戲劇[不必要的真實]），*The Russian Symbolist Theatre: An Anthology of Plays and Critical Texts*（俄國的象徵主義戲劇：劇本和評論文集），Ed. and Trans. Michael Green, Ann Arbor: Ardis, 1986, p. 25.

27　同前註，頁 26。

28　同註 26，頁 29。

29　同註 1，頁 3-4。

德領導一實驗培訓所，以實驗象徵主義戲劇[30]。斯坦尼本人也和蘇列日茨基一起導演過梅特林克的《青鳥》[31]。1911 年，斯坦尼還邀請戈登・克雷到莫斯科藝術劇院共同排練《哈姆雷特》。

二十世紀初葉，俄國和蘇聯的先鋒派戲劇豐富、多姿，在國際上享有盛名。這是俄國和蘇聯戲劇史上永遠值得驕傲的一頁。不幸的是，正當上述勢頭蓬勃發展時，它被粗暴地打斷了。1934 年，「社會主義現實主義」被稱之為所有文學藝術家所必須遵循的法則。「形式主義」（即當時蘇聯文學藝術中的現代派潮流）逐漸遭到批判。斯坦尼體系在戲劇界被奉為必須遵守的教義。

從某種意義上來說，瓦克坦戈夫很幸運。由於早逝，他逃過了梅耶荷德和其它藝術家所遭受的災難，他也避免看到如此殘酷的現實，蘇聯共產黨是如何迫害一批曾經真心實意擁護十月革命、並曾為之歡呼的藝術家的。

反現實主義思潮對瓦克坦丈夫的影響

瓦克坦戈夫的戲劇實踐活動並非孤立存在，它和當時整個俄國及蘇聯的戲劇活動密切相關。我們可以從種種事實中看到，瓦克坦戈夫受到了當時反現實主義思潮的種種影響。

首先，梅特林克的象徵主義戲劇《青鳥》在莫斯科藝術劇院上演時，瓦克坦戈夫曾參加該劇的演出。1910 年，瓦克坦戈夫和蘇

30 同註 1，頁 4。
31 同註 4，頁 97。

列日茨基還被邀請到巴黎──象徵主義運動的大本營──去排練
《青鳥》[32]。

　　其次，1911 年，戈登·克雷被斯坦尼請到莫斯科藝術劇院排
演《哈姆雷特》。當戈登·克雷和斯坦尼商討該劇的排練工作時，
是瓦克坦戈夫擔任了他們討論的記錄工作。「毫無疑義，這些討論
很深地影響了瓦克坦戈夫對於戲劇藝術的思考。」[33]

　　再次，瓦克坦戈夫也曾受到梅耶荷德的影響。十月革命前，
他曾讀過梅耶荷德的《三個橘子的愛》。在這個集子裡，梅耶荷
德和其他藝術家闡述了，他們為何在表演課上依據假面喜劇進行
嘗試性工作的。更有甚者，在 1911 年由梅耶荷德導演的《滑稽媒
人》中，所有的演出者都身著無尾晚禮服和燕尾服，戴著面具。
這和人們在後來瓦克坦戈夫導演的《杜蘭多公主》一劇中所見到
的情形極為相似[34]。

　　瓦克坦戈夫曾經說過，一個導演應該以不同的舞臺演出形式來
排演不同劇作家的作品，即，一齣戲的演出風格應該和該劇劇本內
容所體現出來的風格一致[35]。他在實踐中也的確是這麼做的。瓦克
坦戈夫一生導演過眾多劇作家的作品。從契訶夫的《婚禮》，到梅
特林克的《聖安東尼的奇蹟》，直到他最後一部戲──哥齊的《杜
蘭多公主》。無疑，導演者對劇作的選擇是受到其審美取向支配的。
從契訶夫的作品轉向梅特林克等人的劇本，不難看出，瓦克坦戈夫

32　同註 1，頁 82。
33　同註 3，頁 212-213。
34　同註 1，頁 129。
35　同註 4，頁 104-105。

對一些非現實主義的劇作越來越感興趣。而他個人的這一發展軌跡也正同當時俄國及蘇聯戲劇中的實驗戲劇的潮流相吻合。

問題在於，瓦克坦戈夫由於胃癌於 1922 年逝世。其時，蘇聯的反現實主義戲劇剛剛興起，假如瓦克坦戈夫多活上十年，誰能說他不會沿著他的《杜蘭多公主》一劇的方向走得更遠？假如他真的活到 1930 年代，即使他並沒有像梅耶荷德走的那麼遠，他也會遇到梅耶荷德和其他導演所遇到的麻煩，甚至災難。事實上，儘管他已經去世，《杜蘭多公主》也遭到貶斥。例如，蘇聯 30 年代的一些實驗戲劇作品就被稱為「形式主義」、「梅耶荷德主義」或「杜蘭多主義」[36]。有人還宣稱瓦克坦戈夫的世界觀中含有神秘主義、唯心主義的根子[37]。這些在當時都是些足以置人於死地的「罪名」。

瓦克坦戈夫的弟子對其老師的曲解

至此已不難看出，在蘇聯戲劇中瓦克坦戈夫的戲劇實踐並不是斯坦尼學派和梅耶荷德學派的交匯點，斯坦尼和梅耶荷德在瓦克坦戈夫身上的影響並非半斤對八兩；事實是，隨著時間的推移，瓦克坦戈夫越來越背離他的老師斯坦尼，而熱心於反現實主義戲劇。

問題在於，為什麼長期以來瓦克坦戈夫一直被人們所誤解呢？筆者認為，這其中很重要的一個原因是由瓦克坦戈夫的學生對其老師的闡釋造成的。瓦克坦戈夫英年早逝，他無法像斯坦尼那樣在自

36 同註 1，頁 12。
37 同註 1，頁 11。

己的晚年，由他自己來總結本人的創作經驗。人們對於瓦克坦戈夫
學說的認識，在很大程度上來自其學生的介紹和回憶。一般說來，
由於瓦克坦戈夫的學生熟知其老師，他們對瓦克坦戈夫的闡釋應該
具有權威性。然而，因為種種原因，特別是政治上的原因，他們對
瓦克坦戈夫的闡釋是不準確的。

　　在這一方面，西蒙諾夫的觀點就很有代表性，值得在此加以分
析。西蒙諾夫是瓦克坦戈夫的四大弟子之一[38]。他曾任瓦克坦戈夫
劇院的總導演。

　　西蒙諾夫在論及瓦克坦戈夫的「幻想現實主義」定義時，認為
瓦克坦戈夫所說的「幻想」相當於在斯坦尼體系中佔有重要地位的
那個「想像」。為了證實這一點，他特意引用了斯坦尼關於「想像」
的一段論述：

> 我們在舞臺上的每一個動作和每一句臺詞，都必須是沿著該
> 劇正確方向想像的產物。角色的創造，從劇作家的文學劇本
> 到舞臺形象的轉化，由始至終都離不開想像。這就是我為什
> 麼特別提醒你們要發展你們的想像力。[39]

　　不錯，瓦克坦戈夫在論述他的「幻想現實主義」時，也談到了
「想像」。他的「幻想現實主義」甚至被某些人稱為「想像現實主
義」。然而，瓦克坦戈夫和斯坦尼是在不同的層次上來論述「想像」

[38] Spencer Golub. "Vakhtangov,"（瓦克坦戈夫）*The Cambridge Guide to Theatre*,（劍橋戲劇指南）Ed. Martin Banham, Cambridge: Cambridge UP, 1990, p. 1034.

[39] 同註 3，頁 148-149。

的。從以上西蒙諾夫所引用的斯坦尼的論述來看，斯坦尼所說的「想像」主要涉及動作、臺詞和演員的角色創造，他很可能是在論述角色體驗、情緒記憶等等。換言之，他的「想像」仍然是在他的心理現實主義範疇之內的。

　　但是，與此不同，我們無論是以瓦克坦戈夫在《杜蘭多公主》一劇中的實踐，還是從他關於「幻想現實主義」的論述中，都可以看到他的「想像」涉及整個戲劇形式，即不僅包括演員的角色創造，還涉及服裝、佈景和其它舞臺因素。在《杜蘭多公主》一劇中，瓦克坦戈夫採用了反現實主義的服裝、立體主義的佈景，還有面具、打擊樂、默劇表演等等。顯然，所有這一切是無法包容在斯坦尼的「想像」概念之中的。

　　如前所述，瓦究坦戈夫在他短短的一生中儘量廣泛地實驗不同的，甚至是奇異的戲劇風格、流派或「主義」。並且，在走向生命的盡頭時，他提出了「幻想現實主義」之說。可惜的是，他已沒有時間在實踐和理論上對此作進一步的展開了。儘管如此，在他那段關於「幻想現實主義」的著名論述中，瓦克坦戈夫明確宣稱：「戲劇不應該是自然主義或現實主義的。」[40]有意思的是，西蒙諾夫在書中引用瓦克坦戈夫的這一段論述時，恰恰略去了上述這極其重要的一句[41]。不僅如此，為了強調瓦克坦戈夫並不反對現實主義，西蒙諾夫在書中多次說道：

[40] 參見註 15 之引文。
[41] 同註 3，頁 146。

> 在我們的排練或討論中，他（指瓦克坦戈夫──筆者）從來
> 沒有對斯坦尼的現實主義方法說過一個否定性的字眼。[42]
> 瓦克坦戈夫從來也沒有背叛斯坦尼的心理現實主義，他也從
> 來沒有懷疑過斯坦尼體系的正確性。[43]

　　西蒙諾夫愈是極力強調瓦克坦戈夫是斯坦尼的忠實門徒，問題就愈加清楚明白，在當時的蘇聯，「社會主義現實主義」依然統治著整個文學藝術界。「現實主義」是褒義的，而「反現實主義」是貶義的。對於瓦克坦戈夫的學生們來說，為了捍衛其傑出的導師，他們自然要使瓦克坦戈夫同「反現實主義」劃清界線。

結論

　　綜上所述，如同他同時代的幾位重要的導演一樣，瓦克坦戈夫在十月革命前開始其戲劇生涯。當俄國戲劇受到當時歐洲反現實主義潮流影響時，瓦克坦戈夫逐漸地由斯坦尼轉向梅耶荷德。毫無疑問，即使是在瓦克坦戈夫最後的作品中，斯坦尼的影響依然可見；但是，這些影響並不佔有主導地位。就像塔伊羅夫等導演一樣，此時瓦克坦戈夫更多地接受了梅耶荷德的影響。當然，他並沒有變成徹頭徹尾的「梅耶荷德主義者」。事實上，對於那些真正具有才華和創造性的戲劇藝術家來悅，即使是在受到巨人影響時，他們也不會喪失自己的個性特徵的。由於瓦克坦戈夫過

42　同註 3，頁 164。
43　同註 3，頁 150。

早地逝世，他只是宣佈了他的理論——「幻想現實主義」，而未能充分地實踐這一理論，否則，誰又能說他不會成為像斯坦尼和梅耶荷德那樣的戲劇巨人呢？！

（原載於《戲劇藝術》1996 年第 4 期）

參考文獻

一 中文

（一）專書

上海京劇團《智取威虎山》劇組：《智取威虎山》（1969 年 10 月演出本），
　　南京：江蘇省革命委員會出版發行局，1969 年。

中共中央文獻研究室編：《建國以來毛澤東文稿》第十冊，北京：中央文
　　獻出版社，1996 年。

中共中央文獻研究室編：《建國以來重要文獻選編》第一冊，北京：中央
　　文獻出版社，1992 年。

中共中央文獻研究室編：《建國以來重要文獻選編》第九冊，北京：中央
　　文獻出版社，1994 年。

文化部文學藝術研究院編：《周恩來論文藝》，北京：人民文學出版社，
　　1979 年。

毛澤東：《毛澤東選集》，北京：人民出版社，1967 年。

王重民等：《敦煌變文集》，北京：人民文學出版社，1957 年。

王國維：《宋元戲曲考》收錄於《王國維戲曲論文集》，北京：中國戲劇
　　出版社，1984 年。

王國維：《戲曲考原》收錄於《王國維戲曲論文集》，北京：中國戲劇出
　　版社，1984 年。

王國維：《海甯王靜安先生遺書》，臺北：臺灣商務印書館，1976 年。

王朝聞主編：《美學概論》，北京：人民出版社，1981 年。

任半塘：《唐戲弄》，上海：上海古籍出版社，1984 年。

朱慶之：《佛典與中古漢語辭彙研究》，臺北：文津出版社，1992 年。

江玉祥：《中國影戲》，成都：四川人民出版社，1992 年。

何良俊：《四友齋叢說》，北京：中華書局，1959 年。

余從、王安葵主編：《中國當代戲曲史》，北京：學苑出版社，2005 年。

李伶伶：《程硯秋全傳》，北京：中國青年出版社，2007 年。

李志綏：《毛澤東私人醫生回憶錄》，臺北：時報文化出版企業有限公司，
　　1994 年。

李肖冰等編：《中國戲劇起源》，上海：知識出版社，1990 年。

李松：《「樣板戲」編年史・前篇・1963-1966 年》，臺北：秀威資訊科
　　技股份有限公司，2011 年。

李松：《「樣板戲」編年史・後篇・1967-1976 年》，臺北：秀威資訊科
　　技股份有限公司，2012 年。

李興華等：《中國伊斯蘭教史》，北京：中國社會科學出版社，1998 年。

汪人元：《京劇「樣板戲」音樂論綱》，北京：人民音樂出版社，1999 年。

沈德符：《顧曲雜言》收錄於《中國古典戲曲論著集成》冊四，北京：中
　　國戲劇出版社，1959 年。

周紹良、張湧泉、黃徵：《敦煌變文講經文因緣輯校》，南京：江蘇古籍
　　出版社，1998 年。

金宜久等：《伊斯蘭教史》，北京：中國社會科學出版社，1990 年。

胡適：《白話文學史》，上海：新月書店，1929 年。

胡繩主編，中共中央黨史研究室著：《中國共產黨七十年》，北京：中共
　　黨史出版社，1991 年。

夏庭芝：《青樓集》收錄於《中國古典戲曲論著集成》冊二，北京：中國
　　戲劇出版社，1959 年。

孫玫：《中國戲曲跨文化研究》，北京：中華書局，2006 年。

孫玫：《東西方戲劇縱橫》，南京：江蘇文藝出版社，1996 年。

徐復祚：《曲論》收錄於《中國古典戲曲論著集成》冊四，北京：中國戲
　　劇出版社，1959 年。

徐景賢：《十年一夢》，香港：時代國際出版有限公司，2003 年。

袁光英、劉寅生：《王國維年譜長編》，天津：天津人民出版社，1996 年。

馬少波：《戲曲改革論集》，上海：新文藝出版社，1953 年。

高文謙：《晚年周恩來》，紐約：明鏡出版社，2003 年。

高皋、嚴家祺：《「文化大革命」十年史（1966-1976）》，天津：天津
　　人民出版社，1986 年。

高義龍、李曉主編：《中國戲曲現代戲史》，上海：上海文化出版社，
　　1999 年。

張庚、郭漢城主編：《中國戲曲通史》上，北京：中國戲劇出版社，
　　1980 年。

張庚主編：《當代中國戲曲》北京：當代中國出版社，1994 年。

梁啟超：《梁啟超全集》第七冊，北京：北京出版社，1999 年。

康保成：《中國古代戲劇形態與佛教》，上海：東方出版中心，2004 年。

戚本禹：《評李秀成》，香港：天地圖書，2011 年。

梅蘭芳：《舞臺生活四十年》，北京：中國戲劇出版社，1987 年。

許烺光著；于嘉雲譯：《家元：日本的真髓》，臺北：南天書局有限公司，
　　2000 年。

陶君起編著：《京劇劇目初探》，北京：中國戲劇出版社，1980 年。

陳炎：《海上絲綢之路與中外文化交流》，北京：北京大學出版社，
　　1996 年。

費正清、羅德里克・麥克法夸爾主編，王建朗等譯：《劍橋中華人民共和
　　國史（1949-1965）》，上海：上海人民出版社，1990 年。

楊春時主編：《中國現代文學思潮史》，南京：南京大學出版社，2011 年。

葉德均：《戲曲小說叢考》，北京：中華書局，1979 年。

翟志成：《起來啊！中國的脊樑》，臺北：時報文化出版事業有限公司，
　　1983 年。

齊如山：《京劇之變遷》【再版增訂】，北平：北平國劇學會，民國 24
　　年（1935 年）。

潘光旦：《中國伶人血緣之研究》，上海：上海書店，1991 年。

潘重規：《敦煌變文集新書》，臺北：文津出版社，1994 年。

鄭振鐸：《中國俗文學史》，北京：文學古籍刊行社，1958 年。

鄭振鐸：《插圖本中國文學史》，北京：人民文學出版社，1957 年。

鄭振鐸編：《中國文學研究》，上海：商務印書館，1927 年。

魯迅：《中國小說史略》，濟南：齊魯書社，1997 年。

錢南揚：《戲文概論》，上海：上海古籍出版社，1981 年。

錢南揚校注：《永樂大典戲文三種校注》，北京：中華書局，1979 年。

糜文開：《印度文化十八篇》，臺北：東大圖書有限公司，1977 年。

龔自珍：《龔自珍全集》，上海：上海人民出版社 1975 年。

【希臘】亞里斯多德:《詩學》；羅念生譯，收錄於伍蠡甫主編《西方文論選》上卷，上海：上海譯文出版社，1979 年。

【英】鮑山葵著，周煦良譯：《美學三講》，上海：上海譯文出版社，1983 年。

【德】黑格爾著，朱光潛譯：《美學》，北京：商務印書館，1979 年。

【德】馬克思：《政治經濟學批判》收錄於《馬克思恩格斯選集》第二卷，北京：人民出版社，1974 年。

【德】馬克思：《1848 年經濟學哲學手稿》，收錄於《馬克思恩格斯全集》第四十二卷，北京：人民出版社，1979 年。

【瑞士】卡爾·聶夫著，張洪島譯：《西洋音樂史》，上海：萬葉書店，1952 年。

【日】青木正兒著，王吉廬（古魯）譯：《中國近世戲曲史》，臺北：臺灣商務印書館，1936 年。

【蘇聯】李福清著，田大畏譯：《中國古典文學在蘇聯（小說、戲曲）》，北京：書目文獻出版社，1987 年。

（二）期刊論文

王安祈：〈「音配像」還原京劇傳統的盲點〉，《文化遺產》2009 年第 1 期。

王安祈：〈「演員劇場」向「編劇中心」的過渡——大陸「戲曲改革」效應與當代戲曲質性轉變之觀察〉，《中國文哲研究集刊》第十九期，2001 年 9 月。

王喆：〈「第一屆全國戲曲觀摩演出大會」全程描述〉，《中國音樂學》2009 年第 3 期。

李正宇：〈試論敦煌所藏《禪師衛士遇逢因緣》──兼談諸宮調的起源〉，《文學遺產》1989 年第 3 期。

沈堯：〈《彌勒會見記》形態辨析〉，《戲劇藝術》1990 年第 2 期。

周揚：〈進一步革新和發展戲曲藝術〉，《文藝研究》1981 年第 3 期。

阿甲：〈你們是人民心目中喜愛的花神──延安平劇研究院成立四十周年紀念發言〉，《戲曲藝術》1983 年第 2 期。

金紫光：〈毛主席關于《逼上梁山》的信必須恢復原貌〉，《人民戲劇》1978 年第 12 期。

姚寶瑄：〈試析古代西域的五種戲劇──兼論古代西域戲劇與中國戲曲的關係〉，《文學遺產》1986 年第 5 期。

孫玫：〈「三突出」與「立主腦」──「革命樣板戲」中傳統審美意識的基因探析〉，《戲劇藝術》，2006 年第 1 期。

孫玫：〈「中國戲曲源於印度梵劇說」考辨〉，《藝術百家》1997 年第 2 期。

孫玫：〈「戲曲」概念考辨及質疑〉，《戲曲藝術》，2005 年第 1 期。

孫玫：〈二十世紀世界戲劇中的中國戲曲〉，《二十一世紀》1998 年 2 月號。

孫玫：〈中國現代知識份子對於傳統戲曲的複雜情結〉，《九州學林》2005 年第 3 期。

孫玫：〈百年世變下的中國戲曲〉，《二十一世紀》2011 年 12 月號。

孫玫：〈西方影響與現代中國戲曲研究之進程〉，《文藝研究》2001 年第 6 期。

孫玫：〈官方推動的都市劇場藝術──論「精品工程」之戲曲創作〉，《南國人文學刊》，2011 年第 1 期。

孫玫：〈管窺中國戲曲的形成〉，《曲苑》第 2 期，南京：江蘇古籍出版社，1986 年。

孫玫：〈論戲曲的特殊藝術生產方式──演傳統戲〉，《戲曲研究》，第十九輯，1986 年。

孫玫：〈戲曲傳統藝術生產方式之終結〉，《戲曲研究》第七十四輯，
　　2007 年。

耿世民：〈古代維吾爾語佛教原始劇本《彌勒會見記》（哈密寫本）研究〉，
　　《文史》，第十二輯 北京：中華書局，1981 年。

高宇：〈古典戲曲的導演腳本──《墨憨齋詳定酒家傭》新探〉，《戲劇
　　藝術》1982 年第 2 期、第 3 期。

高宇：〈我國導演學的拓荒人湯顯祖〉，《戲劇藝術》1979 年第 1 期。

張庚：〈漫談戲曲的表演體系問題〉，《戲曲研究》第 2 輯，1980 年。

傅謹：〈崑曲《十五貫》新論〉，《戲劇：中央戲劇學院學報》2006 年
　　第 2 期。

寧宗一：〈評《中國戲曲通史》〉，《戲曲研究》，第 11 輯，北京：文
　　化藝術出版社，1984 年。

董楚平：〈中國上古創世神話鉤沉──楚帛書甲篇解讀兼談中國神話的若
　　干問題〉，《中國社會科學》2002 年第 5 期。

廖奔：〈從梵劇到俗講──對一種文化轉型現象的剖析〉，《文學遺產》
　　1995 年第 1 期。

戴燕：〈怎樣寫中國文學史──本世紀初文學史學的一個回顧〉，《文學
　　遺產》1997 年第 1 期。

饒龍隼：〈中國文學四位一體的確立〉，《中國詩學》第六輯，南京：南
　　京大學出版社，1999 年。

龔和德：〈關於京劇的藝術改革中舞臺美術的創作問題〉，《戲劇報》1955
　　年第 1 期。

【德】葛瑪麗（A. V. Gabain），耿世民譯：〈高昌回鶻王國（西元 850
　　年－1250 年）〉，《新疆大學學報》1980 年第 2 期。

【德】布海歌（Helga Werle-Burger）；姜智譯、胡冬生校：〈中國戲曲
　　傳統與印度 Kerala 地方的梵劇的比較〉發表於《戲曲研究》第 24 輯，
　　北京：文化藝術出版社，1987 年。

（三）論文集論文

王安祈：〈京劇梅派藝術中梅蘭芳主體意識之體現〉，收錄於王璦玲主編：《明清文學與思想之主體意識與社會・文學篇》，臺北：中央研究院中國文哲研究所，2004 年。

吳曉鈴〈《西遊記》和《羅摩延書》〉，收錄於郁龍余編：《中印文學關係源流》，長沙：湖南文藝出版社，1987 年。

金啟華：〈四十年來的中國文學史研究〉，收錄於林徐典編：《漢學研究之回顧與前瞻》，上冊，北京：中華書局，1995 年。

郁龍餘：〈漢譯佛典中的印度文學〉，收錄於郁龍余編：《中印文學關係源流》，長沙：湖南文藝出版社，1987 年。

孫玫：〈亞洲傳統戲劇的生產方式及其現代命運──側重中國戲曲之討論〉，收錄於中國戲劇家協會與江蘇省文化廳編：《全球化與戲劇發展》，北京：中國戲劇出版社，2009 年。

孫玫：〈關於南戲和傳奇歷史斷限問題的再認識〉，收錄於華瑋、王璦玲主編：《明清戲曲國際研討會論文集》，臺北：中央研究院中國文哲研究所籌備處，1998 年。

張舜徽：〈王國維與羅振玉在學術研究上的關係〉，收錄於吳澤主編：《王國維學術研究論集》，第一輯，上海：華東師範大學出版社，1983 年。

梁啟超：〈論小說與群治之關係〉，收錄於郭紹虞、羅根澤編：《中國近代文論選》，臺北：木鐸出版社，1988 年。

許地山：〈梵劇體例及其在漢劇上底點點滴滴〉，收錄於鄭振鐸編：《中國文學研究》下冊，上海：商務印書館，1927 年。

（四）其他

上海藝術研究所、中國戲劇家協會上海分會編：《中國戲曲曲藝詞典》，上海：上海辭書出版社，1981 年。

中國大百科全書出版社編輯部編：《中國大百科全書・宗教》，北京：中國大百科全書出版社，1988 年。

中國大百科全書出版社編輯部編：《中國大百科全書‧戲曲曲藝》，北京：
　　中國大百科全書出版社，1983 年。

中國戲曲志編輯委員會、《中國戲曲志‧新疆卷》編輯委員會編：《中國
　　戲曲志‧新疆卷》，北京：中國 ISBN 出版中心，1995 年。

張晉藩、海威、初尊賢主編：《中華人民共和國國史大辭典》，哈爾濱：
　　黑龍江人民出版社，1992 年。

北京電影製片廠攝製：《智取威虎山》戲曲片，1970 年。

北京電影製片廠、上海電影製片廠攝製：《海港》戲曲片，1972 年。

長春電影製片廠攝製：《節振國》戲曲片，1965 年。

長春電影製片廠攝製：《沙家浜》戲曲片，1971 年。

臺視靜場錄影：《蝴蝶杯》，收錄《臺視國劇京華再現》，第四輯，得利
　　影視股份有限公司，2003 年。

《讀報手冊》改編小組：《讀報手冊》，文革出版物，1969 年 6 月。

中國藝術研究院戲曲研究所《戲曲研究》編輯部、吉林省戲劇創作評論室
　　評論輔導部編：〈文化部關於整頓和加強全國劇團工作的指示〉收入
　　《戲劇工作文獻資料彙編》，內部資料，1984 年。

第四次文代會籌備組起草組、文化部文學藝術研究院理論政策研究室：《六
　　十年文藝大事記（1919-1979）》，內部資料，1979 年。

田漢：〈一年來的戲劇工作和劇協工作──一九五四年十月五日在中國文
　　聯全國委員會、十月八日在劇協常務理事會上的報告〉，《戲劇報》
　　1954 年第 10 期。

吳祖光：〈談談戲曲改革的幾個實際問題〉，《戲劇報》1954 年第 12 期。

《新戲曲》編輯部：〈如何建立新的導演制度座談會紀錄〉，《新戲曲》
　　1950 年，第一卷，第二期。

馬少波：〈關於京劇藝術進一步改革的再商榷〉，《戲劇報》1955 年第
　　3 期。

楊紹萱：〈「新戲曲月刊」在現階段的任務〉，《新戲曲》，北京：大眾
　　書店，1950 年，第一卷，第一期。

《戲劇報》編輯部：〈毛澤東思想的光輝勝利，社會主義新京劇宣告誕生——記一九六四年京劇現代戲觀摩演出大會〉，《戲劇報》，1964年第 7 期。

《群眾》時評：〈祝華北人民政府成立〉，《群眾》1948 年第 2 卷，第 36 期

聯合國教科文組織非物質文化遺產網站 "Peking opera（京劇）" 界面：http://www.unesco.org/culture/ich/index.php?lg=en&pg=00011&RL=00 418（登錄日期：2011 年 8 月 21 日）

二 英文

(一) 專書

Banham, Martin, ed. *The Cambridge Guide to World Theatre*. Cambridge: Cambridge UP, 1988.

Bharata – Muni, *The Natyasastra*. Trans. and ed. Manomchan Ghosh, Calcutta: The Asiatic Society of Bengal, 1951.

Brandon, James R. *Theatre in Southeast Asia*. Massachusetts: Harvard UP. 1967.

Giles, Herbert A. *A History of Chinese Literature*. London: William Heinemann, 1901.

Gorchakov, Nikolai. *The Vakhtangov School of Stage Art*. Moscow: Foreign Languages Publishing House, 1957.

Green, Michael, ed and trans. *The Russian Symbolist Theatre: An Anthology of Plays and Critical Texts*. Ann Arbor: Ardis, 1986.

Holt, P. M. Ann K. S. Lambton, and Bernard Lewis. *The Cambridge History of Islam*. Cambridge: Cambridge U P, 1970.

Markov, P. A. *The Soviet Theatre*. New York: G. P. Putnam's Sons, 1935.

Panchal, Goverdhan. *Kuttampalam and Kutiyattam: A Study of the Traditional theatre for the Sanskrit Drama of Kerala*. New Delhi: Sangeet Natak Akademi, 1984.

Venu, G. *Production of a Play in Kutiyattam*. Kerala: Natanakairali, 1989.

Raja, Kununni. *Kutiyattam: An Introduction*. New Delhi: Sangeet Natak Akademi, 1964.

Richmond, Farley P., Daius L. Swann and Phillip B. Zarrilli, ed. *Indian Theatre: Traditions of Performance*. Honolulu: U of Hawaii P, 1990.

Simonov, Ruben. *Stanislavsky's Protege: Eugene Vakhtangov*. Trans. Miriam Goldina. Ed. Helen Choat. New York: DBS Publications Inc., 1969.

Wilson, Edwin and Alvin Goldfarb. *Living Theatre: An Introduction to Theatre History*. New York: McGraw, 1983.

Worrall, Nick. *Modernism to Realism on the Soviet Stage: Tairov-Vakhtangov-Okhlopkov*. New York: Cambridge UP, 1989.

（二）期刊論文

Benito Ortolani. "Iemoto," *Japan Quarterly*, 16.3 (Sep. 1969).

Orani, Aviv. "Realism in Vakhtangov's Theatre of Fantasy." *Theatre Journal*, 4 (1984).

Sun Mei. "Xiqu's Problems in Contemporary China." *The Journal of Contemporary China*, 6. Summer (1994).

Sun Mei. "The Closet Drama and Performers' Revisions in Traditional China." *Chinese Culture*, 2 (1992).

Sun Mei. "Xiqu Reform in China in the Nineteen-Fifties." *Asian Culture*, 28.1 (2000).

秀威文哲叢書 05　PH0140

徜徉於劇場與書齋：
古今中外戲劇論集

作　　者 / 孫　玫
主　　編 / 韓　晗、蔡登山
責任編輯 / 蔡曉雯
圖文排版 / 莊皓云
封面設計 / 秦禎翊

發 行 人 / 宋政坤
法律顧問 / 毛國樑　律師
出版發行 / 秀威資訊科技股份有限公司
　　　　　114 台北市內湖區瑞光路 76 巷 65 號 1 樓
　　　　　電話：+886-2-2796-3638　傳真：+886-2-2796-1377
　　　　　http://www.showwe.com.tw
劃撥帳號 / 19563868　戶名：秀威資訊科技股份有限公司
　　　　　讀者服務信箱：service@showwe.com.tw
展售門市 / 國家書店（松江門市）
　　　　　104 台北市中山區松江路 209 號 1 樓
　　　　　電話：+886-2-2518-0207　傳真：+886-2-2518-0778
網路訂購 / 秀威網路書店：http://www.bodbooks.com.tw
　　　　　國家網路書店：http://www.govbooks.com.tw

2014 年 7 月　BOD 一版
定價：240 元
版權所有　翻印必究
本書如有缺頁、破損或裝訂錯誤，請寄回更換

Copyright©2014 by Showwe Information Co., Ltd.
Printed in Taiwan
All Rights Reserved

國家圖書館出版品預行編目

徜徉於劇場與書齋：古今中外戲劇論集 / 孫玫著. -- 一版.
　-- 臺北市：秀威資訊科技, 2014.07
　　面；　　公分. -- (秀威文哲叢書；PH0140)
　BOD 版
　ISBN 978-986-326-261-9 (平裝)

　1. 戲劇　2. 劇評　3. 文集

980.7　　　　　　　　　　　　　　　　103009425

讀 者 回 函 卡

感謝您購買本書，為提升服務品質，請填妥以下資料，將讀者回函卡直接寄回或傳真本公司，收到您的寶貴意見後，我們會收藏記錄及檢討，謝謝！
如您需要了解本公司最新出版書目、購書優惠或企劃活動，歡迎您上網查詢或下載相關資料：http:// www.showwe.com.tw

您購買的書名：_____

出生日期：_____年_____月_____日

學歷：□高中 (含) 以下　　□大專　　□研究所 (含) 以上

職業：□製造業　□金融業　□資訊業　□軍警　□傳播業　□自由業
　　　□服務業　□公務員　□教職　　□學生　□家管　□其它____

購書地點：□網路書店　□實體書店　□書展　□郵購　□贈閱　□其他

您從何得知本書的消息？

　□網路書店　□實體書店　□網路搜尋　□電子報　□書訊　□雜誌

　□傳播媒體　□親友推薦　□網站推薦　□部落格　□其他_____

您對本書的評價：(請填代號　1.非常滿意　2.滿意　3.尚可　4.再改進)

　封面設計____　版面編排____　內容____　文／譯筆____　價格____

讀完書後您覺得：

　□很有收穫　□有收穫　□收穫不多　□沒收穫

對我們的建議：_____

請貼
郵票

11466
台北市內湖區瑞光路 76 巷 65 號 1 樓

秀威資訊科技股份有限公司　　　收

BOD 數位出版事業部

..

（請沿線對折寄回，謝謝！）

姓　　名：＿＿＿＿＿＿＿＿　年齡：＿＿＿＿　性別：□女　□男

郵遞區號：□□□□□

地　　址：＿＿＿＿＿＿＿＿＿＿＿＿＿＿＿＿＿＿＿＿

聯絡電話：(日)＿＿＿＿＿＿＿＿＿　(夜)＿＿＿＿＿＿＿＿＿

E - m a i l：＿＿＿＿＿＿＿＿＿＿＿＿＿＿＿＿＿＿＿＿